中國美術分類全集

中國美術分類全集

中國現代美術全集

建築藝術

5

中國現代美術全集編輯委員會

凡例

一　《中國現代美術全集》是《中國美術分類全集》的重要組成部分，亦是《中國美術全集》60卷古代部分的後續延伸，二者爲有機的組合體。

二　《中國現代美術全集》分繪畫、雕塑、工藝美術、建築藝術、書法篆刻等編，每編分若干卷。

三　本卷爲建築藝術編的第五卷紀念建築、宗教建築、觀演建築、博覽建築、工業建築、室內設計、澳門建築、香港建築、臺灣建築。

四　本卷内容分三部分 (1) 論文 (2) 圖版 (3) 圖版説明。

目録

紀念性建築綜述：一個具有永恒意義的建築類型

徐伯安

紀念建築的出現，不是人類爲了物質生活，爲了避風、遮雨和防範野獸需求的結果，而是人類精神需求的產物。從最早的原始人的圖騰，幾塊天然巨石圍成的祭壇，到明教化、重禮制的世室、重屋或明堂，再到敬鬼神、拜祖先、宗教信仰的壇廟和寺觀建築，乃至紀事或表彰的碑、碣、石柱、石牌樓、凱旋門和紀念廣場，以及一般墓葬、帝王陵寢等等，都是人類不同精神需求的各個領域、各種層次的紀念性建築物。它是一個特大的類型體系，包括許多不同大小的建築類型，而且，它的涵蓋面是不確定的，是隨着不同時代，人們不同需求的變化而變化，或延伸或短縮，沒有一定之規或界定。

這就是紀念性建築這一類型極富魅力和具有永恒意義的所在。

一、紀念性建築傳統圖像的模式

紀念性建築大都有一個共同特徵，即它的表情（建築的形式、體積、質感、光影、空間環境……）要能喚起或保持人們的思念、回顧、敬仰和膜拜心境的持續性。因此，它們的建築構圖和語彙，一向被人們認爲應該是既富於個性、嚴肅性，又要具有文化脈絡和超常的尺度。

富於個性，便於"衆里尋它"，有別於其他建築和人們的記憶；強調嚴肅性，便於塑造一種沉靜的環境氛圍，以增强其思念的神聖性；具有文化脈絡，便於人們獲得認同感和歷史感，從而在文化積澱中尋求其藝術感染力的深化；具有超常的尺度，便於誘發人們的"宗教"情緒，便於人們對之長久的敬仰或膜拜。古代的這幾點特性，尤其是後兩點在紀念性建築物上表現得相當充分。我們的先人在長期實踐中，爲了表達這些特性，積纍了十分豐富的建築圖像語彙。譬如，封閉的厚重的外墻；簡潔單一的幾何形體；光和影的强烈對比；色彩的平淡靜謐；粗大高聳的柱廊（或列柱）；層層遞進的空間序列；明確嚴整的對稱格局；原始的或古代的傳統建築形式和

人爲寓意的某些象徵做法，以及某些凝固了的表意建築類型等等。我們的先人爲了具體說明一些既定的紀念性内容，還大量採用繪畫、雕刻等相關藝術手段，甚至直接採用文字來對建築物進行點染和烘襯。

在世界範圍内，運用這些圖像語彙或"表情"，成功的例子很多。古代的如埃及金字塔，一種超常尺度簡單幾何形體運用的傑作；希臘雅典衛城，是一座巨大柱廊的集合體，空間序列的展示場；羅馬凱旋門，奧古斯都得勝柱，都是非同一般的超常尺度和亘古没有的獨特形式的創造；中國始皇陵、兵馬俑，也是一種超常尺度、超常規模前不見古人的作法；應縣木塔(佛陀的紀念堂)，至今還是應縣城裏唯一高度；明十三陵、曲阜孔廟、北京天壇，都採用了層層遞進的空間序列(或院落)，而使其建築藝術達到了頂級境地。……

近現代的也不乏此類成功的例證。華盛頓林肯紀念堂、方尖碑和傑弗遜紀念館所圍合的廣場，不僅建築是傳統的，就連廣場整體組織的手法也是傳統的；華沙蘇軍英雄紀念碑，採取的軸綫對稱和空間層層遞進的處理，從整體上看有着明顯的文化傳承關系。在中國，南京的中山陵、廣州的中山紀念堂，雖然在空間序列處理上有舶來味道，但在個體上却採用了不折不扣的清代建築要素。目的自然是要借此唤起民衆，增强民族凝聚力，似乎不太好採用别的形式。上述這些紀念性建築，包括古代的，近代的，都是不朽的偉大傑作。

二、紀念性建築文化脈絡的審視

本世紀50年代至70年代，在中國曾掀起一股修建紀念性建築的熱潮；其中最早修建的是北京天安門廣場上的人民英雄紀念碑。爾後，各地紛紛效做，在一段時期内，建造起各種形式、各種規模的難以計數的紀念碑。除北京人民英雄紀念碑外，著名的還有南京

雨花臺烈士紀念碑和西安阿部仲麻呂紀念石柱。它們中間很大一部分被處理成具有民族傳統的形式或帶有某些傳統意味。在一些紀念堂、館中，也有採用傳統形式做法的；其中做得比較成功的有揚州鑒真和尚紀念堂、江油李白紀念館、紹興沈園陸游紀念館和濟南李清照紀念館等等。紀念古人的建築物，用做古形式對不對，是可以討論的；也許有一天人們擺脫了傳統觀念的束縛，在玻璃幕墻房子裏也可以紀念李白，或給李清照在裏邊安個牌位。做古類紀念堂、館的出現，應該說是這個時代多元文化共存的必然結果。當然，人們在處理這類問題時，也可以不用做古建築，找個真的古建築，或民居大院、山野小廟一類，權且拿來充作古人的紀念堂、館，也未嘗不可。在某種意義上講，也許更好。北京的文天祥祠、于謙祠和威海劉公島甲午海戰紀念館，都是用真的古建築來作紀念堂、館的。對近代人來說，舊的建築也可以賦予它新的意義。有許多近代名人住過的傳統民居改成紀念館，北京碧雲寺金剛寶座塔改成孫中山衣冠冢，整個碧雲寺改成孫中山紀念堂，不也都是早已被人們所認同了的作法嗎？

進入80年代中期以後，人們開始對紀念性建築的傳統語彙，特別是對直接採用傳統建築形式的做法進行了重新審視。許多建築師企望通過努力尋求一種既有文化脈絡的傳承，又有新意的某些圖像模式。譬如，運用對古代建築形式的變形、簡化和符號化處理手法，結合粗大（或光潔）的幾何體塊、封閉的大墻和巨大的門廊（或門頭），間或再揉進些現代主義建築處理技巧，使新的建築形式多少帶有些傳統建築的意思；又使舊的建築形式多少帶有些現代的感覺。此類紀念堂、館中最爲成功的是瀋陽遼瀋戰役紀念館。它的一字展開的橫向水平體塊，簡潔得有些超凡。主入口用了一座變了形的“石質”牌樓，兩個端頭也做了類似牌樓的示意性處理，從而突出了它的文化傳承關係。該建築在色彩處理上也十分成功，一色純淨的灰白，在藍天烘襯下給人一種崇敬的神聖感。此外，還有南京

雨花臺烈士陵園紀念館，也是這一類成功的作品。設計者採用的是對中國古代建築屋頂進行變形、簡化的手法，來體現它的文化傳承關係的。主館三個屋頂，一主兩從，正好鎖住陵園長長空間序列中唯一一處用建築圍合的院落，顯得重點特別突出。紀念館的色彩也是一色純淨的灰白，同錦州遼瀋戰役紀念館一樣，也給人以神聖的感受。其次，北京宛平抗日戰爭紀念館、淮安周恩來紀念館，也都屬於對文化脈絡再審視思路下的一些比較成功的作品。前者，在現代感很强的體塊上被作了些符號化的小青瓦披簷；後者，於整體比例上被處理成有些傳統的影子。它們的設計者雖然用了不同手法，但它們所獲得的成就却是一樣的。在一些小型紀念堂、館實例中，也不乏這類思路的成功之作。韶山紀念館和上海陶行知紀念館就是最突出的兩例。

還有一部分設計者，通過對直接運用傳統建築形式的做法重新審視，採取了激進的摒棄或不刻意追求傳統文化脈絡的立場，而把着眼點放在選址（或環境）、内容（或寓意）上。譬如，大慶鐵人王進喜紀念館館址就選在鐵人第一口油井的東側，並將原井場、泥漿池、卸車臺、地窩棚組成室外展場，再現當年會戰時的艱苦情景。至於紀念館本身却十分簡潔，只在一個扁方梯形體塊中設計了一個凹入的門洞，使大片陰影同光亮的墻面形成强烈對比，來突出入口的中心位置。四條竪直的開窗既打破了墻面的呆板，又同門洞内大片陰影有所呼應。如此處理根本没有一點傳統影子。又譬如，北京西山櫻桃溝源頭平臺上的"一二·九"運動紀念亭，借助自然山谷小道作爲它的先導空間，在不破壞原有一顆松柏的情形下，而獲得了意想不到的成功。它的設計者，抓住了當年在櫻桃溝裏，曾舉辦過爲抗日戰爭培養骨幹的軍事夏令營這一史實，在松柏林中散落佈置了三個類似帳篷的三角形鋼筋混凝土白色小亭子。在小亭子北側緊貼山坡處，利用原檔土墻包砌了一壁長達30米的紀事墻。墻面滿鋪黑色磨光花崗石，上刻着金色紀念碑文。通過這一壁長墻把三

個白色小亭子擺成一個有機的整體。這是一處利用環境和寓意十分成功的設計。同前一個例子一樣，也沒有一點傳統的影子。這種一點也不顧及文化脈絡傳承的做法，已完全擺脫了北京天安門廣場上人民英雄紀念碑的老套模式。

三、紀念建築思想內容的表述

從某種意義上看，紀念性建築應該屬於表述性建築的一個重要分支。它必須向人們清楚地表述出某些深層的思想內容和感情成份。近幾年來，中國的建築師們越來越多地注意到了這一點。人們開始越來越深刻地認識到一座成功的紀念性建築物，不在於它的外顯形象多么具有文化脈絡的傳承和多麼與衆不同，而在於把它的思想內涵（或深層寓意）如何充分揭示出來。這一認識給紀念性建築創作帶來了廣闊前景和新的活力，出現了一批好的作品。早在1945年，羅馬郊外Foss Ardeatine 地下墓地和意大利東北部Sacrarium Redipuglia 紀念臺地，便是這類例子中最爲成功的兩個例子。它的外顯形象都很一般，只是用了一些尋常的墻，尋常的門道，尋常的屋頂和尋常的臺階，却創造出了撼人心靈的，簡潔而蕭穆的紀念性墓地和悲涼世界。

前者，被建造在犧牲於法西斯屠刀下335位死難者埋葬的地方。設計者在墓地上罩了一個大而低伏的屋頂，並在屋頂與地面臨近處做了一排連續的水平側窗。這唯一的不太明亮的自然光源，不均勻地照在一具具棺床上，景象凄慘而悲壯，令人心地沉重，久久不可忘懷。

後者，被建造在埋有10萬第二次世界大戰中犧牲者的墳場上。設計者只是在層層高起的臺階上刻着犧牲者的事蹟，別無其他驚人之舉。當凭弔者一步步緩緩登上臺階極頂時，所見到的唯有浩渺無際的蒼天，沒有建築，沒有雕像，也沒有樹木和花草。這一好似沒有處理的設計，給人們帶來的却是無限的哀思和沉寂。以上國外實

例，集中説明了一個道理，即：它們的設計者之所以成功，就在於它們把建築的外顯形象看得很淡，完全不受傳統圖像語彙的限制，而把精力全部集中在如何表述其思想内容上。

在中國，同樣成功的例子有侵華日軍南京大屠殺遇難同胞紀念館。它的設計者在外顯形象和内含意義的把握上高明於一般人常規的思考。設計者放棄了軸綫對稱和層層空間序列的老套手法，而把立意的重點放在了如何"着重表現死的悲憤"上邊，突出"死亡"正是抓住遇難的主題。從這一點出發紀念館館址被選在南京當年日軍集體屠殺我同胞十三處地方之一的江東門附近。這是一塊由東向西升起的緩坡地段，前後高差3米左右。把紀念館建在這里便成功了一半。設計者充分利用這一具有歷史和紀念意義的地段，採用了不對稱的合院處理，使紀念館與外界完全隔離。合院四壁是灰灰光光的石牆，合院裏鋪滿了荒漠的寸草不生的卵石，還有枯死的樹、孤立無助的母親的雕像以及牆面上的紀實浮雕和梯形"棺椁"造型的遺骨陳列室等等。在合院北牆外，種了一排枝葉繁茂的常青樹，用生命的綠色更對比出死亡的悲憤和對日本軍國主義暴力的控訴。侵華日軍南京大屠殺遇難同胞紀念館的建成，標誌着中國紀念性建築的創作設計方面又向前跨越了一步，而趨於成熟。爲此這座紀念館無疑可以稱得上是一件具有劃時代意義的傑作。

四、紀念性建築的發展取向

現代紀念性建築的發展取向，首先表現在各種建築類型間的滲透，更帶綜合性和多義性。其次，表現在人們已不再只限於外顯形象的追求和傳統圖像語彙的運用，而更多重視深層思想内容的表述。

所謂現代紀念堂、館的綜合性和多義性，常常是紀念部分同展示、教化、觀賽和生活，乃至經營之間的滲透。譬如，廣州嶺南畫派紀念館，實際上是一家美術館，它的設計者很好地解決了紀念性

與展示性之間的矛盾，從整體上看它被處理得很有個性，也很成功。再如蔡樹藩紀念體育館，是爲了紀念蔡樹藩先生這位體育界前輩，在他家鄉建造的一座小型體育館。它具有很好的觀賽性，它實際上是一座體育競技場館，或許考慮到它紀念性的一面，它的設計者選用了類似金字塔的外觀形式。還有許多名人故居（或紀念館），大多是利用原有住宅籌建起來的。它的外顯形式完全是民居形態，具有很強的生活性。它們的內涵意義，又具有很強的展示性和教化性。

現代紀念建築的綜合性和多義性同宗教建築在形式上有些相似。宗教建築既是佛祖、太上老君和真主的紀念殿堂，同時又是佈道傳教的場所。特別是古代佛教寺院還兼具公共建築的性質，它除了有可供善男信女住宿的寮房（或客舍）外，還有帶劇場性質的俗講場地；殿堂中更具有展示佛本生故事、佛菩薩造像的繪畫和雕刻以及名人題壁的詩、詞、書法展示的功能。

總之，單一紀念性的內容已經不能適應人們今天對紀念性建築的要求。它們必須兼具某種實用性和公共性，也就是前面所提到的綜合性和多義性。

所謂在現代紀念性建築創作中，已不再只限於外顯形象的追求和傳統圖像語彙的運用，而更重視深層思想內容的表述，是一種對舊有觀念背離的發展趨向，如哈爾濱東北烈士紀念館，是利用原先殘殺抗聯戰士的警察局辦公樓舊址開辦的。在今天，它們已經成爲既是緬懷先烈的紀念性建築，又是對後人進行愛國主義教育的陣地。不過，它們原先並不具有紀念建築的外顯形態，當改作紀念館後也沒有改變它們的原有形態，但是由於它們所具有的歷史意義，便比任何照着紀念性建築傳統圖像模式建造起來的堂、館，都更能發揮它們的紀念作用。因此，在新的紀念性建築中採用什麼形式（或圖像模式）已不是最重要的了。

利用某些具有歷史意義的舊建築是這樣，在設計建造某些新紀

念堂、館時也應該是這樣的。前面提到的外國實例以及侵華日軍南京大屠殺遇難同胞紀念館，都是重思想內容的表述，輕外顯形式的範例。它們的設計者，特別重視選址的歷史意義（或背景），並充分利用這些歷史意義（或背景）來顯示建築的思想內容。在這裏，建築形式只是一種表述手段，並不是目的。

最後，我想用童寯先生對紀念性建築的精闢論述作爲全文的結束：

紀念性建築，……顧名思義，其使命是聯繫歷史上某人某事，把消息傳到羣衆，俾使銘刻於心，永矢勿忘；……以盡人皆知的語言，打通民族國界局限；用冥頑不靈金石，取得動人的情感效果，把材料功能與精神功能的要求結成一體。

1997 年 3 月草就於清華園《退思書屋》

徐伯安（清華大學建築學院教授）

觀演建築綜述

梁應添

一、綜　述

廣義的觀演建築是指具有演出舞臺與觀衆座席的建築物。中國現代的觀演建築從 20 年代形成並在 50 年代得到十分繁榮的發展，經歷了 60 和 70 年代的局部發展，進入改革開放的 80 年代，又有了新的變化與發展。

20 年代正是源於歐洲的現代建築運動形成的時期，現代建築運動的新思想和當時的新技術、新材料影響到中國建築的發展。現代觀演建築受到歐洲歌劇院和演出京劇爲主的中國戲樓兩方面的影響。歐洲歌劇院淵源可追朔到公元前 6 世紀古希臘的雅典酒神劇場，發展到 19 世紀已是相當成熟的帶有臺唇的樂池、鏡框式臺口以及各種舞臺機械的箱形舞臺劇場模式。觀衆廳座席也開始注意視覺質量，池座地面合理地昇起，多數帶有樓座大挑臺並有部分設有包廂。這些以及包括 20 世紀初發展起來的廳堂聲學理論和各種先進技術，對中國現代觀演建築的發展起着主導的作用。中國古代戲樓的發展完全處在另外一種社會背景，從公元 6 世紀左右唐代出現的樂棚開始，發展到成熟期的清代建於皇宮或京滬兩地的戲樓，建築技術採用的是木結構，觀衆廳內常有木柱遮檔部分視綫。加上當時聽戲的傳統習俗，最好的池座位置安放桌椅，一面喝茶一面聽戲，視覺之差和噪音干擾可想而知。清代的戲樓主演京劇，對舞臺的要求相對於歐洲歌劇院狹小簡易得多，因此它們對中國現代劇場的發展，除了舞臺尺度及伸出臺唇等要求得到應有的重視之外，目前已看不到什麼前景。在一些旅遊或特有場所，追求某種返璞歸真，享受一下那種邊喝邊吃邊聊天邊看演出的氣氛應另當別論。

隨着國際間文化藝術的不斷交流，科學技術進步的相互影響以及社會背景的發展變化，發展至今日的中國現代觀演建築已是千姿百態。以演出內容以及對舞臺基本要求的差異來分類，現代觀演建築可以分爲大型歌劇、中型劇場、多功能會堂、音樂廳、雜技馬戲

場與電影院六大類。大型歌劇院能上演如"茶花女"等歌劇、"天鵝湖"等芭蕾舞劇、"東方紅"等歌舞組劇以及如"蔡文姬"等話劇，對舞臺要求尺度高大、機械化程度高。中型劇場以上演多種地方戲劇爲主，同時上演歌舞和話劇，對舞臺要求的尺度與機械化程度方面均比大型歌劇院爲低。1949年以後各地區建設數量相當多的工人文化宮劇場也歸納在這類型之中。多功能會堂是指建造集合場所的同時，爲了提高建築物利用率修建滿足不同需要的舞臺以供演出使用的會堂，主要包括政府機關的會堂、大學的禮堂和賓館的多功能廳堂。多功能會堂對舞臺的要求沒有統一的模式，根據各自的需要差異較大，要求高者可上演大型歌舞劇，要求簡易者只能上演小型獨唱、獨奏會或室內樂。然而多功能會堂的觀衆席則根據集會使用的實際情況而有不同的要求。高層次的政府會堂座席包括文件桌以及一系列的電氣設備。賓館的多功能會堂座席則可以採用活動的裝備等等。音樂廳從演出活動來説與上述的劇場相比是完全不同的一種類型。音樂廳起源於 18 世紀歐洲音樂藝術自成體系而取得發展，並在 19 世紀交響樂繁榮時期建造了如奧地利維也納大音樂廳等一批上演交響樂的音樂廳。音樂廳不需要劇場那種複雜龐大的箱形舞臺，而要求交響樂隊的演奏臺與觀衆席處於同一聲學空間之中，以便觀衆享受到最佳音質效果。中國的音樂廳發展並不快，在音樂廳缺少的情況下，交響樂的演出大多數是利用合適的會堂、劇院甚至體育館臨時搭建演奏臺與聲學反射罩等等來實現的。雜技馬戲場又是演出活動獨特的另一種類型，其中的演出內容與要求又有相當的差別，包括表演團體自身創立的節目所具有的特殊要求，很難想象一個雜技馬戲建築物，能完全滿足國內外衆多的表演團體的諸多要求，而只能滿足一般的普遍性要求。例如按國際常用的尺寸在觀衆大廳的中央設置圓形的演員與動物表演舞臺以及各類弔環、弔架、地道與暗溝等等。相反演出團體往往是有備而來，携帶大量的演出裝備自行搭建、完善舞臺而完成演出。對於飛車一類的專門

演出，則只能搭建專門的演出場所了。電影院作為觀演建築的一種類型，與上述五種類型的根本區別在於演出活動的間接性，沒有真實的演員而是通過投影技術再現表演內容，並加進一系列特技與剪接效果，對於普通銀幕的電影院來說，銀幕代替了劇場複雜的舞臺與後臺。對於環形影院或者全景影院，則須要根據設備的詳細要求進行設計與建造。由於放映電影的要求並不複雜，往往在會堂、劇場一類建築中加弔幕布以及在觀眾席的後上方增加放映間就兼有電影院的功能了，其中一些則直稱之為影劇院。

中國觀演建築的總體現狀可歸納以下兩點：1949年以來，在經濟比較落後的情況下，利用國家的投資並鼓勵企業自辦文化演出事業的政策，使觀演建築在全國各地得到極大的發展，充分體現文藝演出為廣大人民服務的方針。觀演建築的類型重點是演出包括京劇在內的傳統戲劇、曲藝以及放映電影的劇場和影劇院。能供大型歌劇、芭蕾舞與交響樂隊演出的場所仍只是一個開頭，數量有限、標準不高，良好的音樂廳更是缺乏。這種基本狀況目前仍沒有多大改變，為此，在大城市重點建造一些可供國際高層次文化交流的大型歌劇院、音樂廳，並在全國範圍內不斷完善現有的建築並作相應的補充，一直是政府部門與有關人士的努力目標。

早在1949年到1952年的經濟恢復時期，我國著手對舊有劇場進行了改建與擴建，也重點修建了一批新的劇場和工人文化宮。改建的劇場如天津將原回力球場改建成第一工人文化宮。西安將一座舊廟改建成當時較好的劇場尚友社。上海人民大舞臺擴建了側臺、後臺及休息室，改善了觀演條件等等。新建劇場有濟南"八一"禮堂，南京的南京會堂、太原的和平劇院等等；新建的工人俱樂部劇場有旅大人民文化俱樂部劇場，成都市勞動人民文化宮劇場、鄭州鐵路工人文化宮等等。還有一座引人注目的重慶人民大會堂也同期建成。

根據當時的經濟技術條件有計劃地分批建造了一些高質量的劇

場建築。1953年文化部向各地撥款的同時，也提出劇場建設的六條規定，包括規定觀眾廳容量大致控制在1000座與1500座兩種；觀眾廳必須做到聽得清看得見；舞臺鏡框尺寸相應規定爲11米×6米與12米×7米兩種；後臺必須考慮演員化妝和休息的地方，糾正以往某些劇場不顧演員基本要求的狀況；在經濟條件困難的情況下，應以確保舞臺、觀眾廳及後臺等主要部分首先建成的分期完善原則；應該重視防火、衛生、通風問題，執行有關法規以及糾正只講裝飾豪華不注意實用的偏向等等。這些指示對此後的劇場建築發展起着重要作用。到50年代末，中國建成了大量的質量相當好的各種劇場，其中上演歌舞話劇的西安人民劇院 (1954年)、北京首都劇場 (1954年)、烏魯木齊人民劇院 (1956年)、武漢歌劇院 (1959年)，都是設計與建造較爲精良者。以上演地方戲劇爲主的有，北京人民劇場 (1955年)、濟南山東劇場 (1954年)、合肥江淮大戲院 (1953年)、成都錦江劇場 (1954年)、太原長風劇場 (1958年)、西安大明宮影劇院 (1958年) 等。此時建造的綜合性劇場相當多，如北京工人俱樂部劇場 (1955年)、瀋陽的松陵機器廠文化宮劇場 (1954年)、長春工人文化宮劇場 (1958年)、哈爾濱工人文化宮劇場 (1956年)、齊齊哈爾工人文化宮劇場 (1960年)、上海的徐匯劇場 (1959年)、重慶勞動人民文化宮劇場 (1953年) 等等。多功能會堂同時得到相當大的發展，政府機關的會堂有北京的全國政協禮堂 (1955年)、太原湖濱會堂 (1955年)、瀋陽的遼寧省人委禮堂 (1960年)、青島會堂 (1960年) 以及爲世人所知的北京人民大會堂 (1959年)。大學的禮堂有哈爾濱農學院禮堂 (1952年)、蘭州西北民族學院禮堂 (1954年)、北京的中央音樂學院禮堂 (1960年) 等等；賓館的禮堂如西安人民大廈禮堂 (1953年)、哈爾濱友誼宮劇場 (1954年)、北京友誼賓館劇場 (1955年) 以及杭州飯店小禮堂等等。此外，上海將原跑狗場經多次改建擴建成爲有1.2萬餘座位的大型文化廣場、北京1959年加蓋改建完成的中山公園音樂堂 (3089座) 和

北京展覽館劇場（2500座）也是一些範例。

這個時期電影院在全國各地包括縣城集鎮在內得到極大的發展。50年代以來，文化部曾有在全國五萬多個農村集鎮逐步實現建設一座電影院或放映場所的目標，因此在50年代各地興建的電影院是數以千計的。早年建造的電影院都是普通銀幕的影院。如1953年建造的天津十月電影院、重慶和平電影院、西安北大街電影院，1954年建造的武漢武昌電影院、濟南中國電影院、海口和平電影院，1955年建造的西安光明電影院、成都和平電影院、蘭州七里河電影院，以及1956年上海地區推行的800座與1000座兩種電影院的標準設計。隨着寬銀幕電影的出現顯示出其視覺效果的優越性，1957年我國在大城市首先完成了一批將普通影院改建爲寬銀幕的電影院，包括北京首都電影院、上海的大光明電影院、廣州的新華電影院。此後，雖然在廣大的農村地區仍放映着普通銀幕的電影，而在有條件的市鎮則考慮按放映寬銀幕電影的條件進行改造與新建。

中國在發展戲劇、歌舞、話劇與電影的同時，也重視交響樂的發展。50年代各大城市按照實際的條件組建了一批交響樂團或歌舞劇院中的交響樂隊。絕大部分的音樂演出是利用當地的會堂、劇院等進行，如北京的人民大會堂、中山公園音樂堂、廣州的中山紀念堂都是當時演出交響樂的地方。1959年上海將30年代建造的南京電影院改建爲上海音樂廳，容量1539座，演出條件也並不理想。

60年代初至70年代中後期大約16年間，中國整體的建設速度放慢，劇場的建設同樣處在低潮，建造數量相對很少，只在少數城市有新建樹，如1965年建成的拉薩市勞動人民文化宮劇場和廣州友誼劇院；後期在廣西建成南寧劇場、桂林灕江劇院等。這些劇場質量相對都較好，其中廣州友誼劇院的設計，以其室內、室外總體環境考慮周詳而成爲當時十分優秀的作品。

自1977至1981年的幾年中，一些大中城市建造了部分劇場和影劇院，包括北京的豐臺影劇院、天津的黃河道影劇院、杭州的杭

州劇院、西安的東風劇院、鄭州的中州劇場、石家莊的河北劇場、合肥的花冲影劇院、西寧的東風劇院、哈爾濱的民衆影劇院、貴陽的北京路影劇院和貴陽川劇院，還有青島的婁山影院、長沙的青少年宮劇院、烏魯木齊的物資局俱樂部、錦州市的鐵北影劇院、呼和浩特工人文化宮、郴州影劇院以及上海石化總廠生活區的濱海影劇院等等。這一時期建成的劇場多爲中等標準，只有杭州劇院爲可容觀衆2000人的大型歌舞劇院，亦是質量佼佼者。這段時期地縣級影劇院也得到較快的發展，包括青海的治多縣影劇院、黑龍江的阿城影劇院、山西臨汾地區劇院、湖南的湘潭地區劇院等。同時不少設計院爲了提高設計質量和滿足建設要求，推行了一批影劇院的通用設計，包括北京郊縣1450座的影劇院在通縣與平谷縣建成，江蘇省1350座的縣級影劇院在盱眙、金湖與江寧縣建成，吉林省1280座的縣級影劇院也正在推行。這些地縣級影劇院以放映電影和上演地方戲劇爲主，部分爲了節約投資，不設樓座，裝修標準都十分樸素。

1980年以來，中國的經濟政策和經濟結構産生很大的變化，中國的觀演建築在這十多年來也進入一個新的發展時期，主要特點有以下幾點。

一方面人民生活大大改善，對文藝演出等文化生活要求在增加，而與此同時，有綫電視、衛星電視、錄影放像等事業得到很快的發展，電視與錄影設備也迅速走進家庭與機關單位，這就大大地衝擊了原有的電影與戲劇演出上座率，使得一般影劇院建設矛盾有所緩和，還出現不少地方的上座率下降狀況。

在改革開放的新形勢下，一批經濟特區型新城市和一些大中城市規劃出了科學技術經濟開發區。在這些新型城市和開發區建設和發展的同時，興建了一批劇場和影院，如在深圳建成了深圳大劇院、華僑城的華夏藝術中心、深圳大學的演會中心等等。

國際間文化交流的加强，更多的國際友人來華訪問時觀看中國

的演出以及外國的藝術代表團來華訪問演出,這樣對開放的城市就提出了更高的演出場所的質量要求;加上國內對表演藝術場所的要求, 在北京、上海及一些大城市都改建、新建或正在策劃一批質量更好的演出場所。例如在北京先後建成中央實驗話劇院 (1982 年)、中國劇院 (1984 年)、北京劇院 (1990 年)、世紀劇場 (1990 年)、國際劇院 (1991 年), 並在原地翻建了四個文化部直屬的演出場所, 如北京音樂廳 (1985 年)、青年藝術劇場 (1989 年)、兒童劇院 (1990 年)、天橋劇場 (1992 年), 遷建了長安戲院 (1996 年)。北京還在積極策劃修建具有國際先進水平的國家藝術中心。該中心包括 2500 座的歌舞劇院, 1500 座的劇場、2000 座的音樂廳和 600 座的實驗小劇場。在上海為了獲得國際高水平音樂廳和歌劇院設計方案, 採用了國際征求設計方案的特別辦法。廣州市在二沙島建造的星海音樂廳即將完工啓用。廣東省政府還策劃將有歷史意義的中山紀念堂改建為國際一流的音樂廳。杭州市在幾年前已經規劃了一組包括有 1100 座的劇場、1000 座的寬幕影院、600 座的環繞式音樂廳的杭州文化中心建築草, 其中的劇場已建成。此外, 為了發揚中國雜技表演藝術, 在武漢市和上海市分別建成了設備良好的雜技廳。河北省為了推動吳橋國際雜技節的新發展,近日正開始修建包括一座多功能雜技廳和一座音樂廳在內的河北藝術中心。

改革開放新時期所修建的觀演建築, 在設計和修建中同樣體現了國際間建築理論和實踐中的先進性。中央實驗話劇院的舞臺設計採用大伸出式舞臺設計, 直徑 15 米的轉臺以圓心分界, 外臺內臺各 7.5 米, 外加 2.5 米寬的升降臺, 使伸入觀衆的臺口達 10 米之多, 極大地滿足了話劇演出中觀演交流的需要。廣州的星海音樂廳沒有按歐洲古典音樂廳鞋盒型觀演廳設計,而是採用分組錯落環繞式佈置觀衆席, 演奏臺完全伸入觀衆席之中, 音樂的親近與渾成一體可想而知。杭州文化中心劇場採用的伸出舞臺, 最寬可達 6.5 米, 對戲劇演出取得各種不同效果給予更多的可能性。河北藝術中心在國

內首次設計馬戲中心圓舞臺與旁邊戲劇舞臺相結合的多功能雜技廳形式, 將是該類建築結合實際情況提高利用率的一種努力。由多個演出廳堂組成的城市藝術中心建築羣的策劃原則, 也是國際上已證明了是提高城市藝術環境與交流的優良方式。這種方式已在幾個城市實施或正在策劃之中。它們將是中國文藝演出進一步繁榮的象徵。演出設備的國際交流也是開放新時期的一種特徵, 目前已在深圳大劇院、北京國際劇院、北京世紀劇場採用了英國的或日本的舞臺機械裝備, 在上海歌劇院將會採用更先進的裝備。這種交流對提高我國的有關技術水平是十分有利的。

梁應添 (建設部建築設計院副總建築師)

室内設計綜述

曾堅

一、關于室內設計

室內設計是建築設計的一個組成部分，是建築設計構思的延續、深化和發展。它的發展與建築設計的發展是分不開的。

室內設計作爲一個獨立的專業，即使在國際上也很年輕。長期以來，室內設計工作都是由主持建築設計的建築師承擔，是建築師專業範圍内的一項工作。二次大戰以後，室內設計工作逐步從建築設計中分離出來，成爲一個獨立的專業。這個變化的原因大致有以下幾個：

1. 建築發展的需要　建築的發展，使建築設計越做越細、越做越深，工作量也越來越大。因此，室內設計作爲一個獨立專業從建築設計中分離出來，是十分自然的事。有專人從事室內設計，必然使室內設計工作效率高、質量好。

2. 專業綜合性特點的需要　室內設計是多種技術和藝術的綜合。從技術方面來説，除建築外，有結構、電氣、照明、自動化、空調、上水、下水、聲學、消防、園林等等要素。從藝術方面來説，除了建築空間的藝術處理外，充分利用色彩、光影、音響、質感、圖案、造型等綜合藝術要素，創造一個理想的精神環境。這就要求室內設計專業人員能更深入地研究多種技術的綜合、多種藝術的綜合，以支持建築創作。

3. 持續發展的需要　室內設計與建築設計的成果壽命不同，一座建築完成之後，其壽命要達50年甚至100年。而室內設計完成並實施後，其壽命多則七八年，少則三五年就要更新、發展。還有一種情況是維持建築外形、更新室內，或利用舊建築、古建築，或改變建築功能，按需要進行室內設計工作。這類情況決非原建築設計人員能跟踪服務的，而必須由專業室內設計人員獨立或與建築師合作才能完成。

室內設計對建築設計既有依賴性，也具一定的獨立性。所謂依賴性是指室內設計依賴於建築設計的構思和空間劃分；而在豐富和發展建築設計的構思和對已有空間的再創造方面，却又有一定的獨立性。

室內設計不是一般所謂裝修、裝飾或裝潢，也不是爲建築穿罩衣，加套子；更不是爲建築塗脂抹粉，而是利用一切技術手段，延伸和完善建築創作，進行再創造。

室內設計又是中華建築文化不可缺少的組成部分，不同時期的室內設計，既體現對於古代優秀傳統的繼承，也體現着那個時代的精神文明。

二、室內設計在我國的發展歷程

我國的室內設計工作由建築師承擔發展到由室內專業人員承擔，走了一段漫長的道路。

1949年以後，建築設計主要還是此前所熟悉的現代建築思想的延續。重視室內功能、採用普通材料、精工細作、精打細算，造型樸實很少裝飾，這與當時的國情是基本符合的。不少優秀的建築師作出了與時代相適應的建築。例如北京的兒童醫院、和平賓館、上海同濟大學文遠樓等等都是較好的建築。當時的室內設計由建築師承擔，他們除了在公共建築的大廳、接待廳、會議室做一些室內設計外，一般場所無非用些彩色水磨石地面、木臺度，油漆墻面等等。

50年代至60年代初，大批蘇聯專家來到我國，其中北京蘇聯展覽館以及上海中蘇友好大廈的設計，對中國的建築及室內設計產生了一定的影響。在室內設計方面，除了平面佈局外，在採用貴重材料、裝飾圖案、柱頭天花、石膏花飾、名貴木材裝修、豪華定製的弔燈……等等方面，改變了我國樸實無華的室內設計風格。在1958年的國慶工程的室內設計中體現出這種影響，將我國的室內設計推向一個新階段。例如，人民大會堂各接見廳及民族文化宮的室

內，都體現了室內設計的進步。人民大會堂的 30 個接見廳，結合各地區特點、民族風情作出的室內設計、家具設計，出現了百花齊放的局面。

但是蘇聯設計對我國也產生了一些負面影響。一個時期內，個別室內設計項目，出現了復古主義、形式主義傾向，不問工程項目的重要與否，一概照搬照抄古代建築，於是瀝粉貼金、彩畫、藻井、大型浮雕、木雕、豪華弔燈等，都進入了室內，開始出現重形式不重功能的浪費現象。

70年代以後，爲適應對外貿易的需要，廣州興建了一批賓館和公共建築。這些項目都是國內建築師或和室內設計師共同進行建築設計和室內設計的，如礦泉客舍、白雲賓館、東方賓館西樓等。

1978年以後，進入了建設現代化國家的新時期。室內設計也得到了很大的發展。爲適應建設的需要，各地相繼建造一些涉外旅館、辦公樓及其他公共建築，因而積聚了室內設計的人才，取得了經驗。這就爲後來室內設計的發展，打下了基礎。這期間特區以及一些大城市的經濟空前活躍，來華訪問、旅遊觀光的人數日益增加，出現了興建高級旅館的高潮。不少旅館是外資或中外合資興辦的，因此有些建築設計和室內設計全部由國外建築師和室內設計師承擔或中外合作設計。這就提供了一些國外的室內設計實例可供參考，出現了中外不同設計思想和手法進行交流、比較、融合的局面。

1986年前後，由於開放政策的全面實施，國外的室內設計機構及其工作信息很多，我國與國外的交往日益頻繁，我國的室內設計在各個方面都有了發展和變化，室內設計這一學科的形勢大好。

1. 體制和機構的變化　1983年後，由於室內設計任務增多，先後成立專業室內設計單位。如中央工藝美院成立了設計中心，有的設計院也成立了室內設計研究所或室內設計組，專門承接室內設計任務。

室內設計市場的主力軍，仍是國營的設計院和大專院校的設計

單位，這是一支十分活躍的隊伍，他們承擔的是國家重要工程項目及大型工程項目，在設計中致力於創新，設計質量較高。

2. 室內專業與建築單位的分離和變化　室內設計從建築設計中分離出來成爲一個獨立的專業，各地專業室內設計機構陸續建立，成爲專業獨立的一種標誌。

3. 室內施工單位的建立　80年代初一些大型的室內設計工程的施工，由建築施工單位承擔。1984年後，不少合資旅館相繼興建，有些和國外、境外合作設計的項目，由境外負責施工（主要施工技術由境外人員負責），這就在室內施工的組織、管理、技術、材料選用、施工方法等方面，爲我們提供了學習、交流的機會。此後，我國的室內施工單位（所謂裝飾公司），首先在深圳出現，然後在全國各地建立起來，成爲一支與室內設計相配合的隊伍。這對推動我國室內設計的發展，起到重要作用。

4. 材料設備的市場化　在計劃經濟的年代裏，一切建築材料和設備都受計劃經濟的控制，或受國家調配，或由主管部歸口。改革開放以後，政府把大部分建築材料和設備推向市場，這又是一個推動室內設計發展的重要因素。

三、我國室內設計的成就

經濟的發展帶動了室內的大發展。一些設計院、院校及一些較大的私營企業，受到了不少挑戰和機遇，也做出了不少好的作品。一些優秀作品的特點是：

1. 刻意創新　許多有責任感的室內設計人員，堅決擯棄抄襲模仿的捷徑，把室內設計視爲一種嚴肅的創作，注入文化內涵，造就個人風格，使路子越走越寬廣。

2. 復歸自然　在城市煩雜的生活中，一些室內設計人員，巧妙地將大自然景色、嶺南或蘇州園林引進室內。這種設計手法將建築與景物組合在一起，透過傳統文化意識、詩情畫意，誘導人們對

大自然意境的聯想，使整個空間充滿人情味，具有生命力。

3. 立足傳統　在借鑒外來經驗的基礎上，運用中華民族悠久文化的内涵，從空間、格局、色彩、材料等方面進行再創作，做出了一些有份量的設計，體現所謂"取傳統神韻、揚現代風格"。

4. 探索中國特色　儘管我國現代室内設計作爲一個獨立專業起步較晚，但我國的室内設計必須在創意、風格上具有中國特色。我國許多室内設計者，從中國特有的園林、古典建築、民居、少數民族習俗、地方風情、傳統色彩、圖案及手工藝品中汲取營養，經過提煉、昇華，進行創作，以尋找中國特色。具有中國特色才能達到國際水平。

5. 追求低造價中的高水平設計　在盲目追求豪華的風氣下，有的設計人員致力於低造價、高水平的設計。許多設計人員認爲高水平的作品，主要靠設計，而不是高級材料的堆砌。他們在設計中提高經濟效益，以地方材料、國産材料代替高貴材料和進口材料。以低造價做出高水平的設計，才是室内設計應當追求的目標。

在這一時期，有不少優秀的室内設計問世，如廣州的白天鵝賓館，利用人們喜愛大自然、眷戀故土的心理，在中庭引進了嶺南園林小品，使室内空間室外化。它的"故鄉水"摩崖，對海外遊子産生了動人的感染力。重要的是，白天鵝賓館每客房平均造價僅 4.5 萬美元，是當時同類星級賓館中投資最低的。這些都是帶有方向性的問題。又如北園酒家和南越王墓博物館的建築和室内設計，都是融民族傳統、地方特色和現代意識於一身，"利用傳統而不復古"的好作品。北京的大觀園酒店、人民大會堂澳門廳、全國政協新樓、釣魚臺國賓館、上海東方明珠電視塔、大連亞特蘭歌舞大世界、西安陝西歷史博物館、曲阜闕里賓舍、黑龍江鏡泊湖元首樓、鄭州全聚德、雲南竹樓賓館等作品，都是具有創新的力作。

我們正在進行着一場接力賽，我們的祖先把中華民族燦爛的文化一代一代地傳承給我們，這裏當然也包含了室内設計文化，我們

有責任將這份優秀的遺產加以發揚傳給後代。我們必須闖出一條具
有中國特色的現代室內設計的路子，既是中華民族的，又是現代
的，這樣我們才不會愧對炎黃、也不會愧對子孫。

曾堅（室內建築師學會會長）

圖版

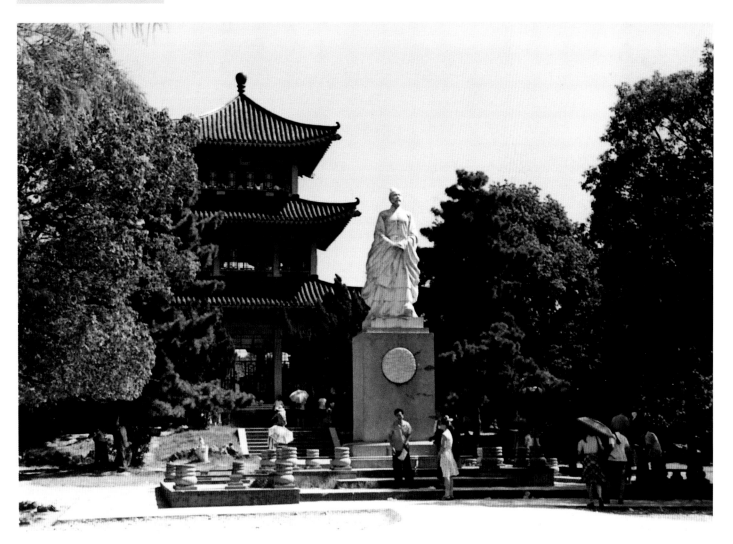

武漢屈原行吟閣　　　　　　　　　　　　　　　　　　　　　　　　1　屈原行吟閣全景

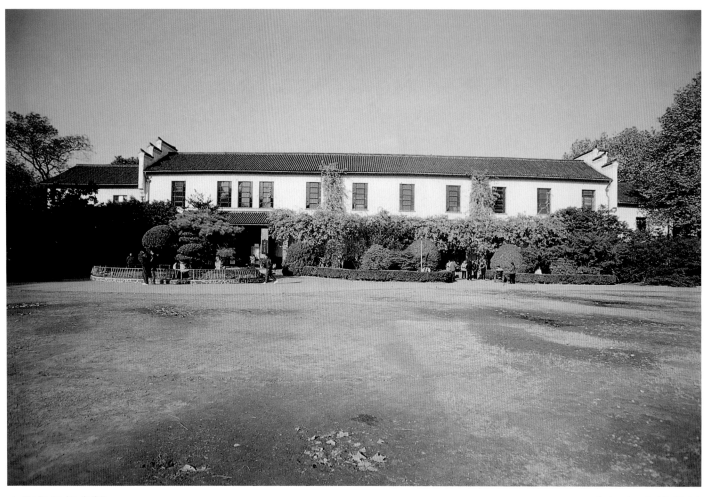

上海魯迅紀念館

2 魯迅紀念館外景

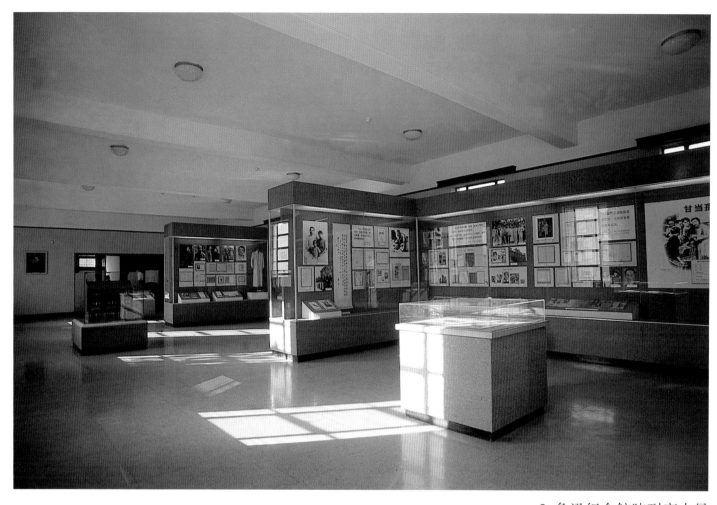

3 魯迅紀念館陳列室內景

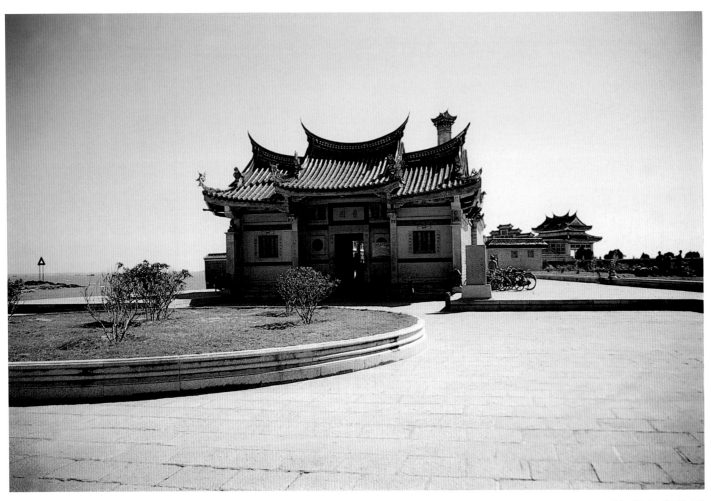

厦門集美陳嘉庚墓

4 陳嘉庚墓外景

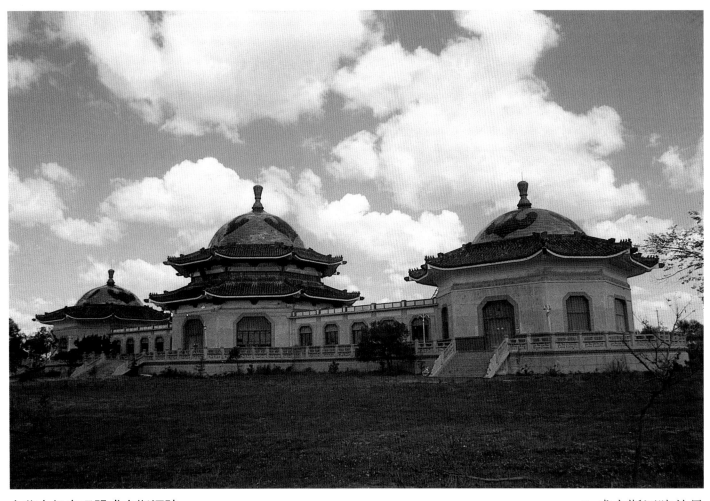

内蒙古伊克昭盟成吉斯汗陵 5 成吉斯汗陵外景

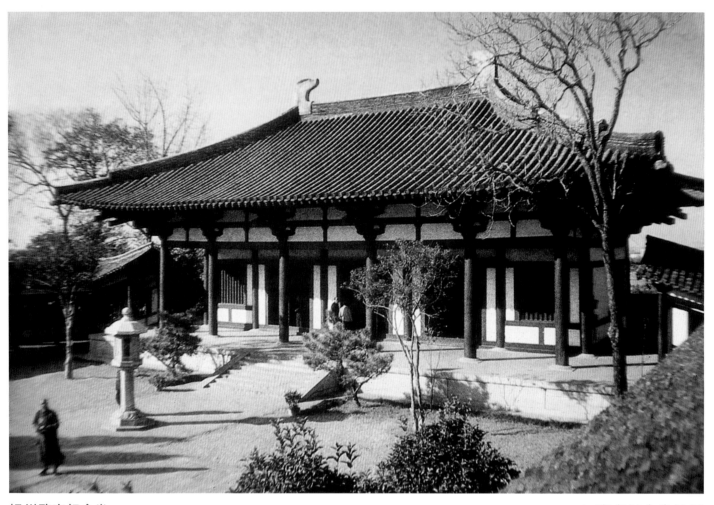

揚州鑒真紀念堂

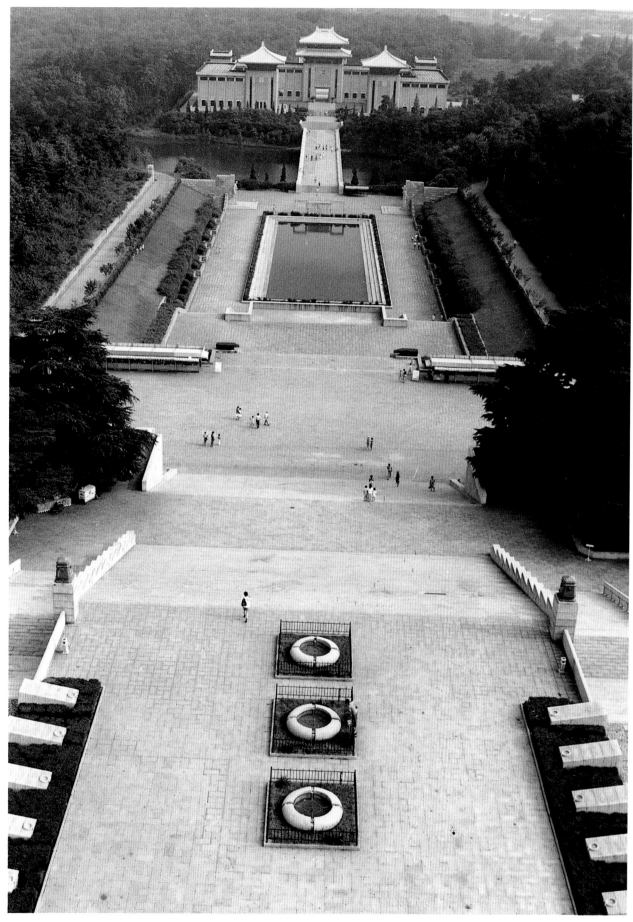

南京雨花臺烈士陵園紀念建築

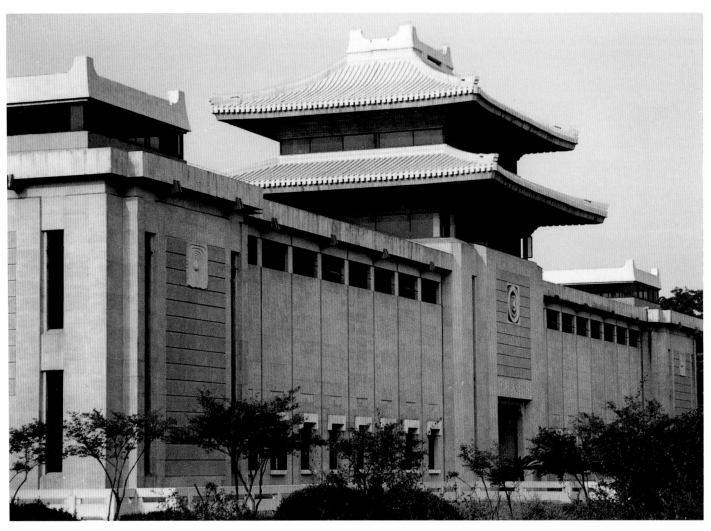

8 紀念館主體

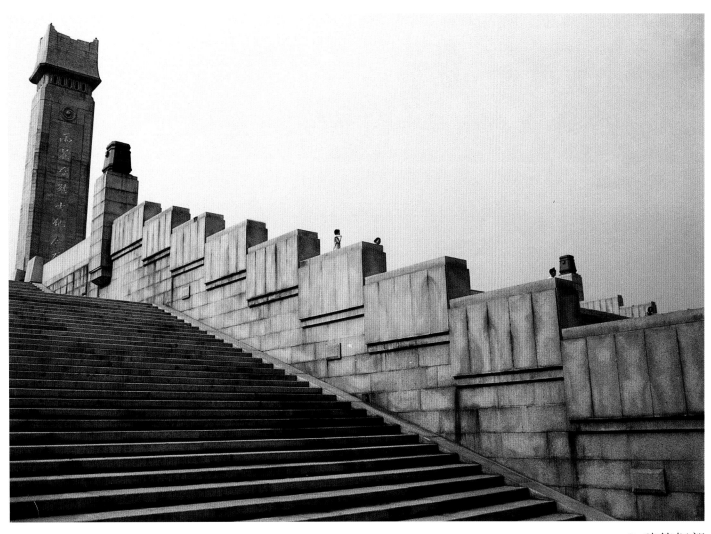

9 建築細部

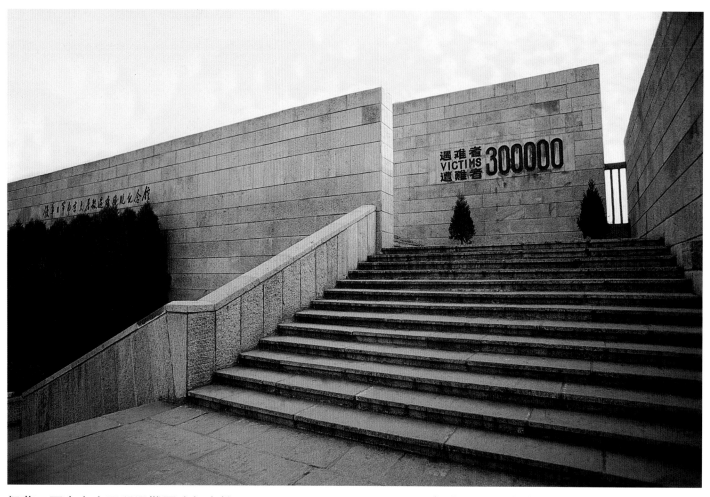

侵華日軍南京大屠殺遇難同胞紀念館 10 侵華日軍南京大屠殺遇難同胞紀念館入口

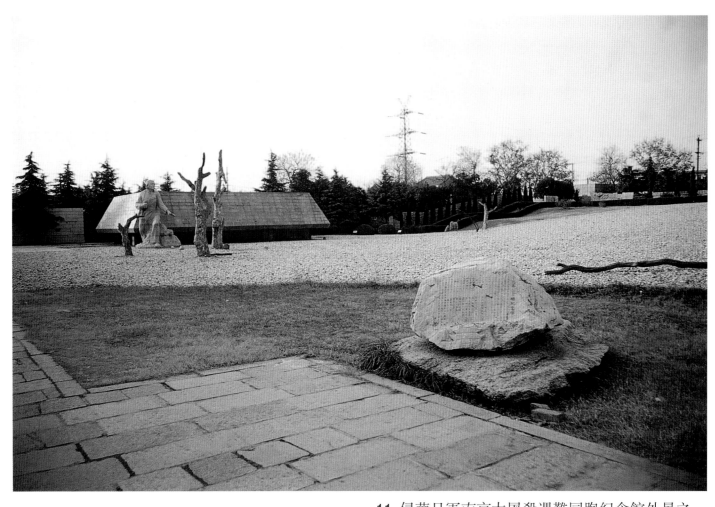

11 侵華日軍南京大屠殺遇難同胞紀念館外景之一

12　侵華日軍南京大屠殺遇難同胞紀念館外景之二

上海陶行知紀念館

13 陶行知紀念館外景

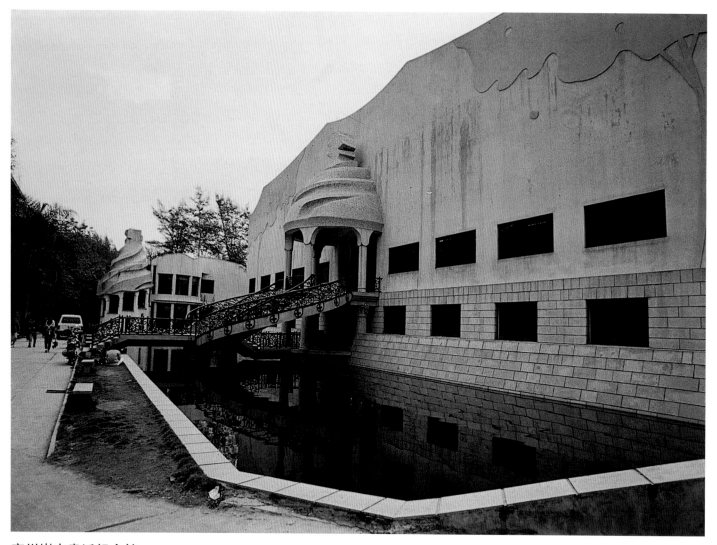

廣州嶺南畫派紀念館

14 嶺南畫派紀念館外景

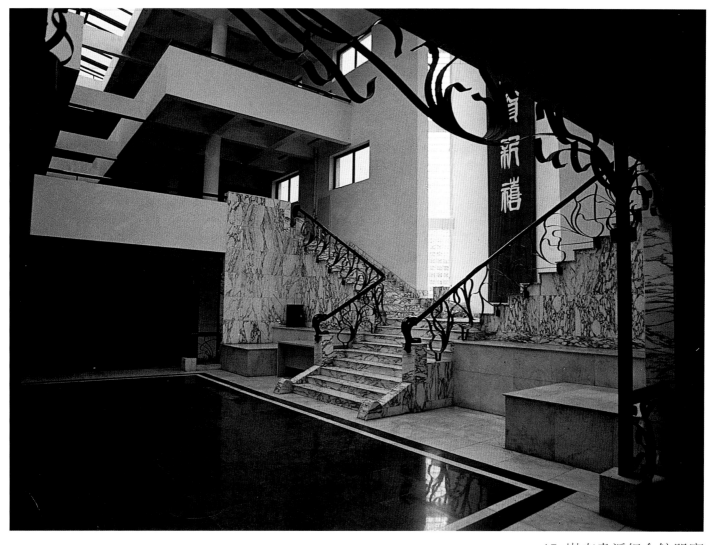

15 嶺南畫派紀念館門廳

16 嶺南畫派紀念館迴廊

南京梅園新村周恩來紀念館

17 梅園新村周恩來紀念館外景

18　梅園新村周恩來紀念館内景

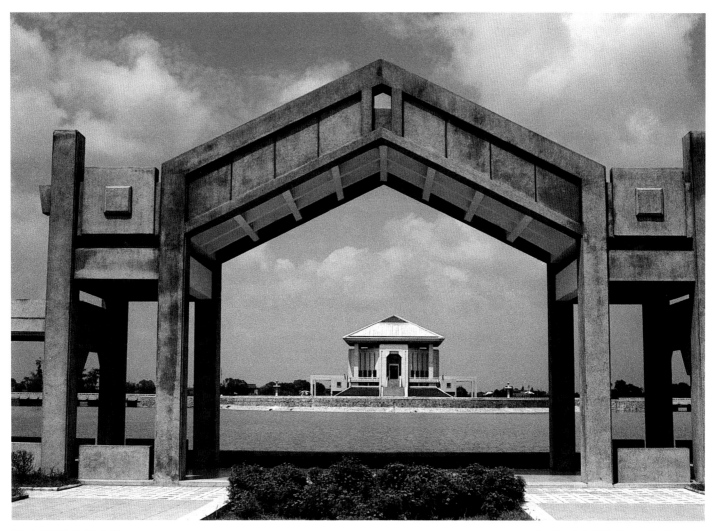

淮安周恩來紀念館

19 淮安周恩來紀念館遠景

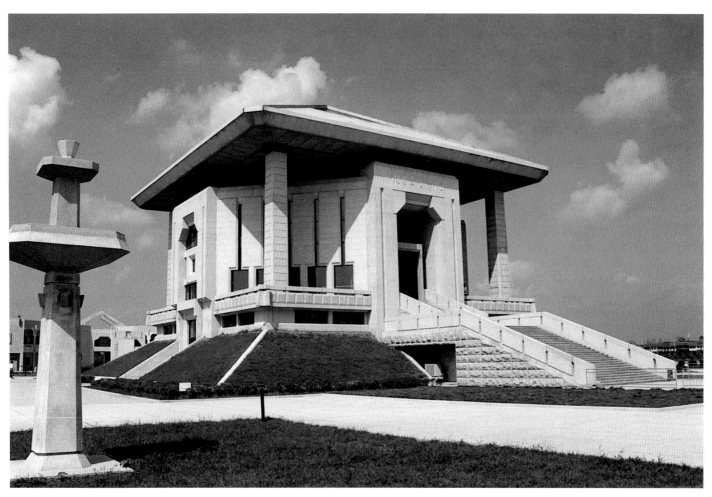

20 淮安周恩來紀念館外景

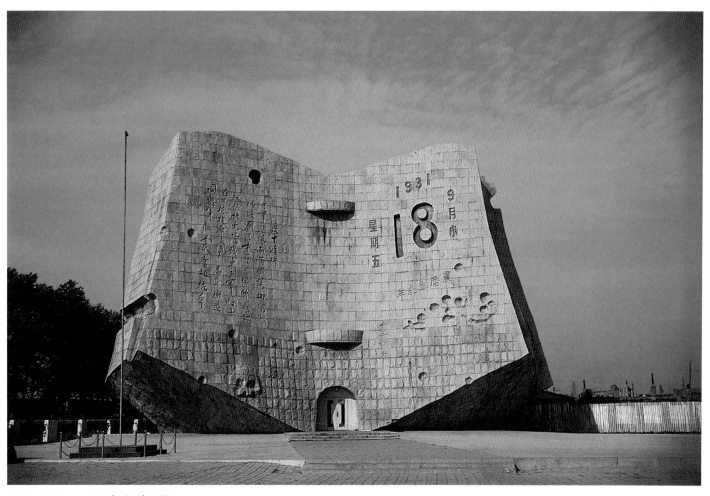

瀋陽 "九一八" 事變陳列館　　　　　　　　　　　　　　　　21 "九一八" 事變陳列館外景

22 "九一八"事變陳列館內景

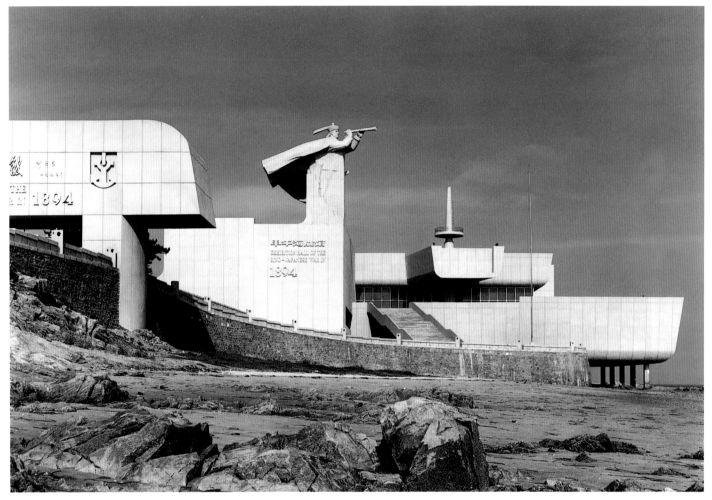

威海甲午海戰館

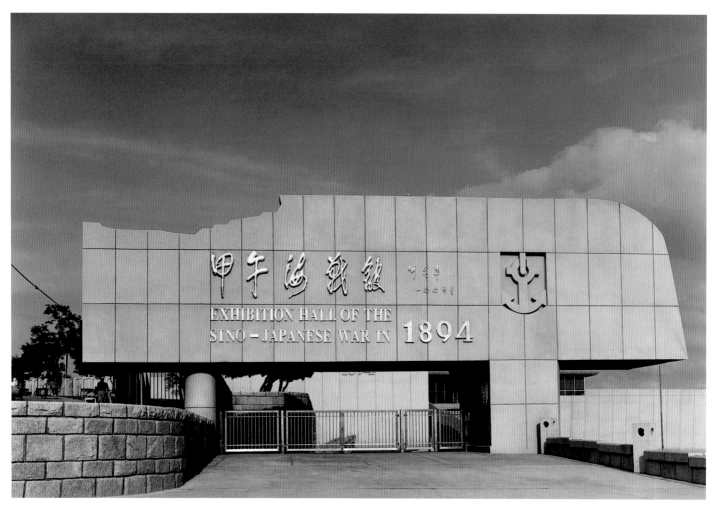

24　甲午海戰館入口

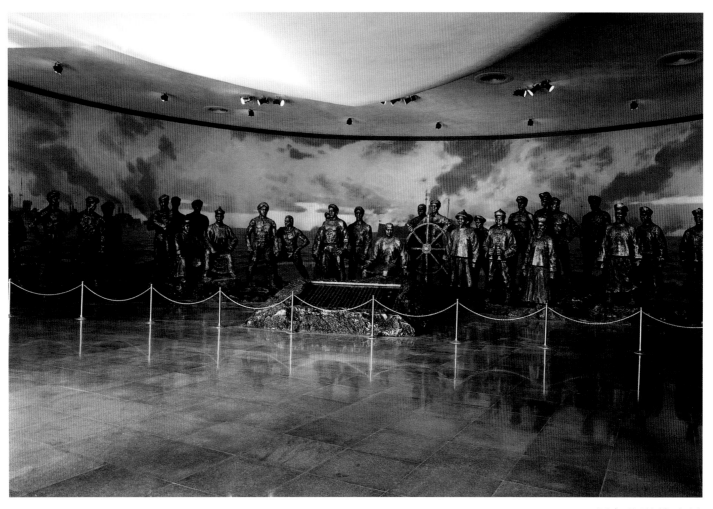

25 甲午海戰館內景

上海滬西藥水弄清真寺

26 滬西藥水弄清真寺外景

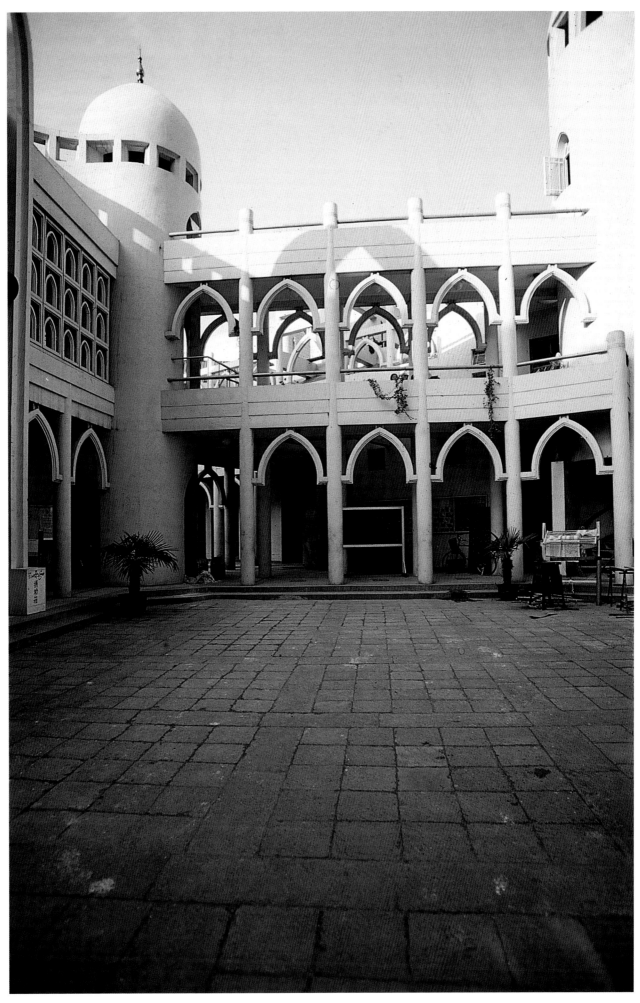

27 滬西藥水弄清真寺庭院

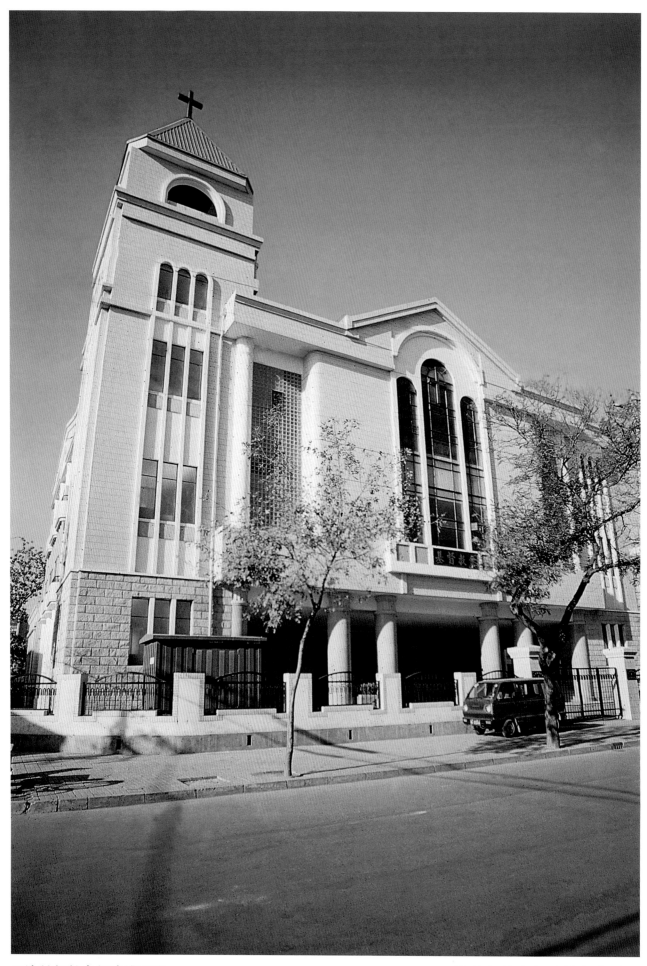

天津基督教會新建禮拜堂

28 天津基督教會新建禮拜堂外景

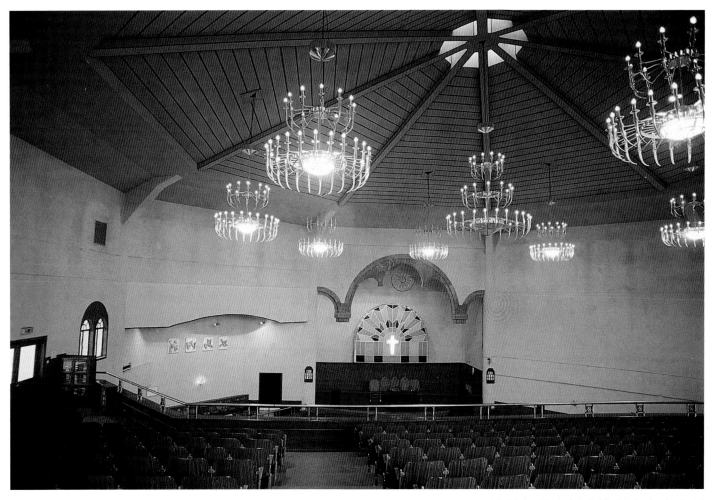

29 天津基督教會新建禮拜堂大堂內景

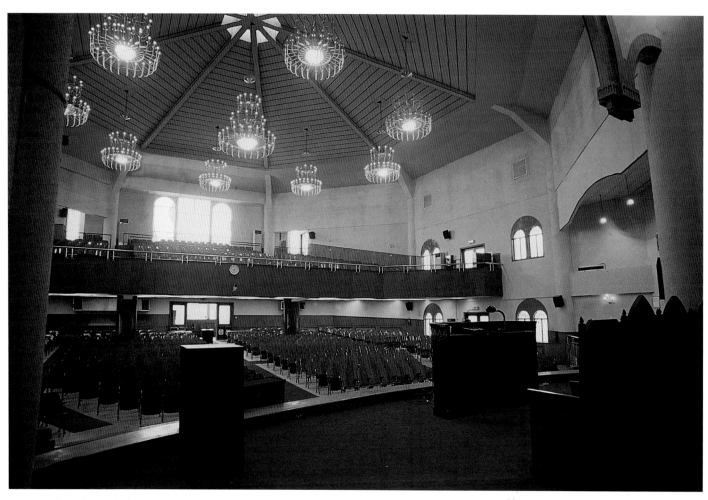

30 天津基督教會新建禮拜堂自聖壇看大堂全景

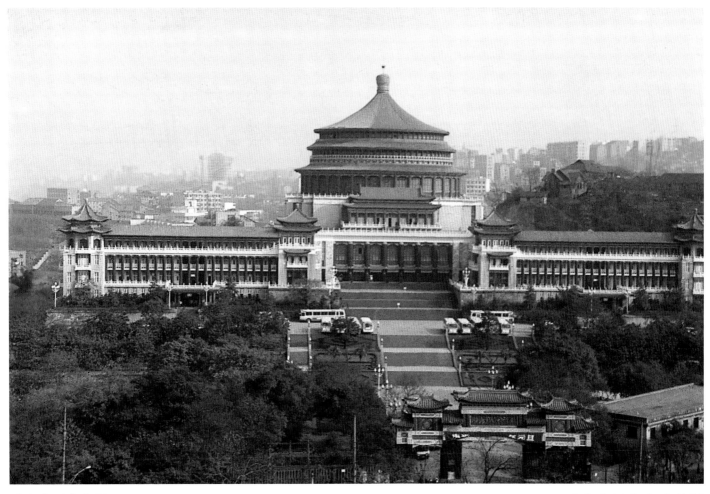

重慶人民大會堂

31 重慶人民大會堂外景

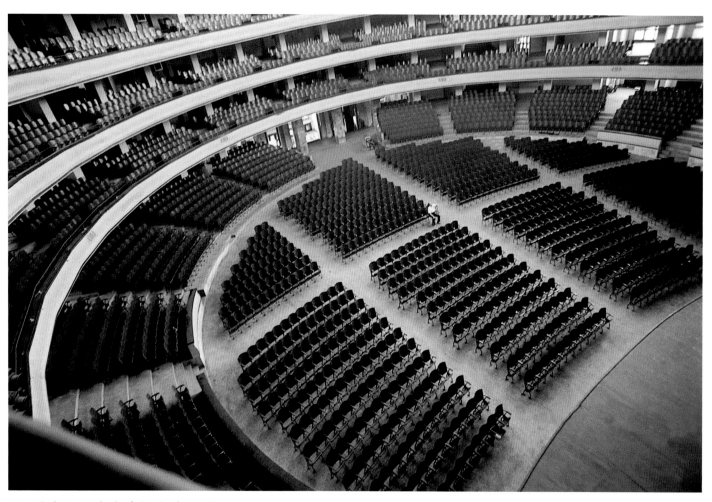

32 重慶人民大會堂觀衆廳鳥瞰

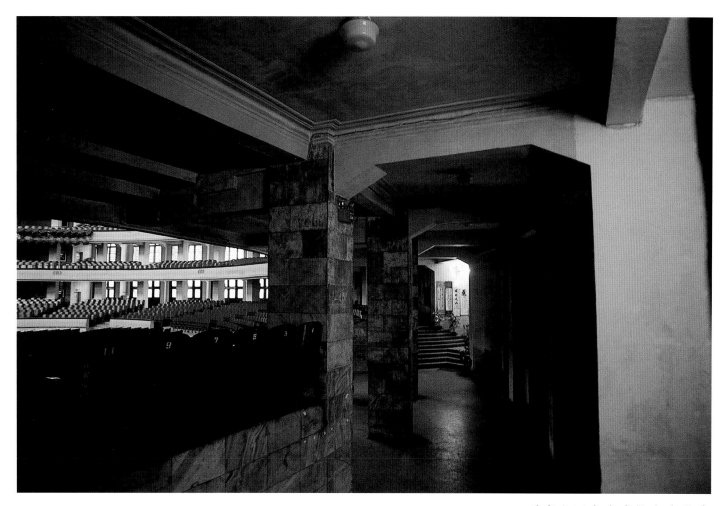

33 重慶人民大會堂觀眾廳後廊

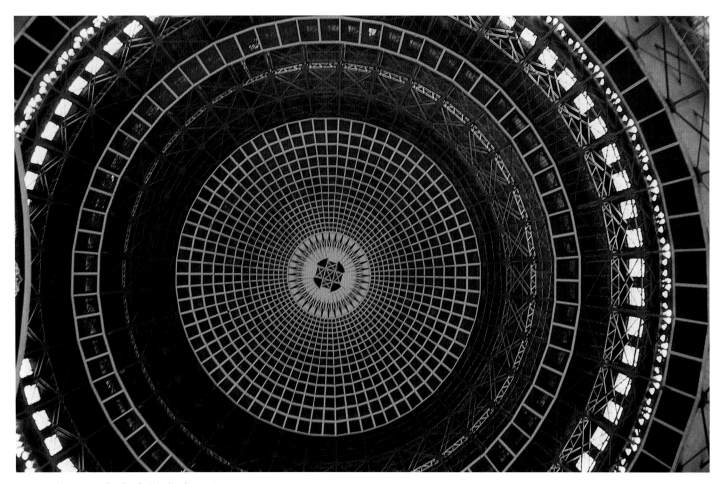

34 重慶人民大會堂觀衆廳天花

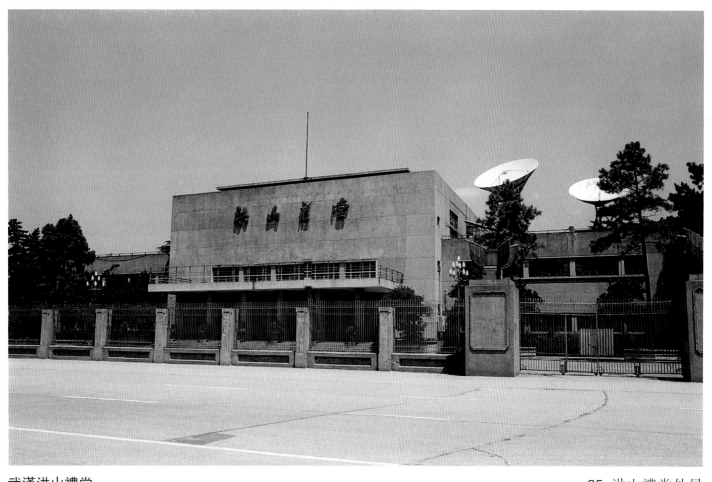

武漢洪山禮堂

長沙湖南大學禮堂

36 湖南大學禮堂及圖書館鳥瞰

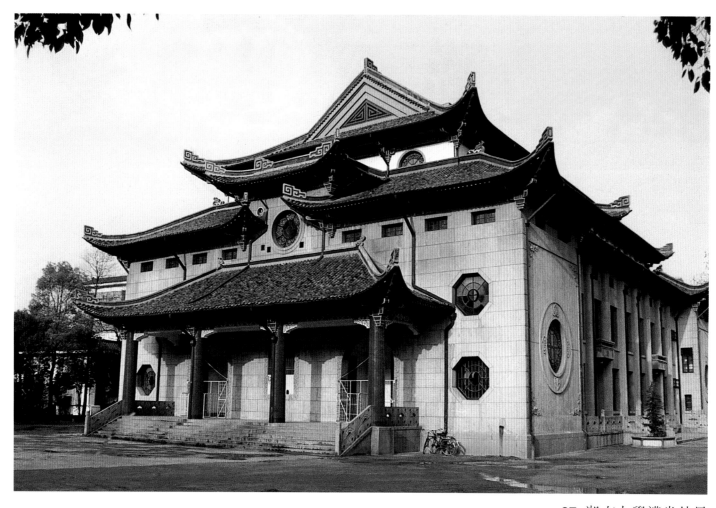

37 湖南大學禮堂外景

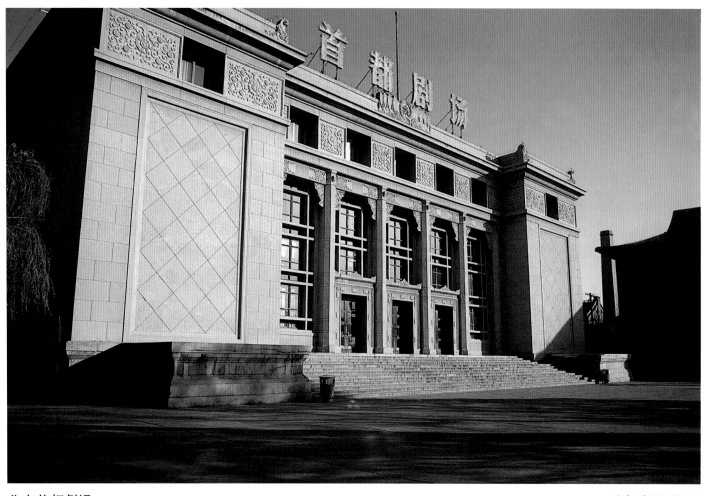

北京首都劇場

38 首都劇場外景

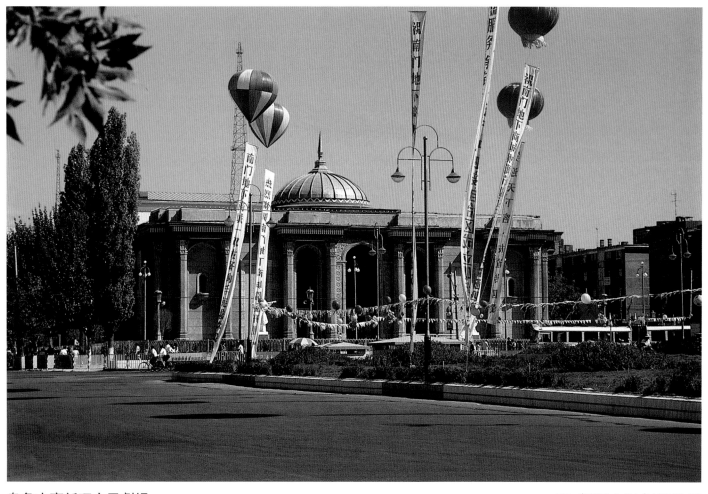

烏魯木齊新疆人民劇場

39 新疆人民劇場外景

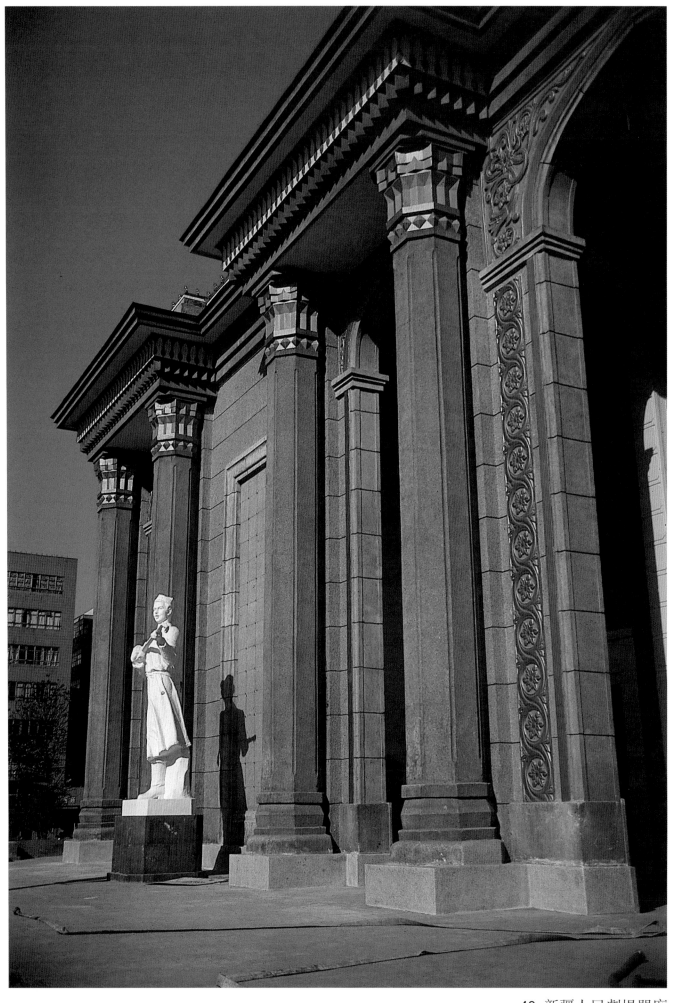

40 新疆人民劇場門廊

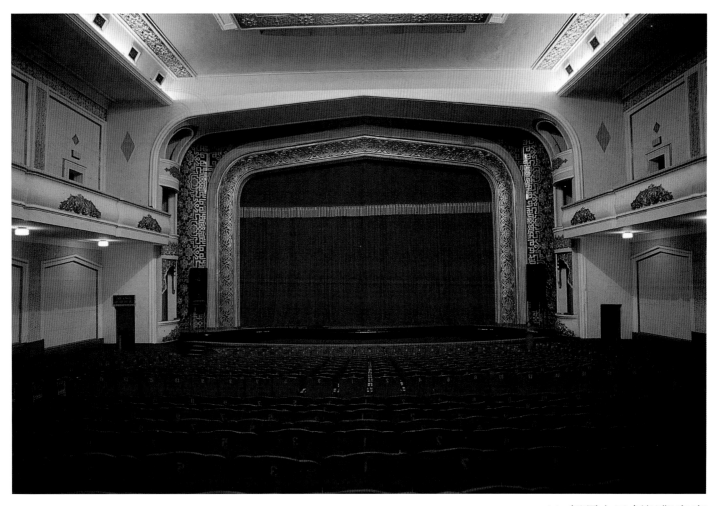

41 新疆人民劇場觀衆廳

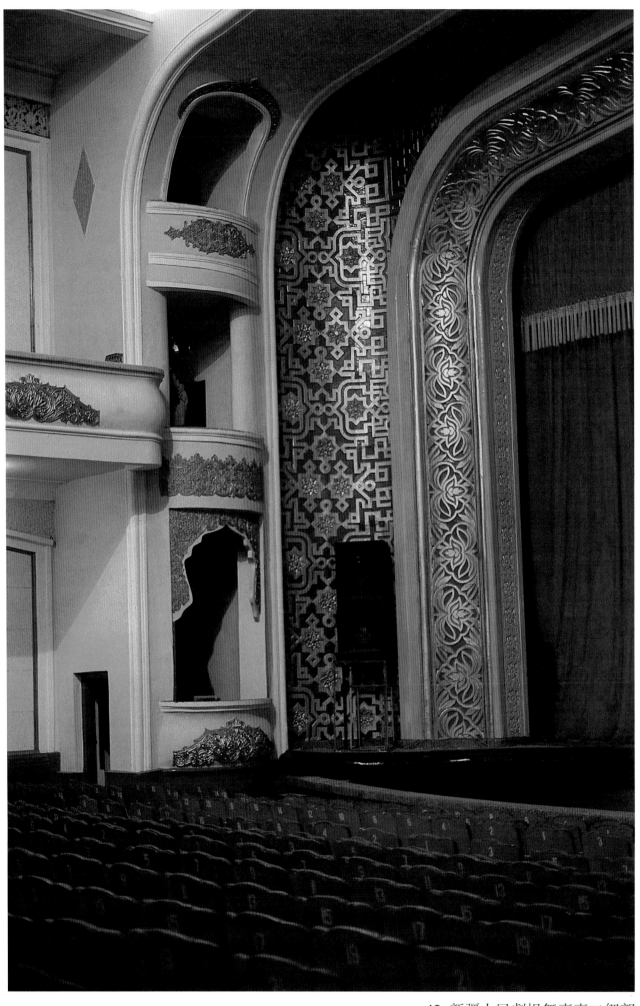

42 新疆人民劇場舞臺臺口細部

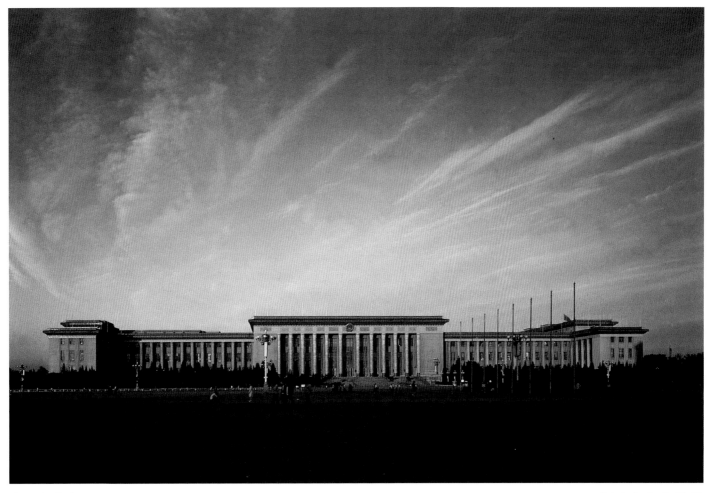

人民大會堂

43 人民大會堂外景

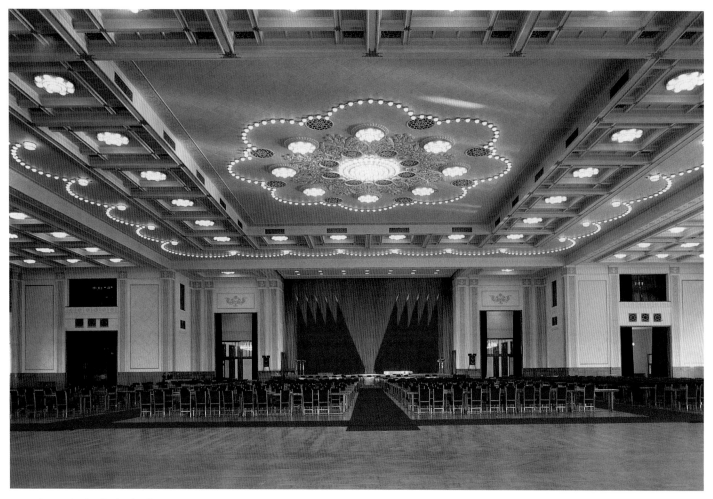

44 人民大會堂宴會廳

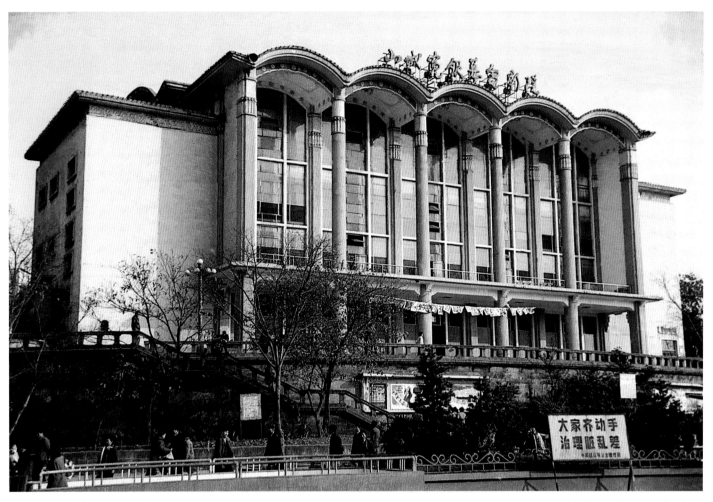

重慶山城寬銀幕電影院

45 山城寬銀幕電影院外景

46 山城寬銀幕電影院

同濟大學學生飯廳

47 同濟大學學生飯廳外景

48 同濟大學學生飯廳側面

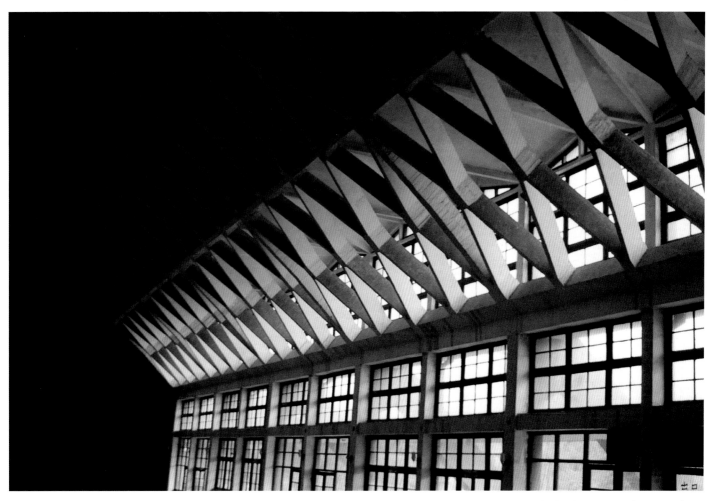

49 同濟大學學生飯廳屋頂結構

青島一號俱樂部

50 青島一號俱樂部遠景

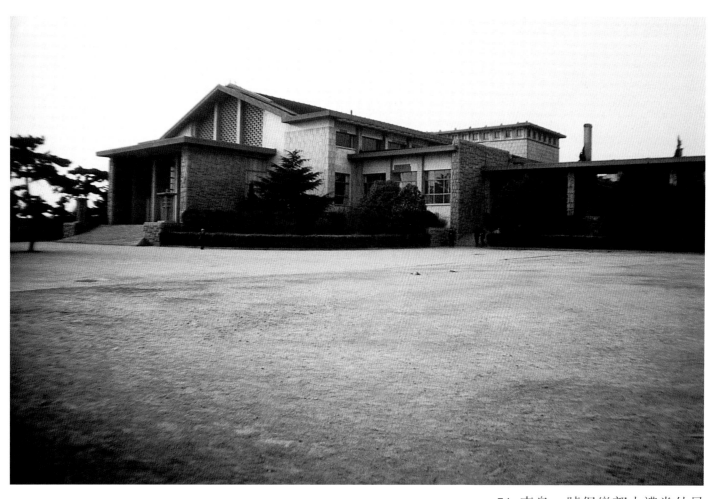

51 青島一號俱樂部小禮堂外景

52 青島一號俱樂部展廳

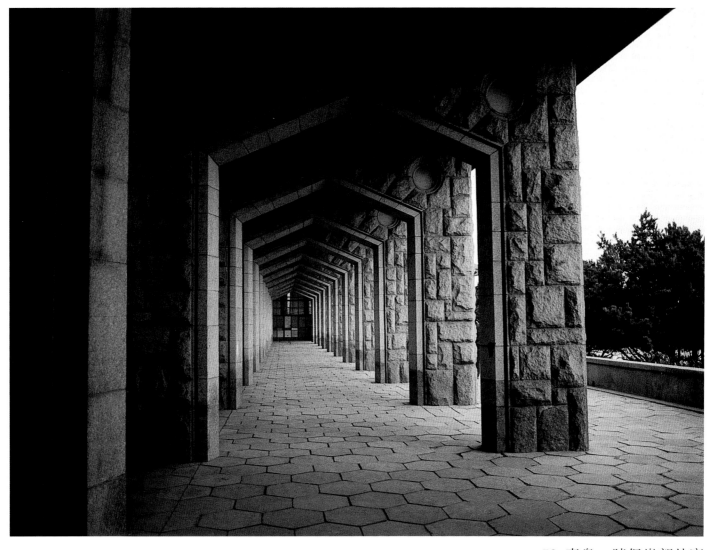

53 青島一號俱樂部外廊

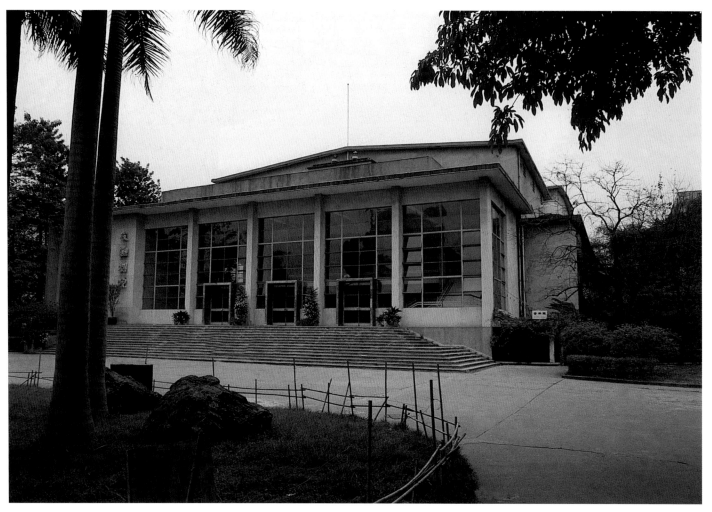

廣州友誼劇院

54 友誼劇院外景

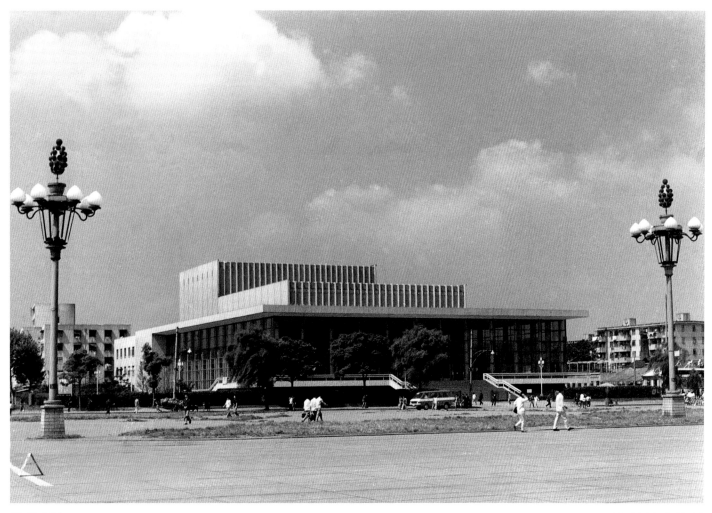

杭州劇院

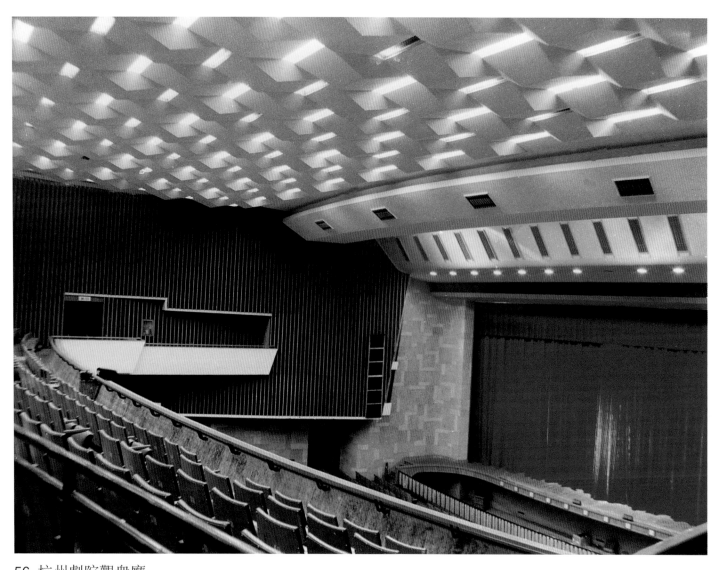

56 杭州劇院觀衆廳

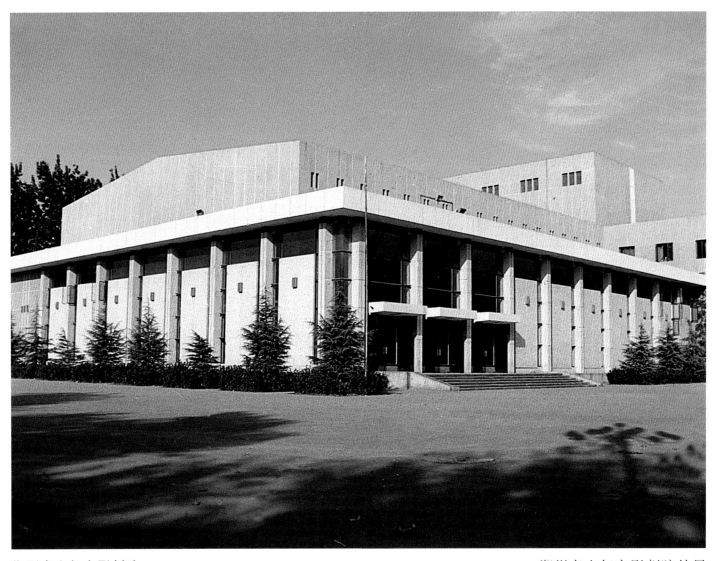

鄭州青少年宮影劇院

57 鄭州青少年宮影劇院外景

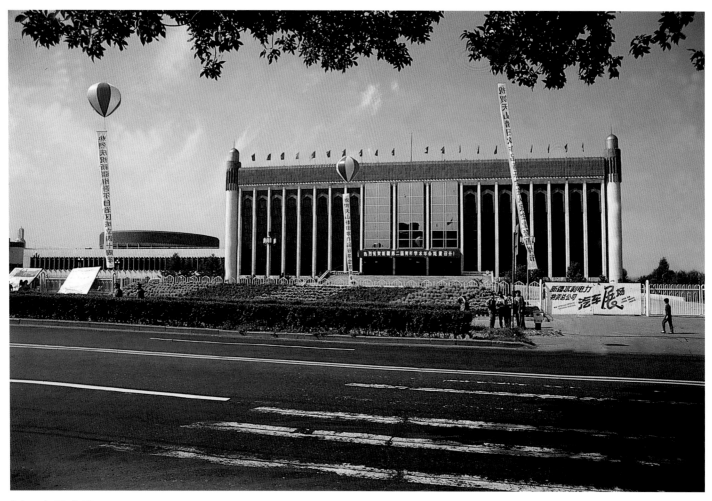

新疆人民會堂

58　新疆人民會堂正面外景

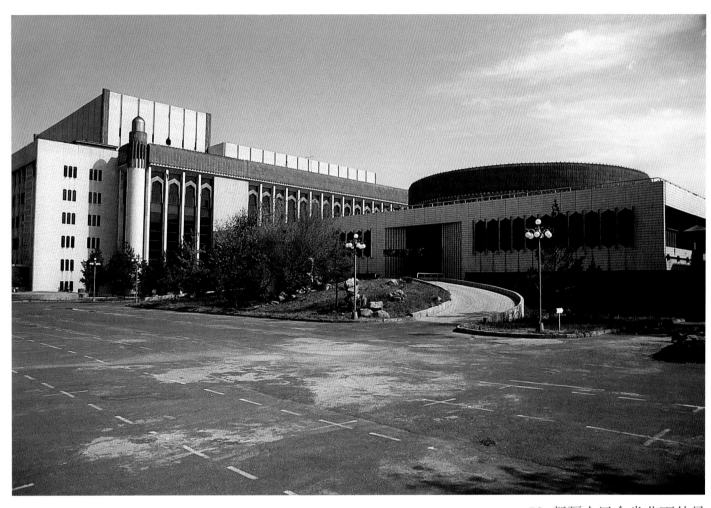

59 新疆人民會堂北面外景

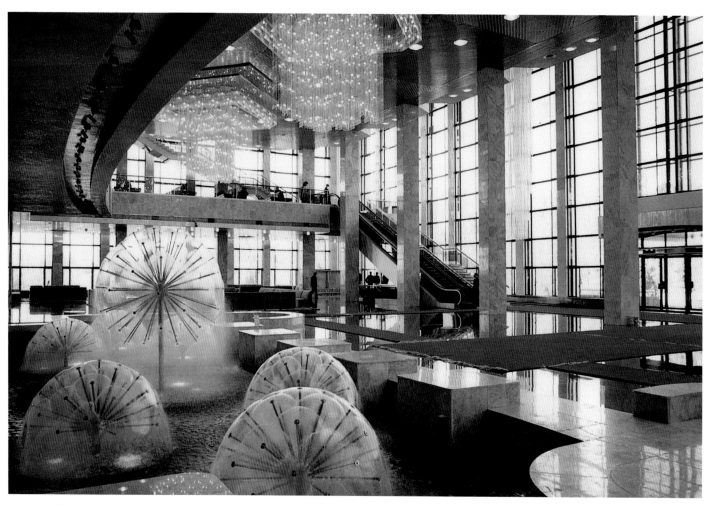

60 新疆人民會堂大廳

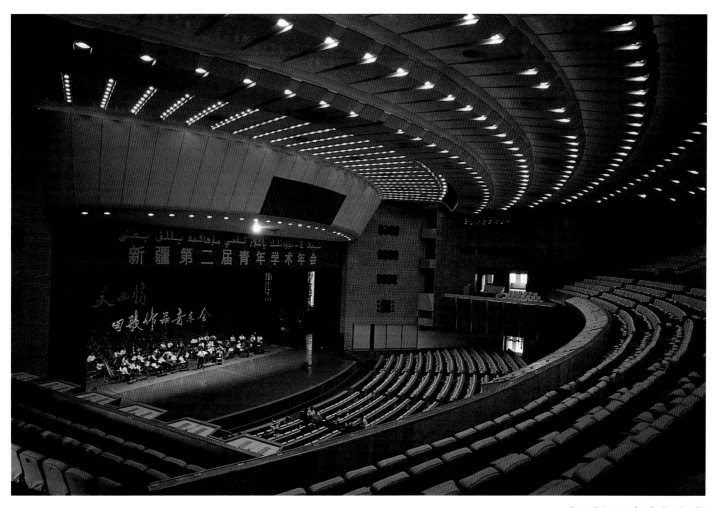

61 新疆人民會堂觀衆廳

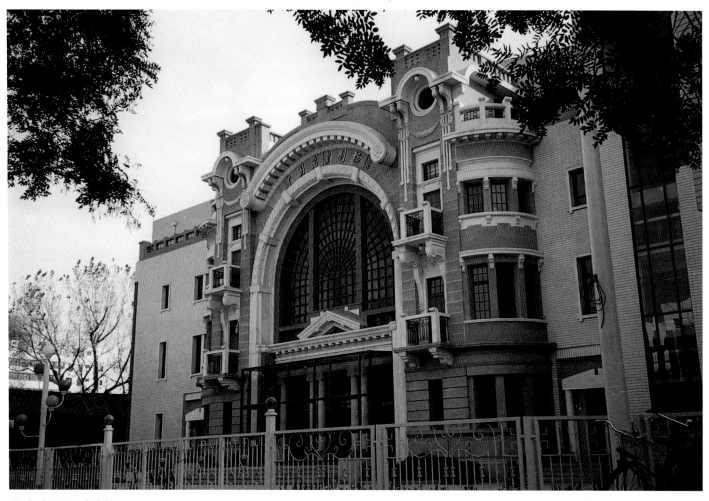

北京中國兒童劇場

62 中國兒童劇場外景

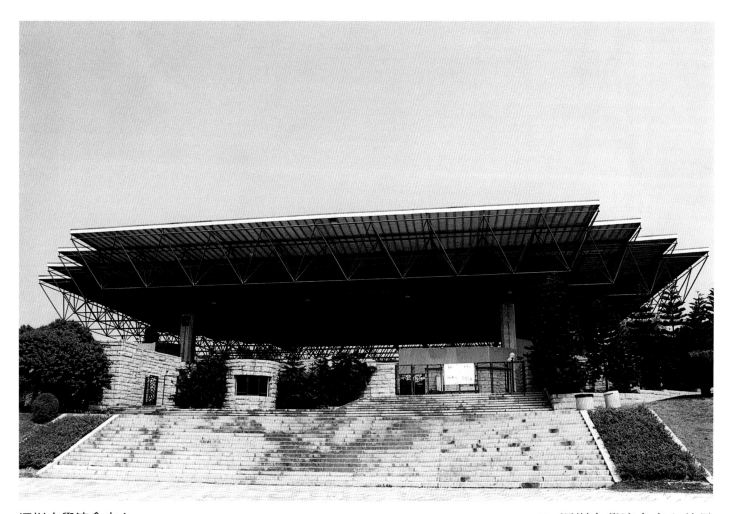

深圳大學演會中心

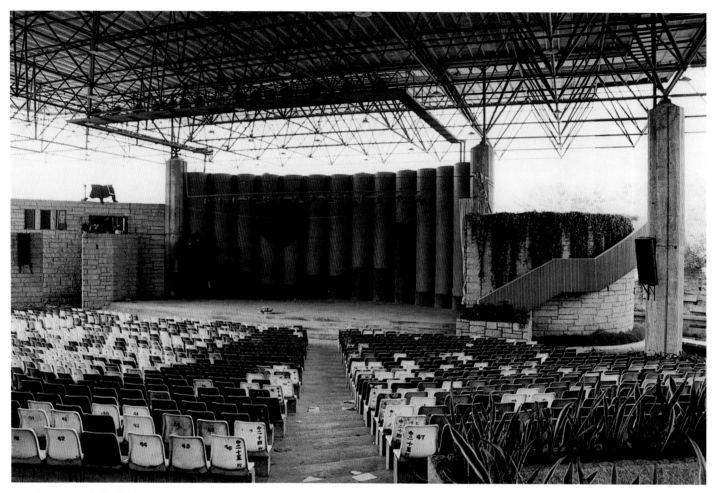

64 深圳大學演會中心内景

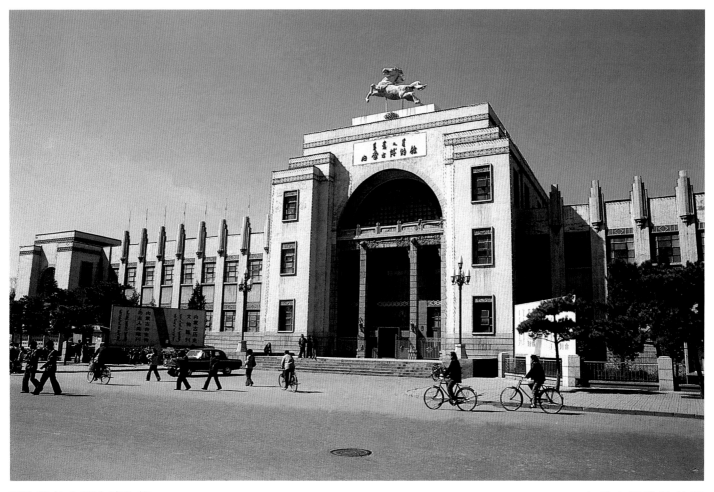

呼和浩特内蒙古博物館

65 内蒙古博物館外景

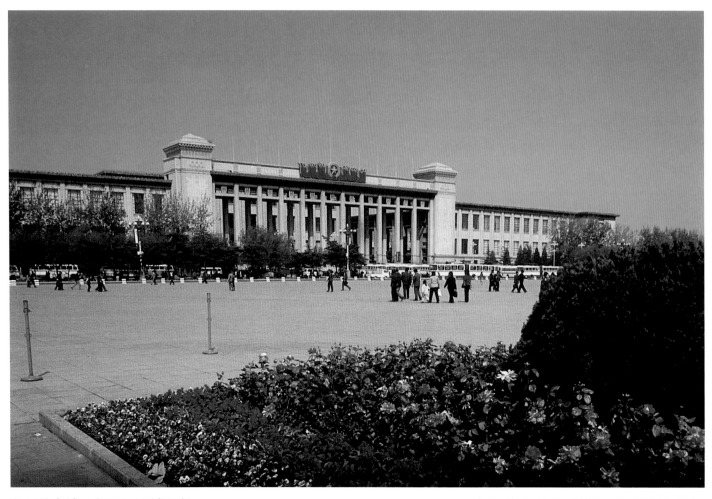

中國革命博物館和歷史博物館

66 中國革命博物館和歷史博物館外景

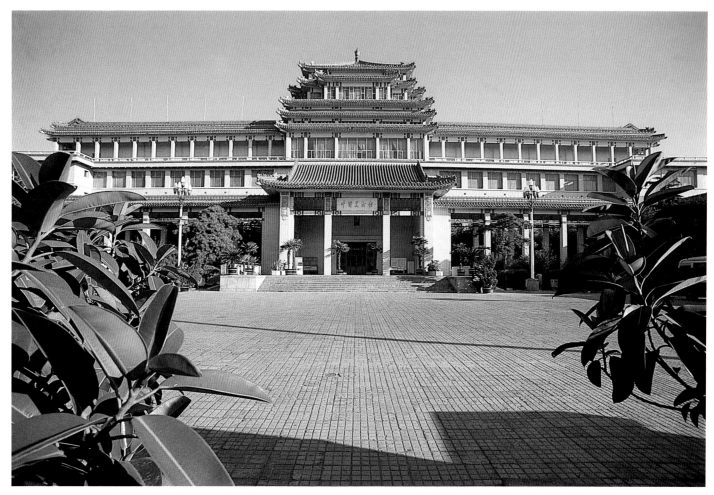

北京中國美術館

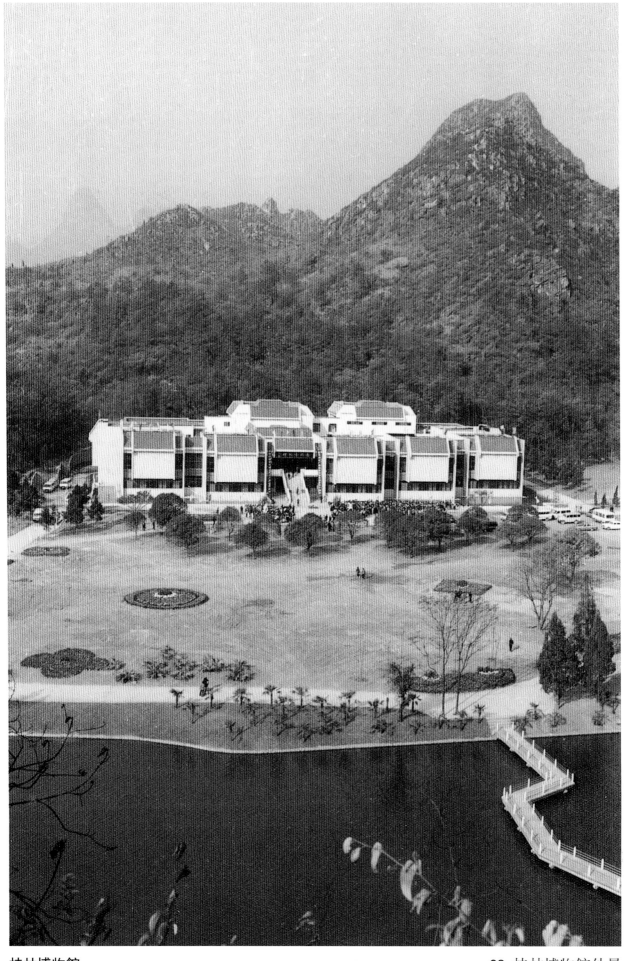

桂林博物館

68 桂林博物館外景

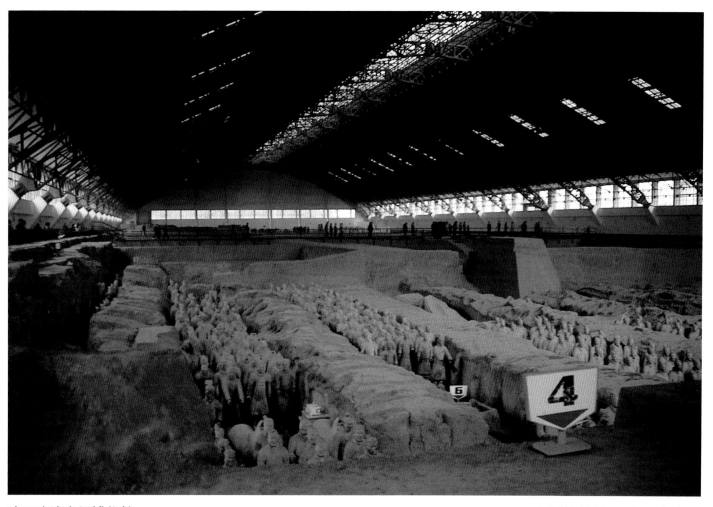

陝西臨潼秦俑博物館

69 秦俑博物館一號展廳内景

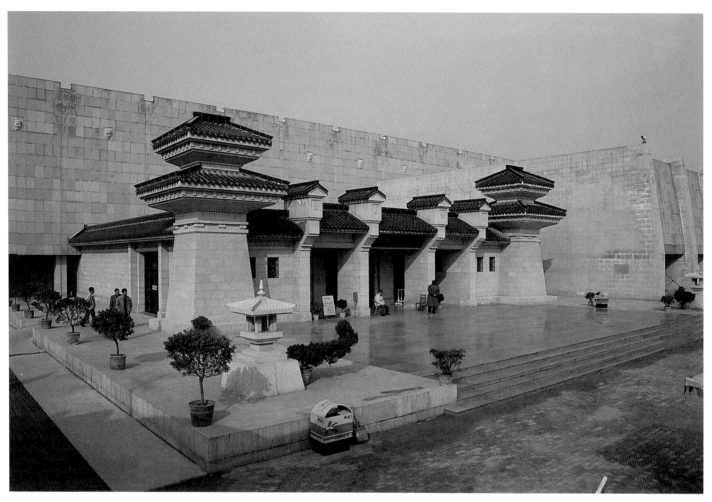

70 秦俑博物館二號展廳外景

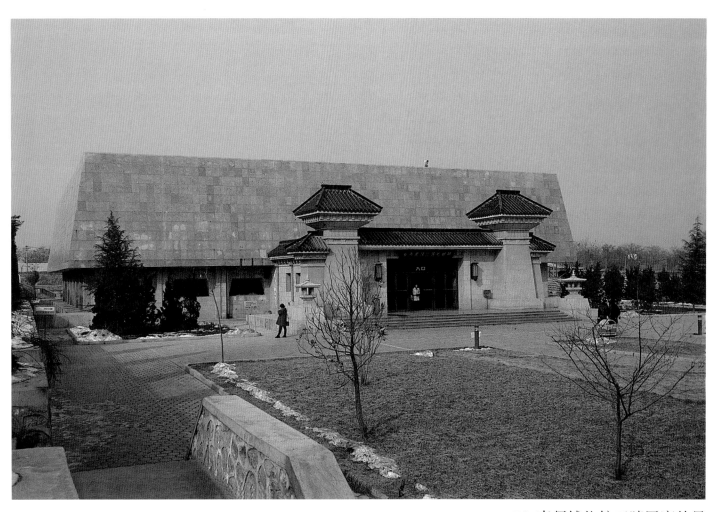

71 秦俑博物館三號展廳外景

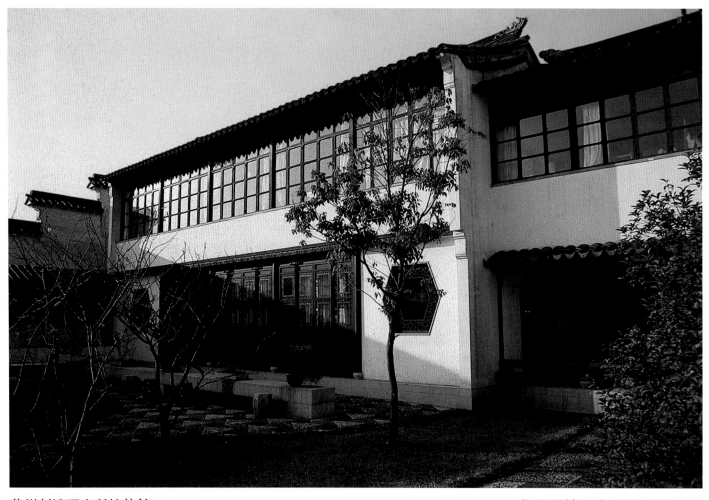

蘇州刺繡研究所接待館

72 蘇州刺繡研究所接待館外景

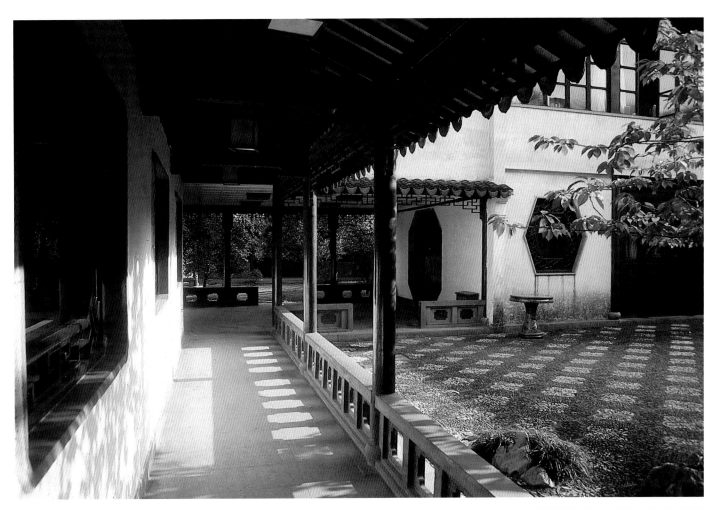

73 蘇州刺繡研究所接待館庭院

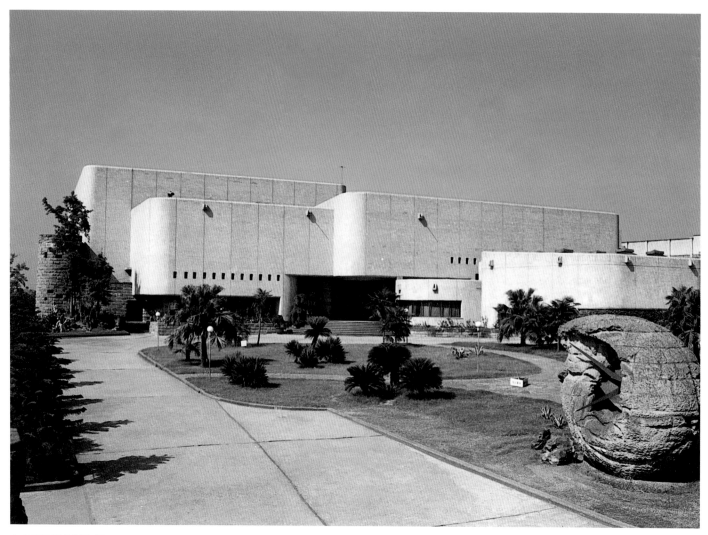

自貢恐龍博物館

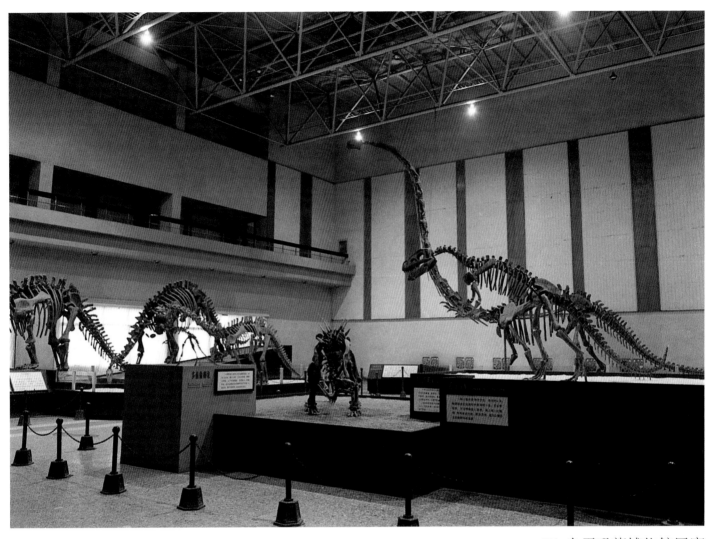

75 自貢恐龍博物館展廳

瀋陽新樂遺址展廳

76 瀋陽新樂遺址展廳外景

77 瀋陽新樂遺址展廳內景

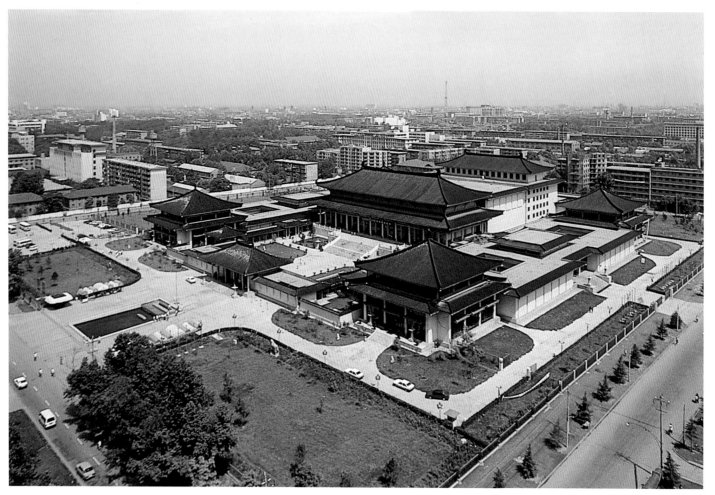

西安陝西歷史博物館

78　陝西歷史博物館全景

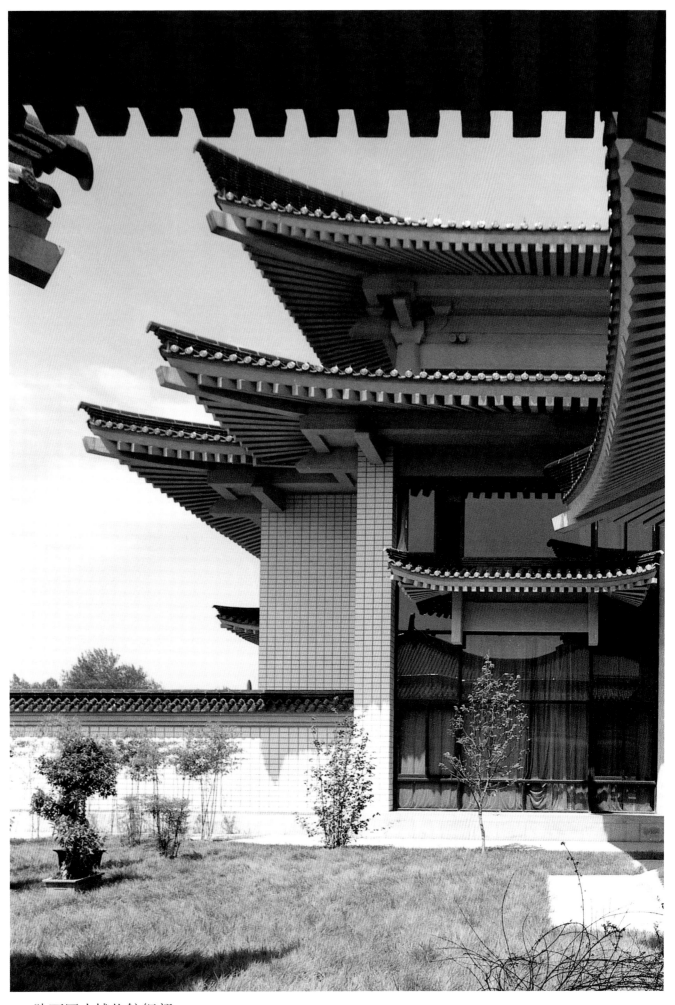

79 陝西歷史博物館細部

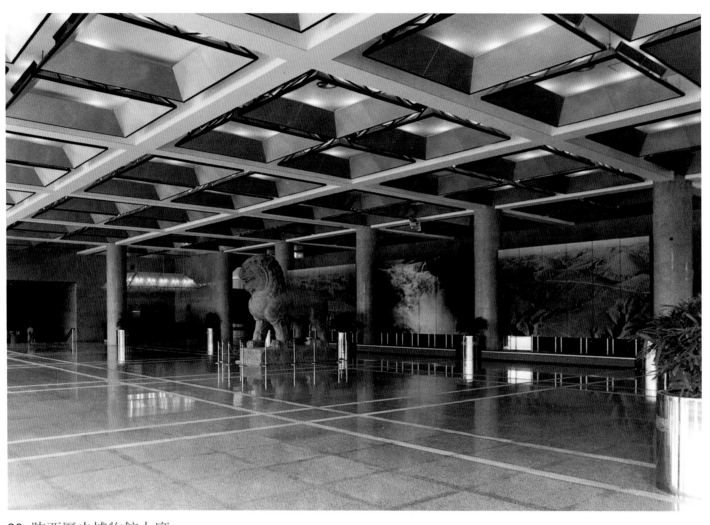

80 陝西歷史博物館大廳

廣州西漢南越王墓博物館

81 西漢南越王墓博物館門廳

82　西漢南越王墓博物館墓室外景

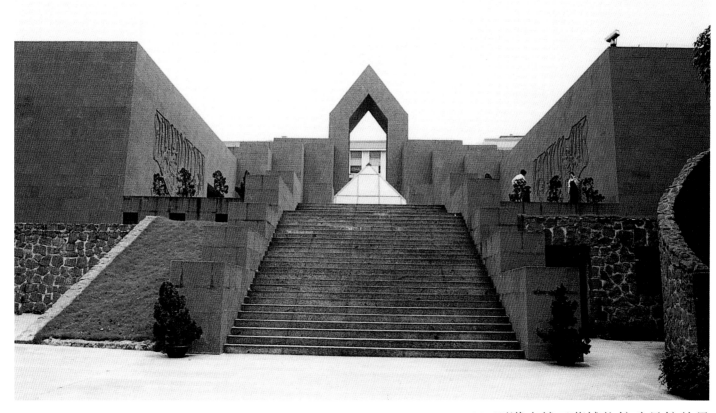

83 西漢南越王墓博物館珍品館外景

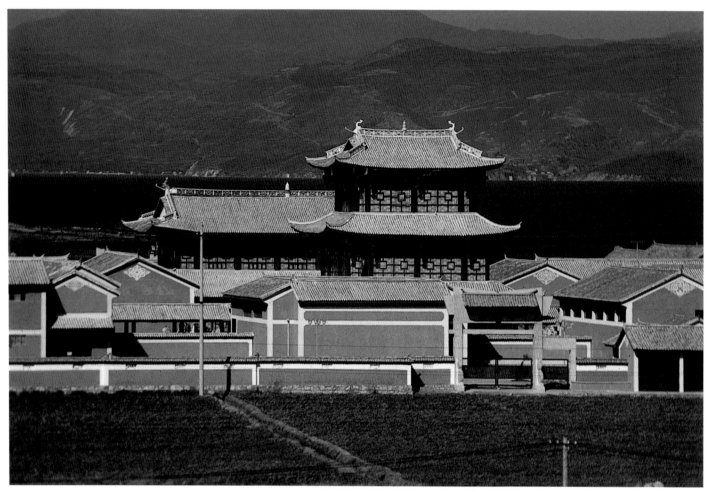

大理州民族博物館

84 大理州民族博物館外景

85 大理州民族博物館展廳內景之一

86 大理州民族博物館展廳內景之二

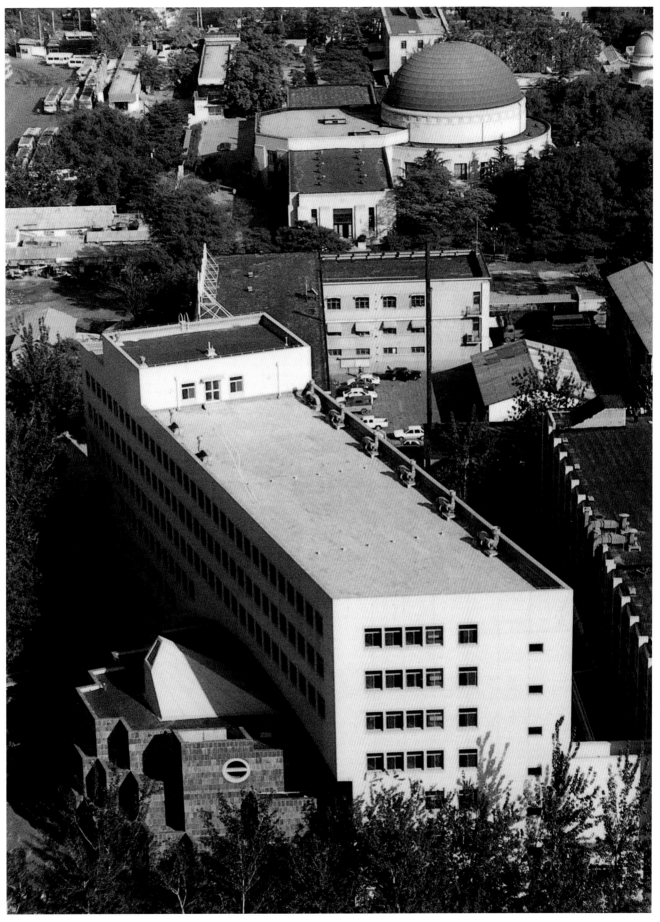

中國科學院古脊椎動物與古人類
研究所標本館

87 中國科學院古脊椎動物與古人類
研究所標本館鳥瞰

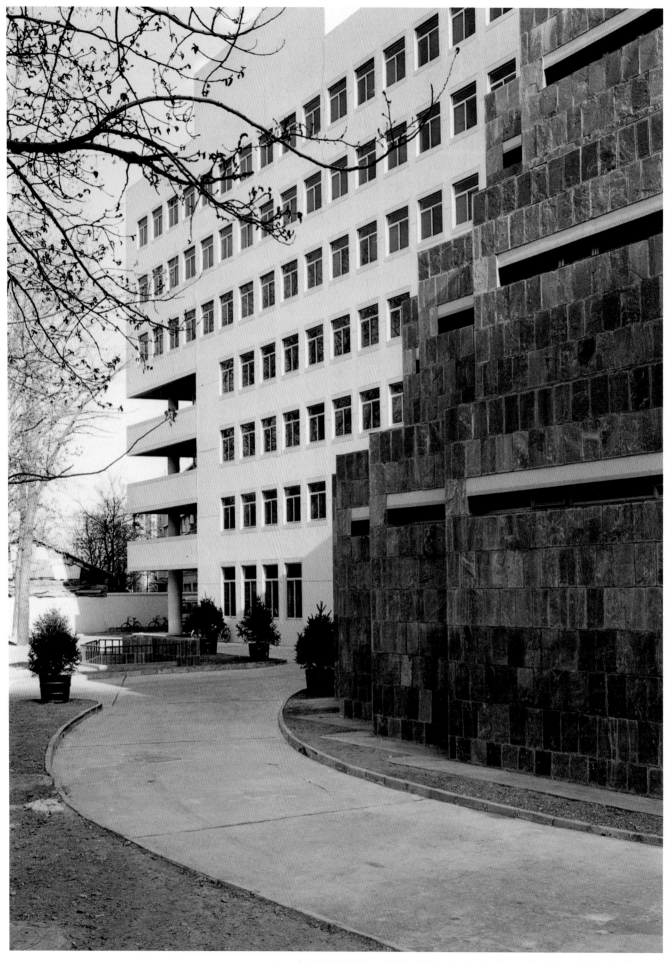

88 中國科學院古脊椎動物與古人類研究所標本館外景之一

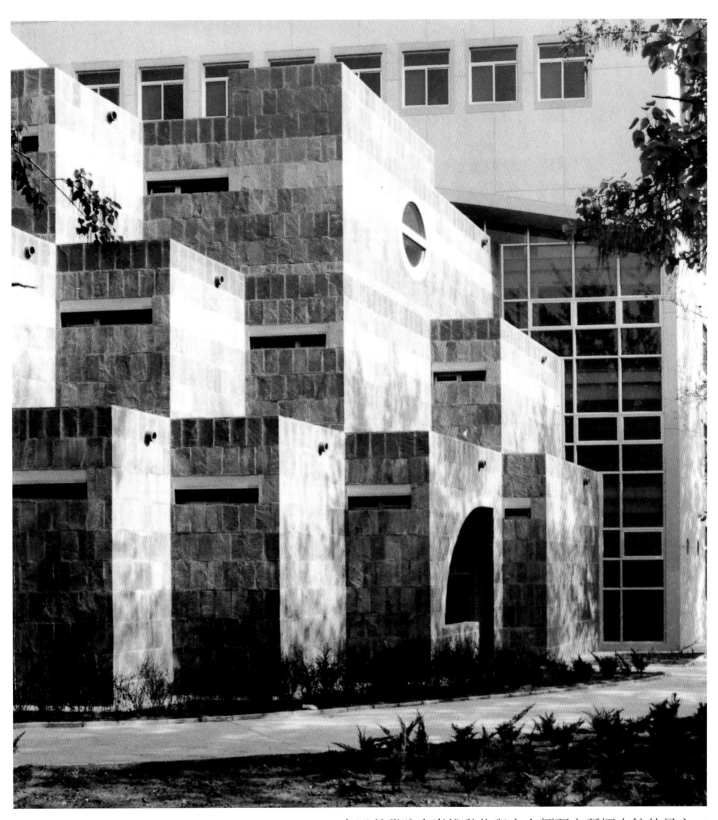

89 中國科學院古脊椎動物與古人類研究所標本館外景之二

北京炎黃藝術館

90 炎黃藝術館外景

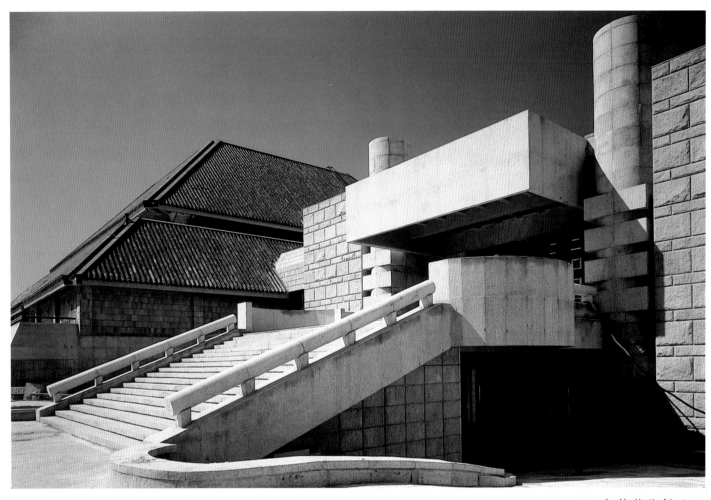

91 炎黄藝術館入口

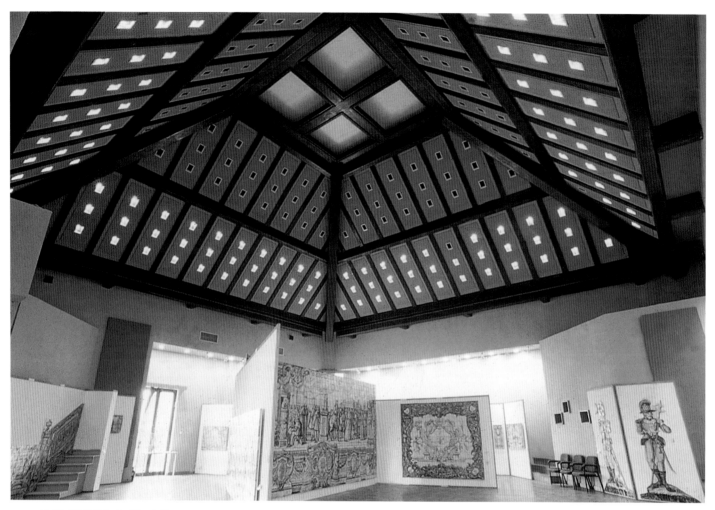

92 炎黃藝術館內景天花

杭州中國絲綢博物館

93 中國絲綢博物館外觀

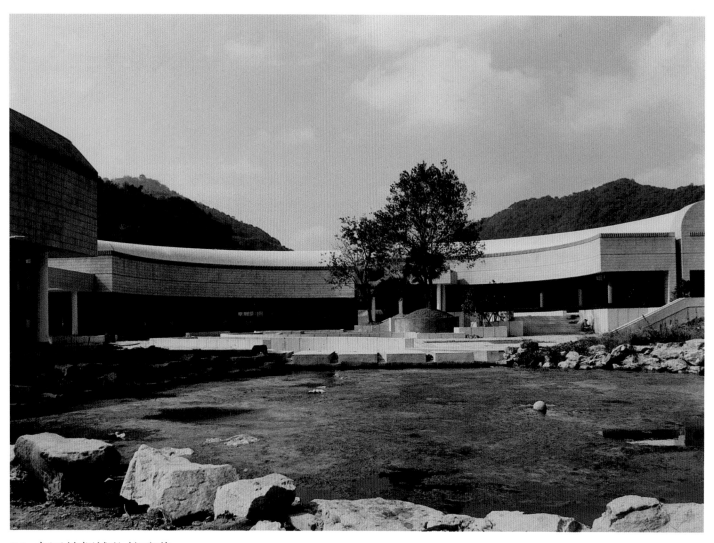

94 中國絲綢博物館院落

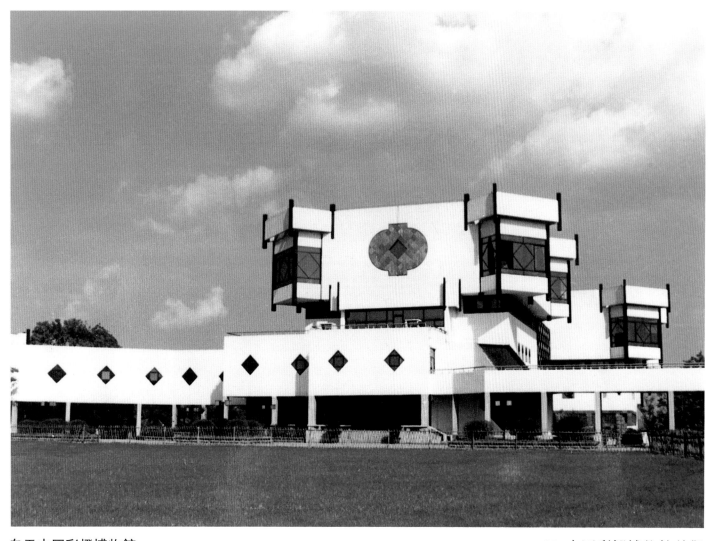

自貢中國彩燈博物館

95 中國彩燈博物館外觀

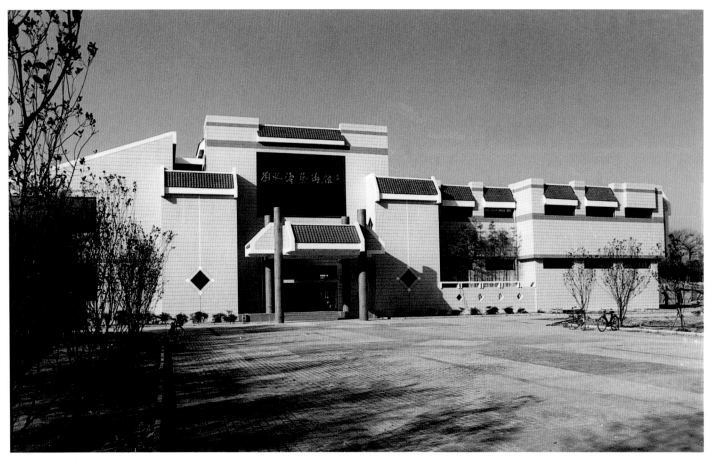

鄭州劉延濤藝術館

96 劉延濤藝術館外景

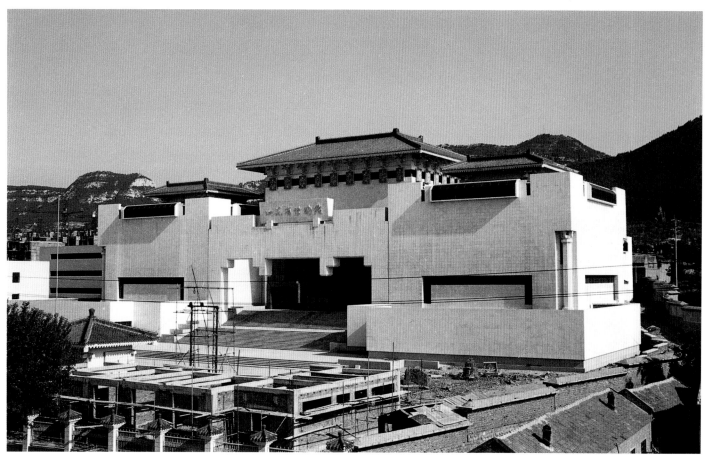

山東省博物館

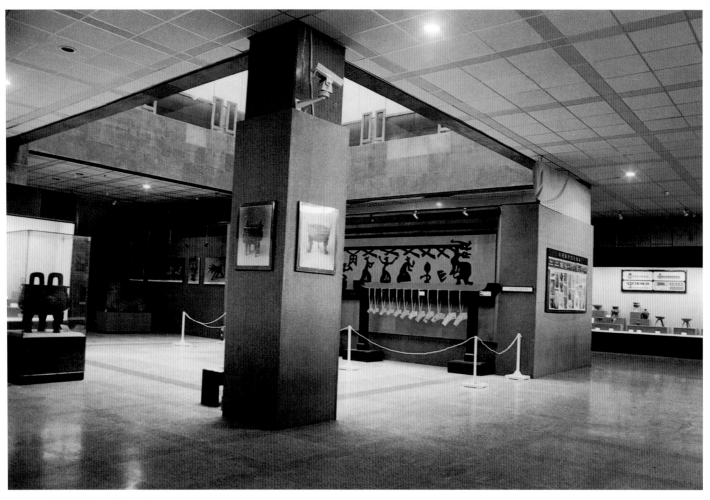

98 山東省博物館展廳

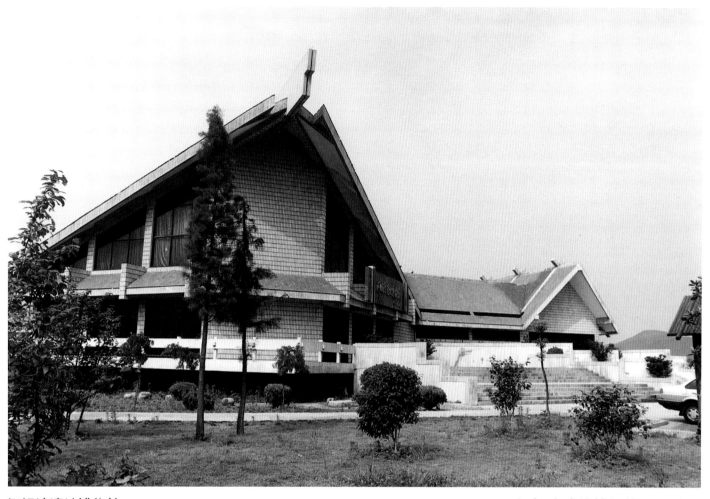

河姆渡遺址博物館 99 河姆渡遺址博物館正面外景

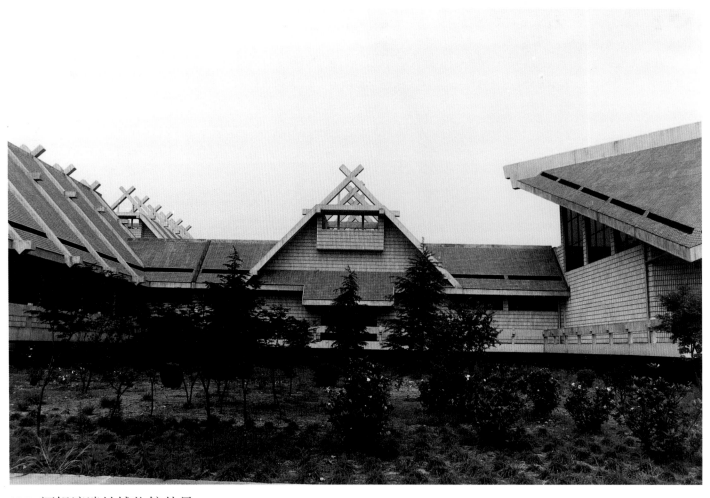

100 河姆渡遺址博物館外景

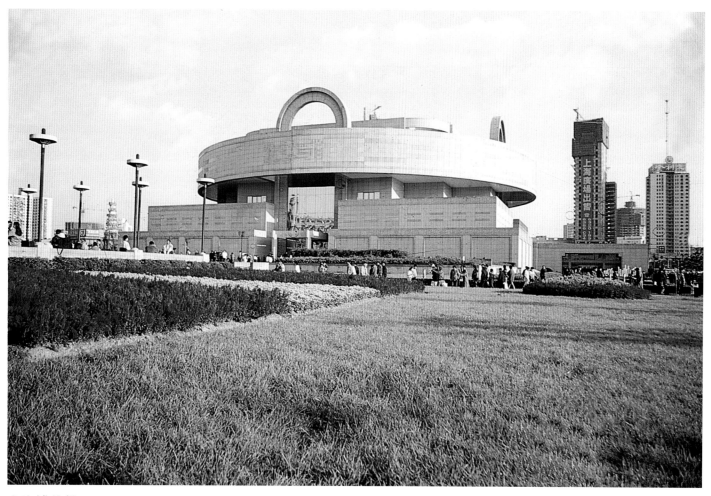

上海博物館

101 上海博物館外景

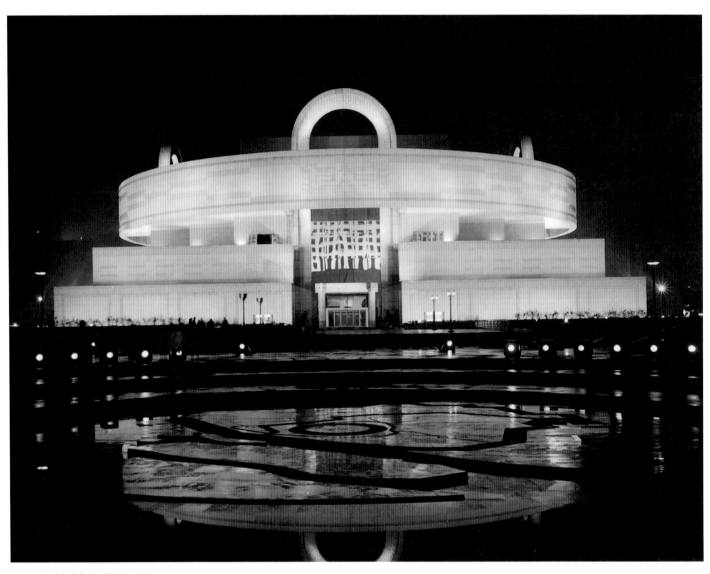

102 上海博物館夜景

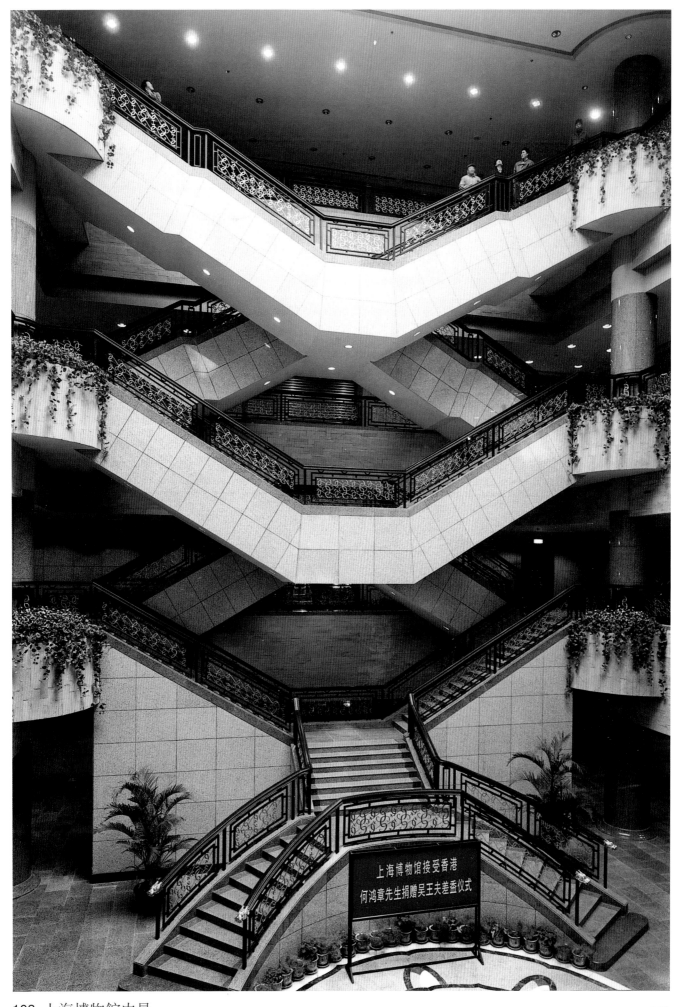

上海博物馆接受香港
何鸿章先生捐赠吴王夫差盉仪式

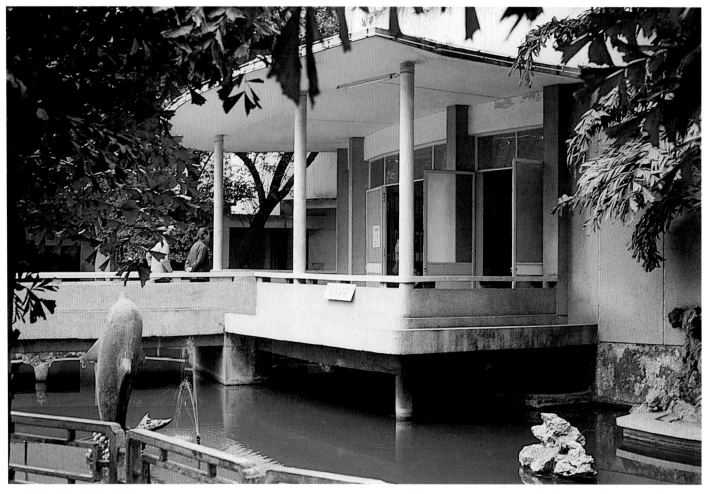

廣州文化公園水産館

104 廣州文化公園水産館外景

105 廣州文化公園水產館船形建築

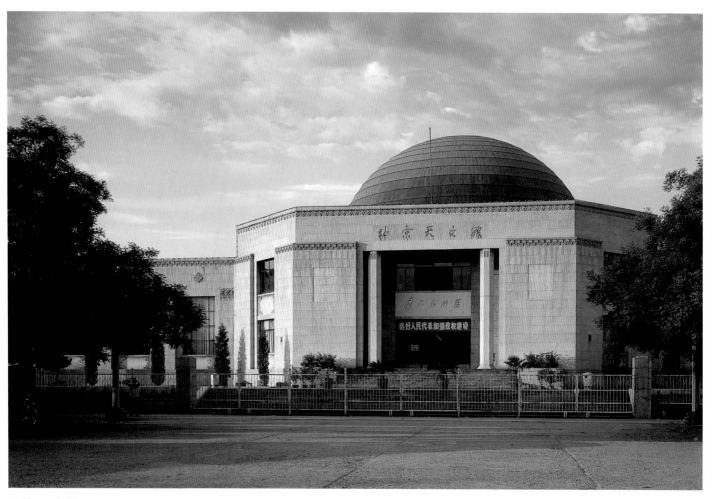

北京天文館

106 北京天文館外景

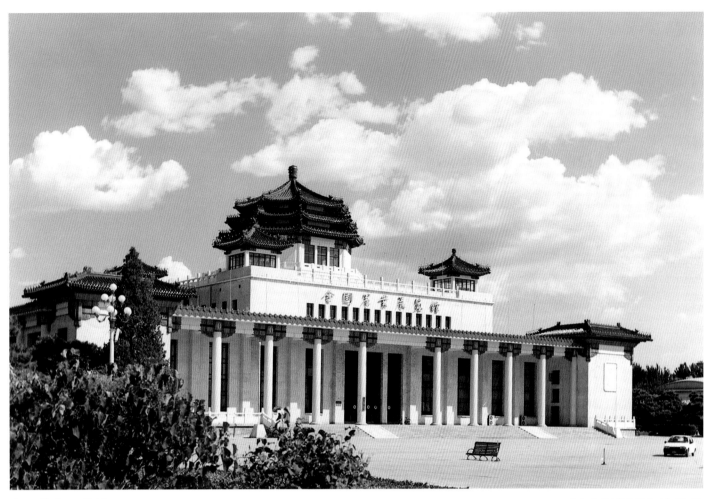

全國農業展覽館

新疆國際博覽中心

108 新疆國際博覽中心原館鳥瞰

109　新疆國際博覽中心新館鳥瞰

110 新疆國際博覽中心展覽大廳內景

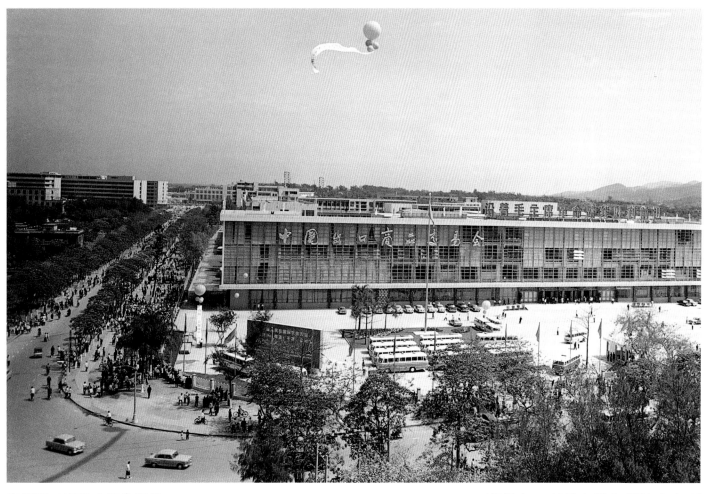

廣州出口商品交易會新館

111 廣州出口商品交易會新館南立面

112 廣州出口商品交易會新館西立面

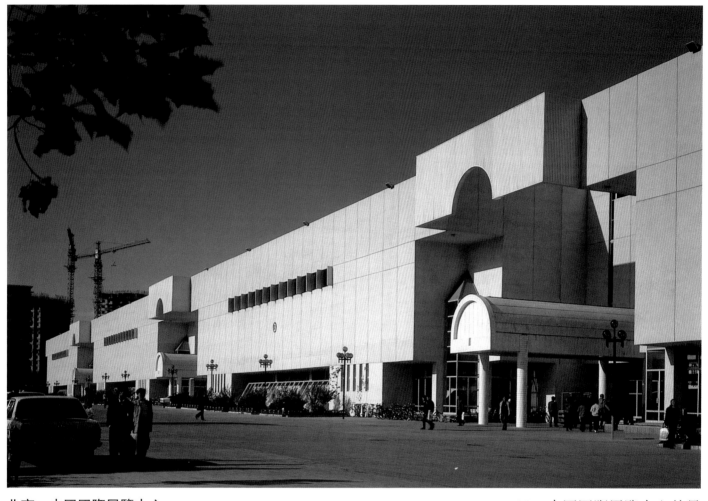

北京　中國國際展覽中心

113　中國國際展覽中心外景

114 中國國際展覽中心內景

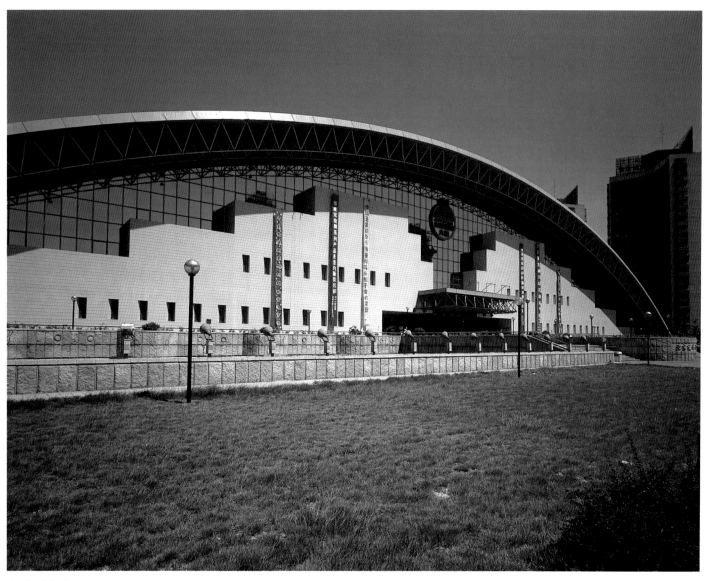

北京建材館

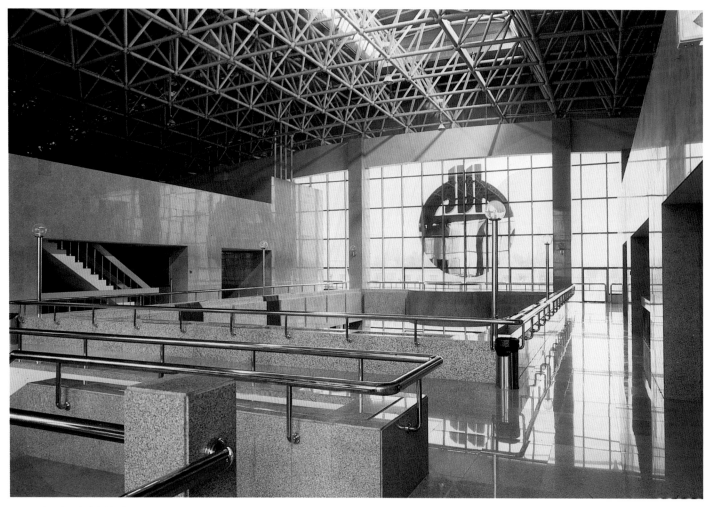

116 北京建材館内景

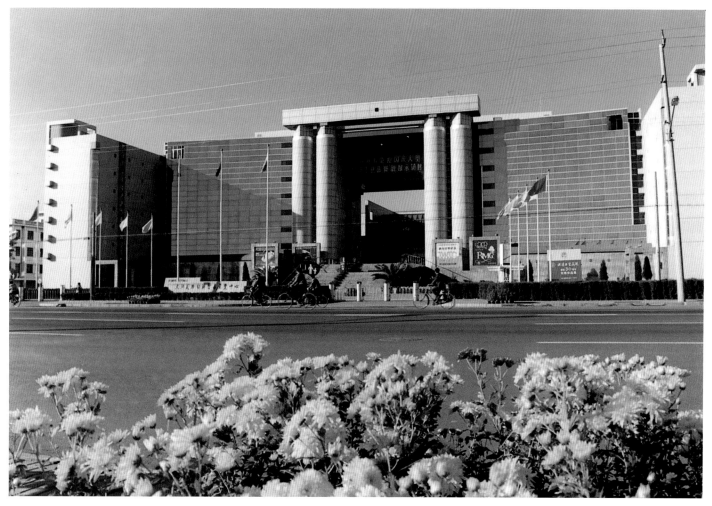

天津國際展覽中心

118 天津國際展覽中心門廳

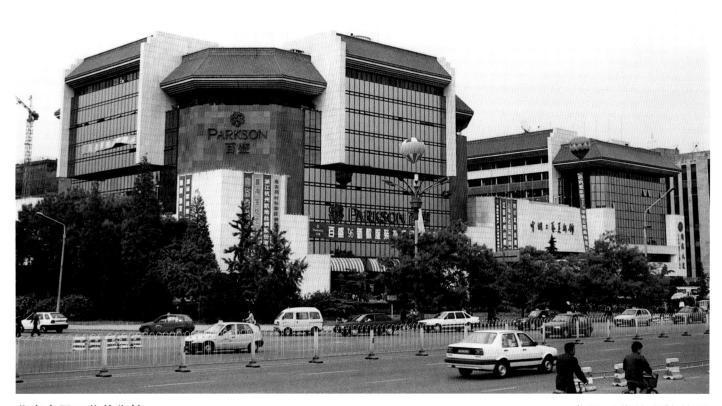

北京中國工藝美術館

119 中國工藝美術館外景

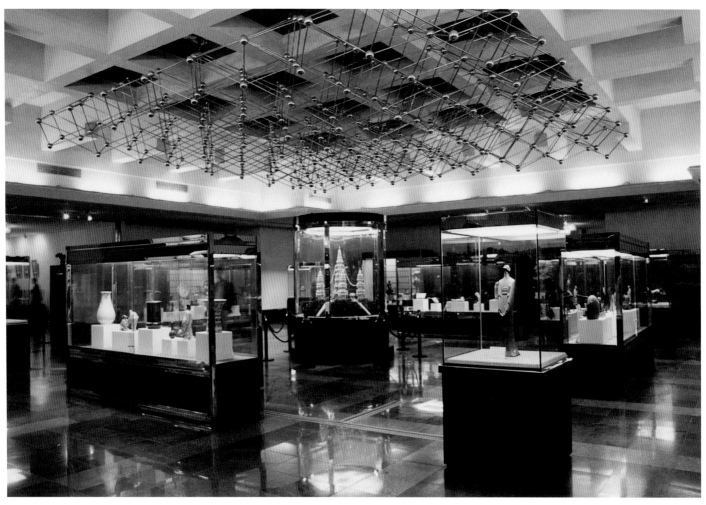

120 中國工藝美術館展室

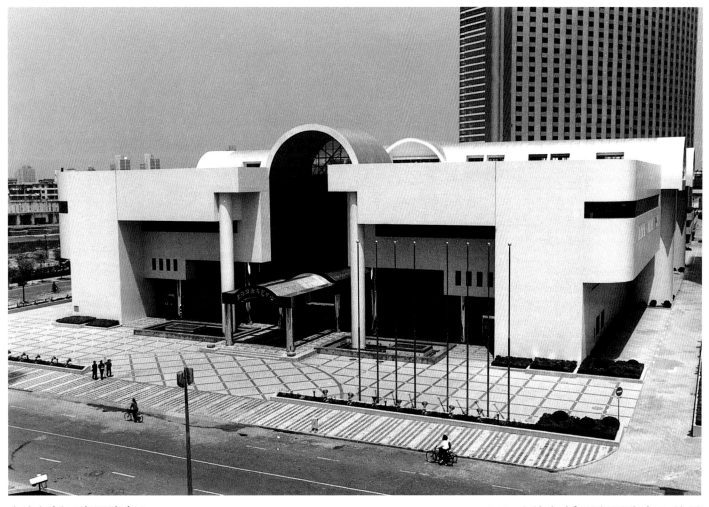

上海虹橋國際展覽中心

121 上海虹橋國際展覽中心外景

長春第一汽車製造廠

122　長春第一汽車製造廠廠前

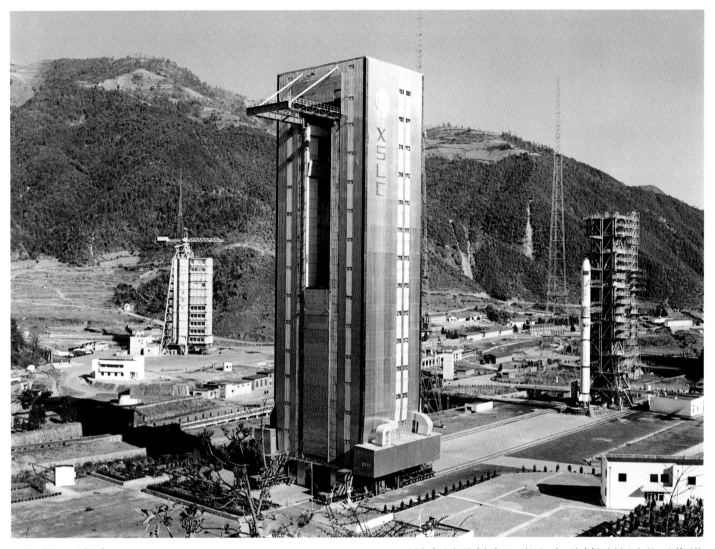

西昌衛星發射中心

123 西昌衛星發射中心矗立在發射區的活動工作塔

124 西昌衛星發射中心衛星裝配測試廠房入口

125 西昌衛星發射中心衛星裝配測試廠房內景

平頂山錦綸簾子布廠　　　　　　　　　　　　126　平頂山錦綸簾子布廠廠區入口

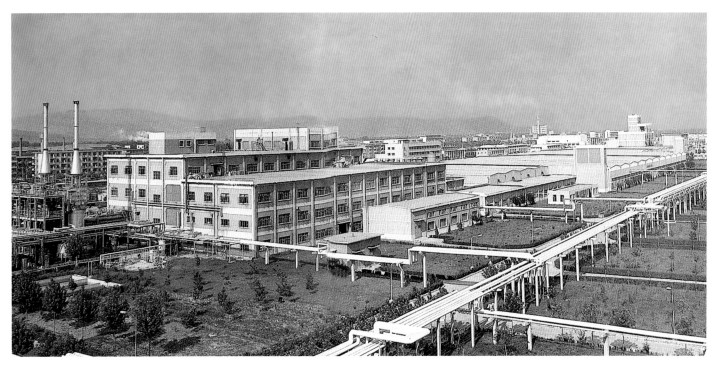

127 平頂山錦綸簾子布廠生産車間及廠區外景

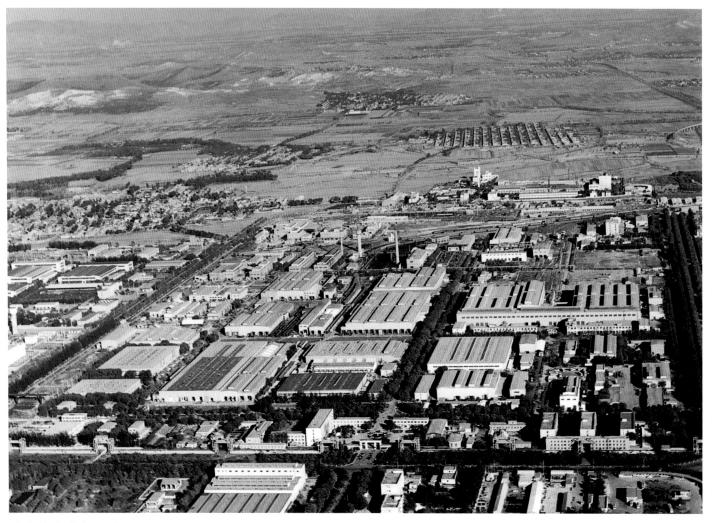

唐山機車車輛工廠

128 唐山機車車輛工廠鳥瞰

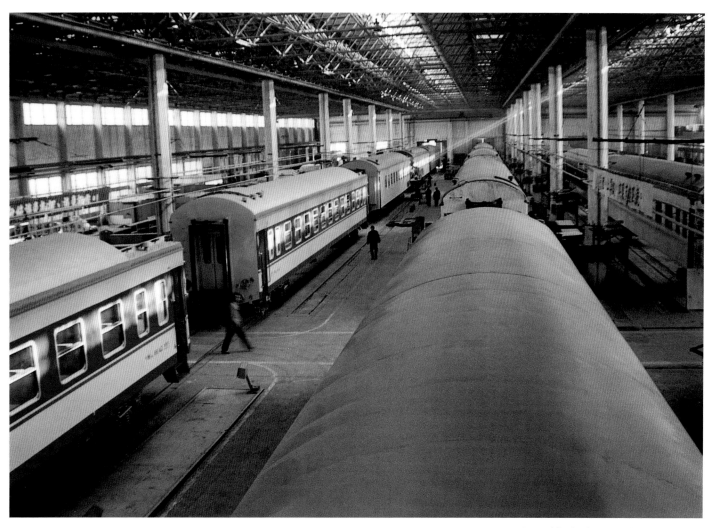

129 唐山機車車輛工廠廠房內景

成都飛機公司 611 所科研小區

130　611 所科研小區科研樓外景

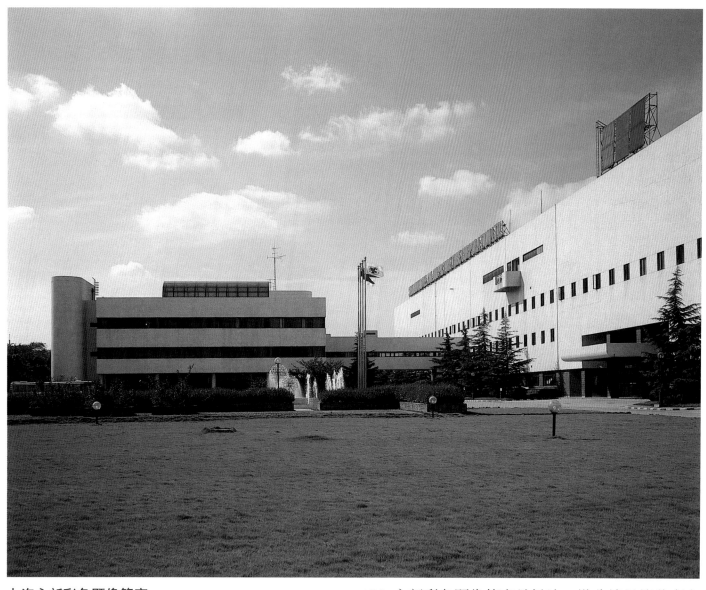

上海永新彩色顯像管廠

131 永新彩色顯像管廠前綠地、辦公樓及總裝廠房

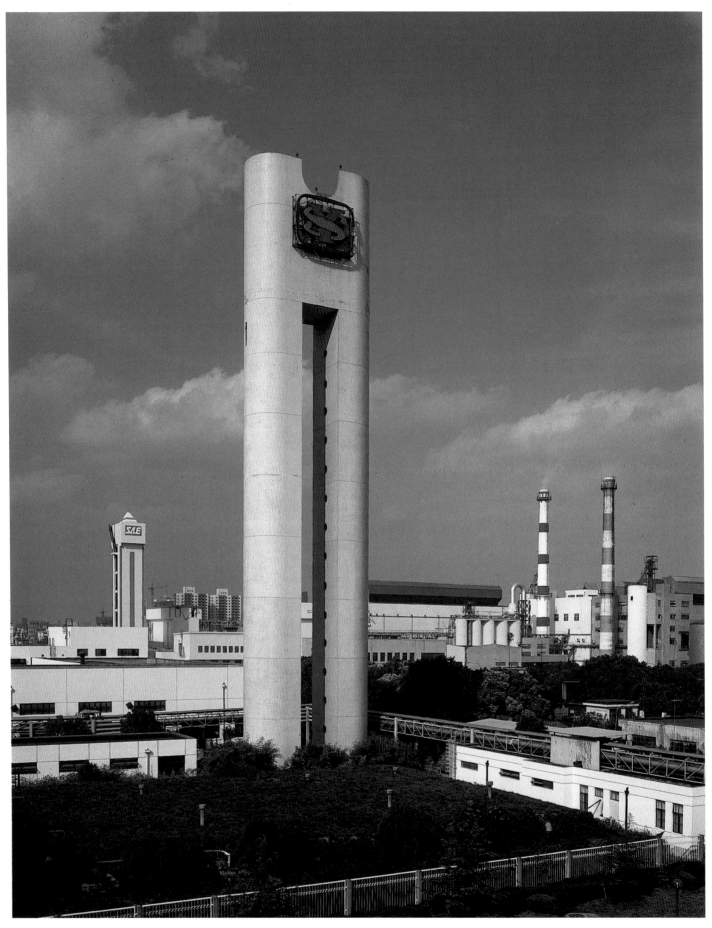

132 永新彩色顯像管廠雙柱水塔

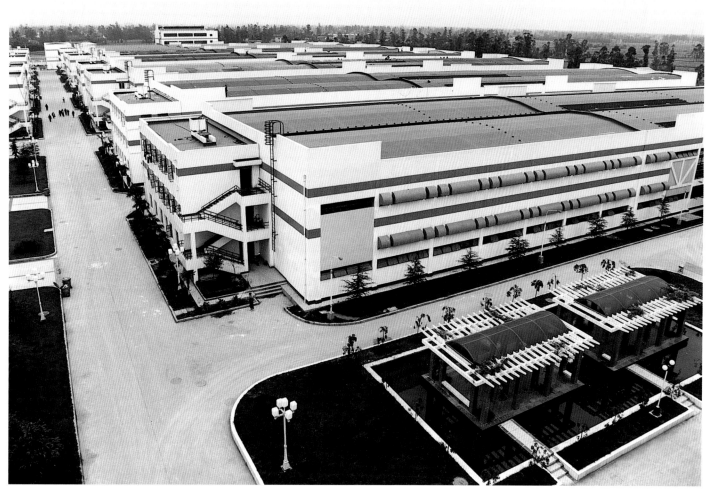

成都全興酒廠

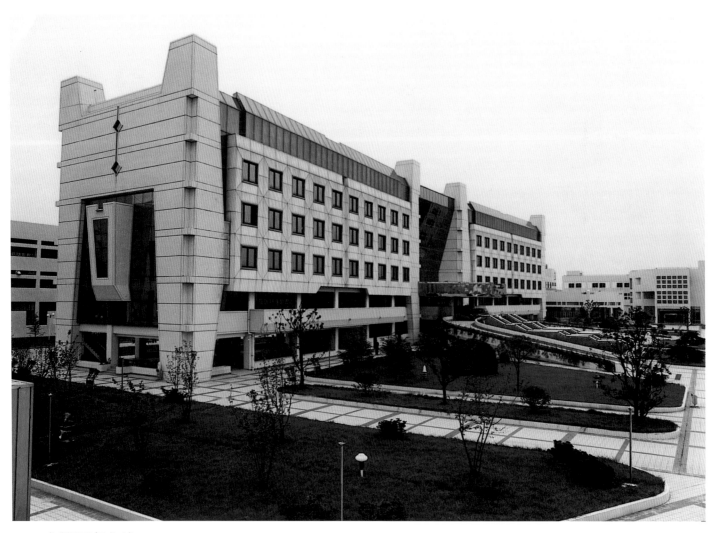

134 全興酒廠主樓

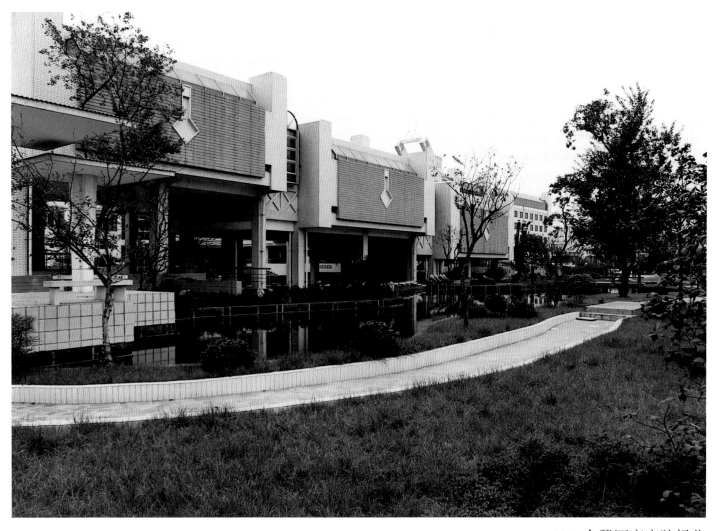

135 全興酒廠庭院緑化

上海閔行開發區通用廠房

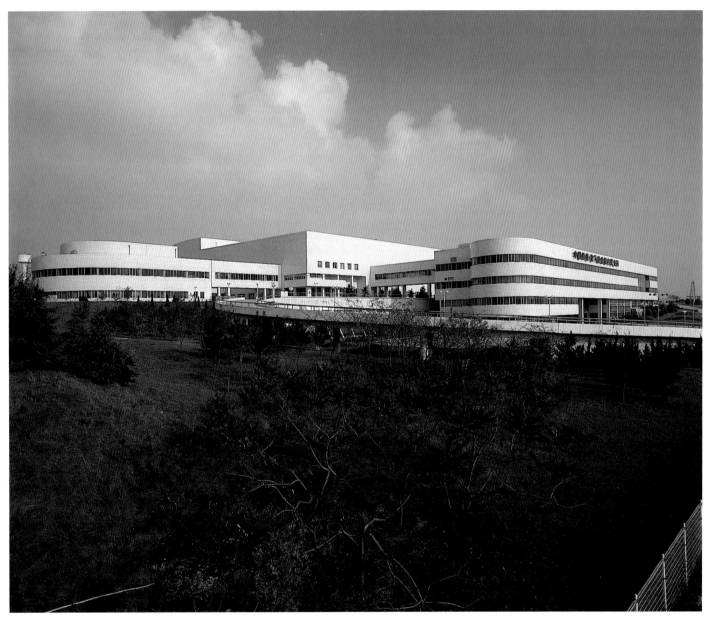

大連中國華録電子有限公司　　　　　　　　137　中國華録電子有限公司外景

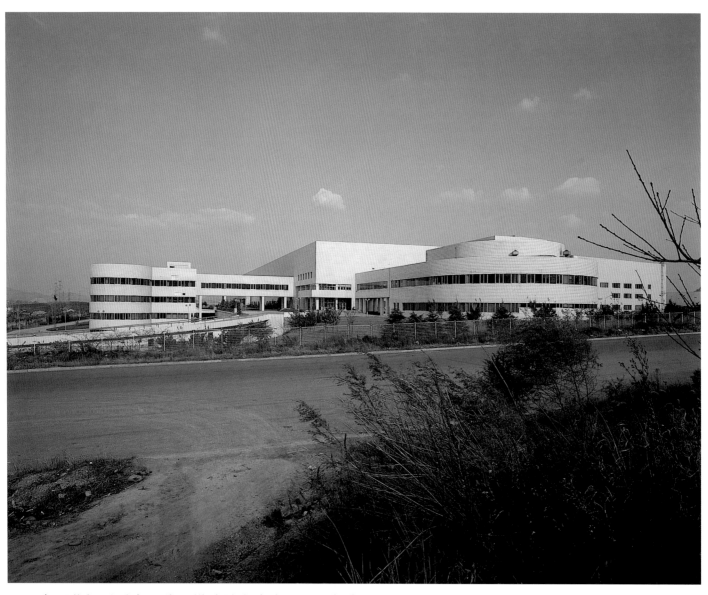

138　中國華録電子有限公司辦公樓主廠房和圓形餐廳

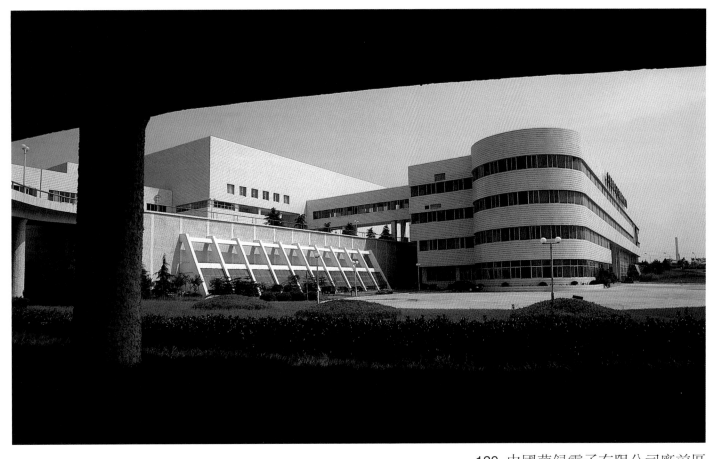

139 中國華録電子有限公司廠前區

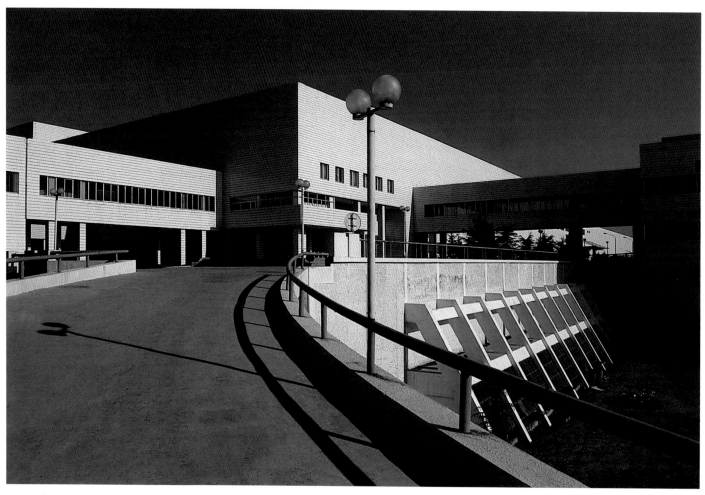

140 中國華録電子有限公司第二臺地廠前區

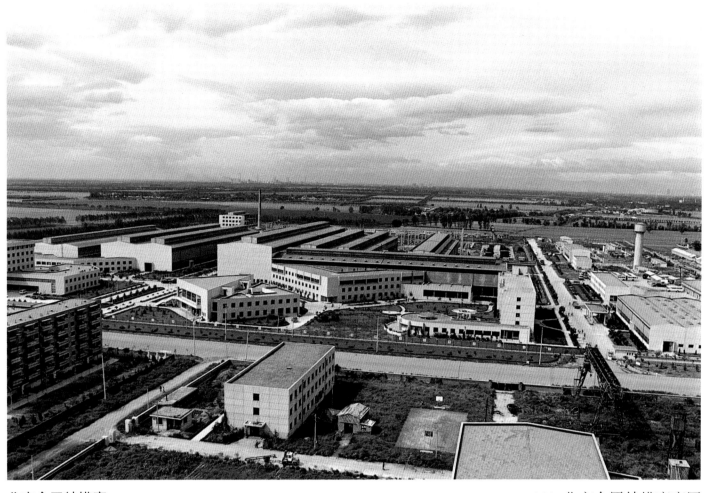

北京金屬結構廠

141 北京金屬結構廠廠區

北京四機位機庫

142 北京四機位機庫外景

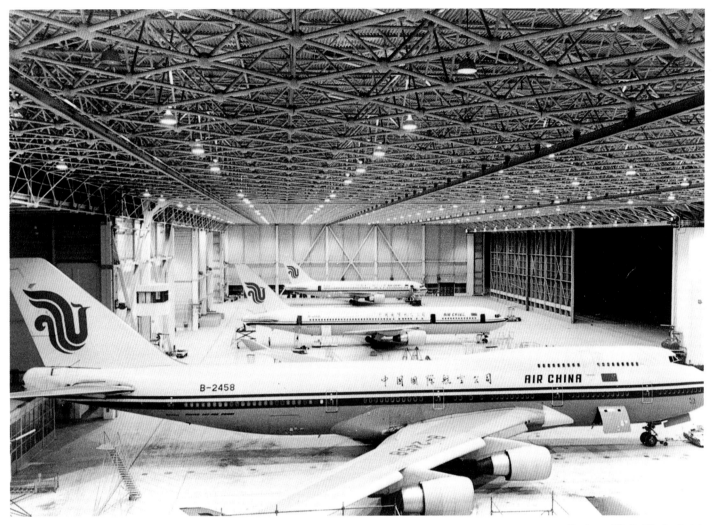

143 北京四機位機庫内景

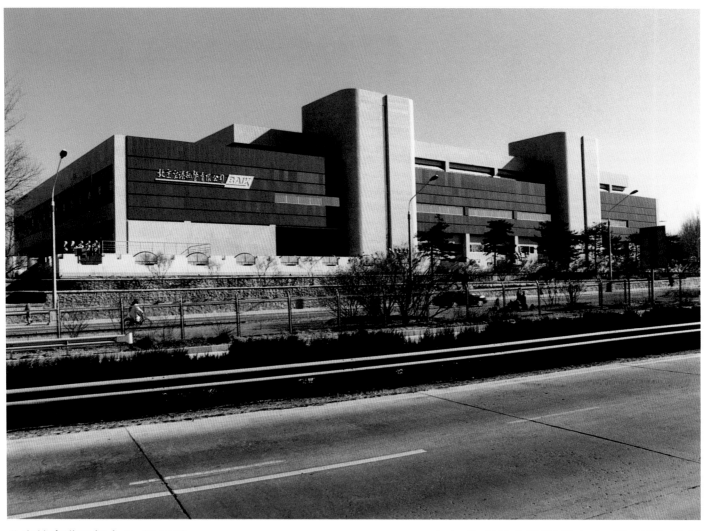

北京航空港配餐中心（BAIK）

144 北京航空港配餐中心（BAIK）外景

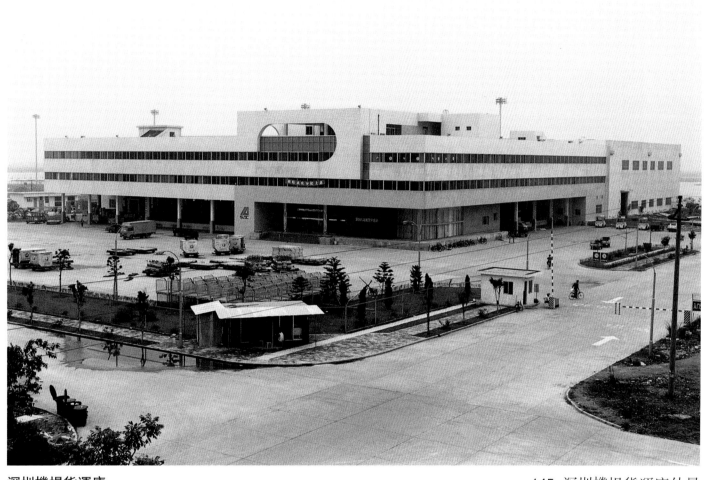

深圳機場貨運庫

145 深圳機場貨運庫外景

上海虹橋經濟技術開發區

146　上海虹橋經濟技術開發區全景

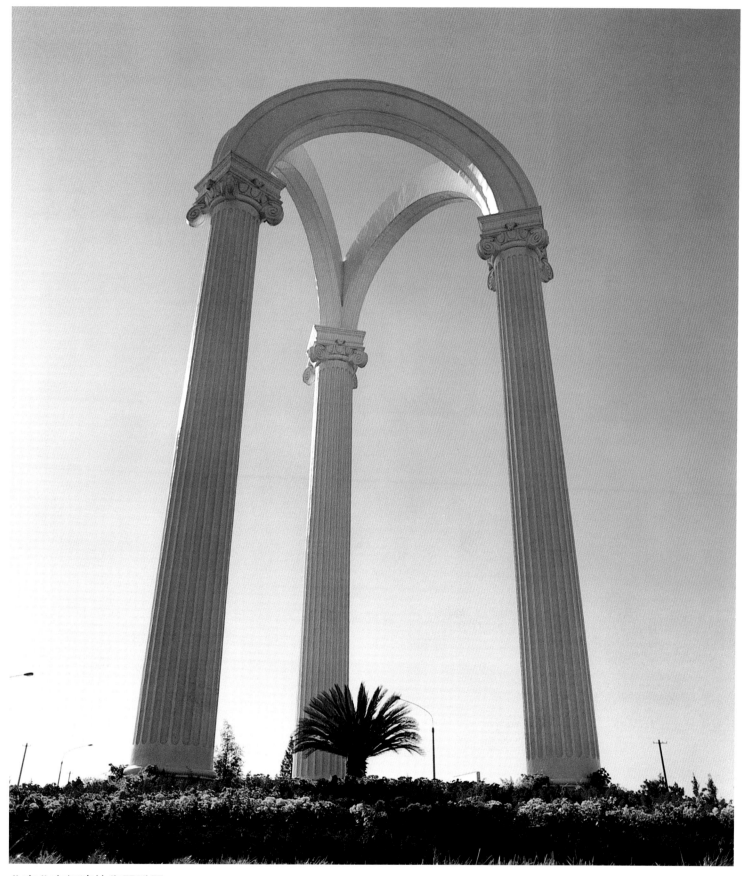

北京北京經濟技術開發區

147 北京經濟技術開發區入口標誌

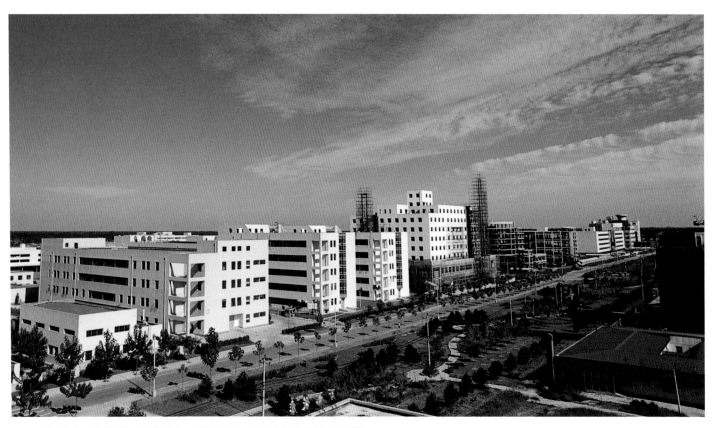

148 北京經濟技術開發區工業區和生活區之間的綠帶

北京行政學院主樓

149 北京行政學院主樓門廳

150 北京行政學院報告廳

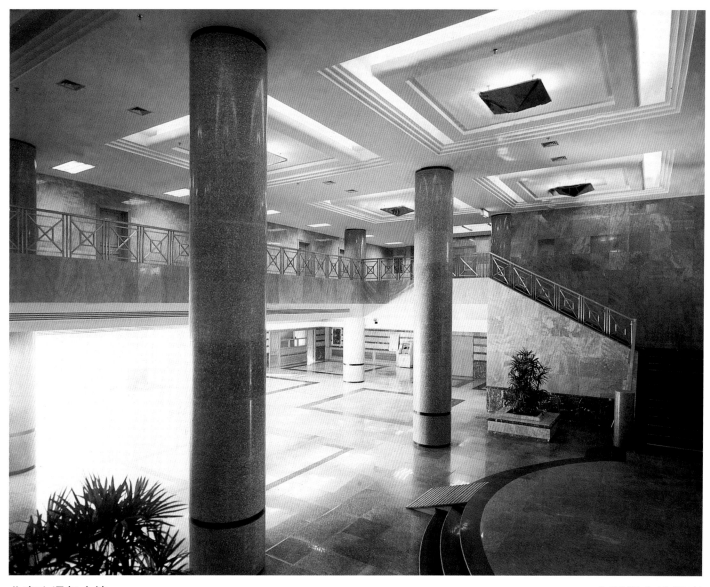

北京交通部大樓

151 交通部大樓門廳

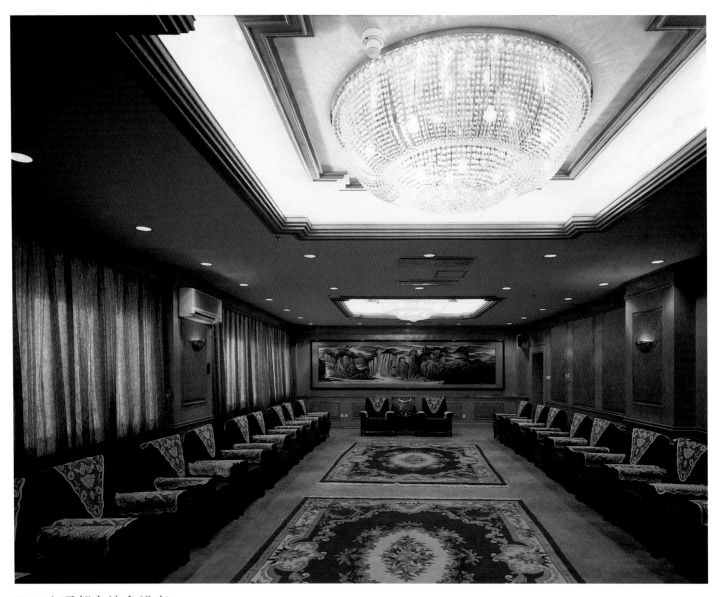

152 交通部大樓會議室

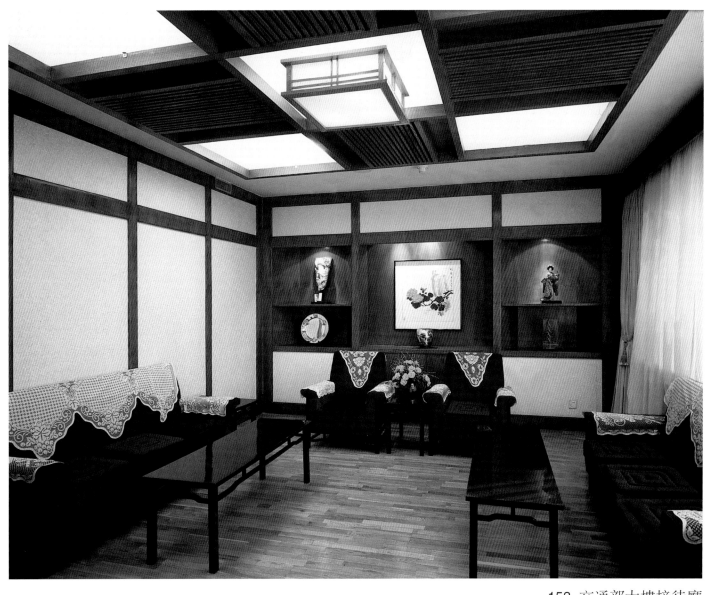

153 交通部大樓接待廳

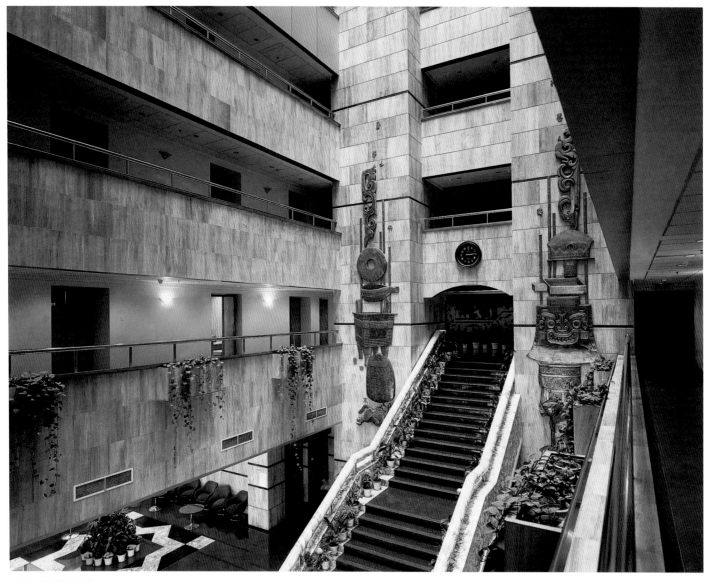

北京某辦公樓

154 北京某辦公樓門廳

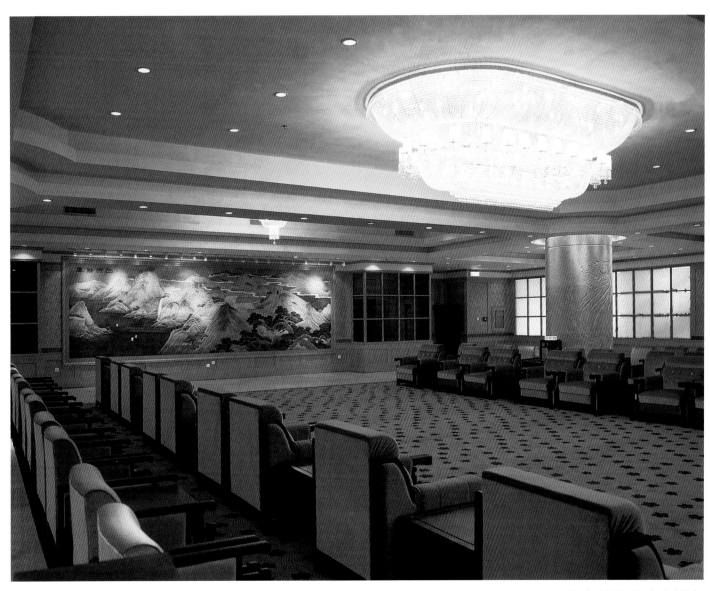

155 北京某辦公樓會議室

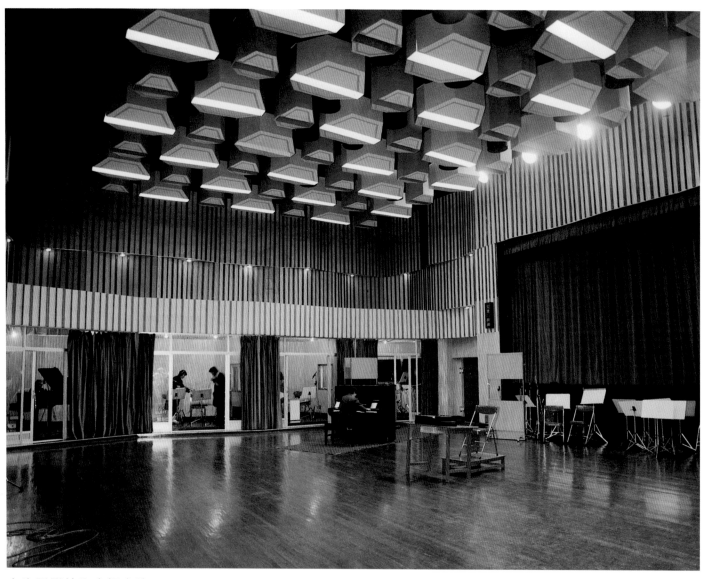

上海電影技術廠錄音樓

156 上海電影技術廠錄音樓內景

清華大學建築學院

157　清華大學建築學院大廳內景之一

158 清華大學建築學院大廳內景之二

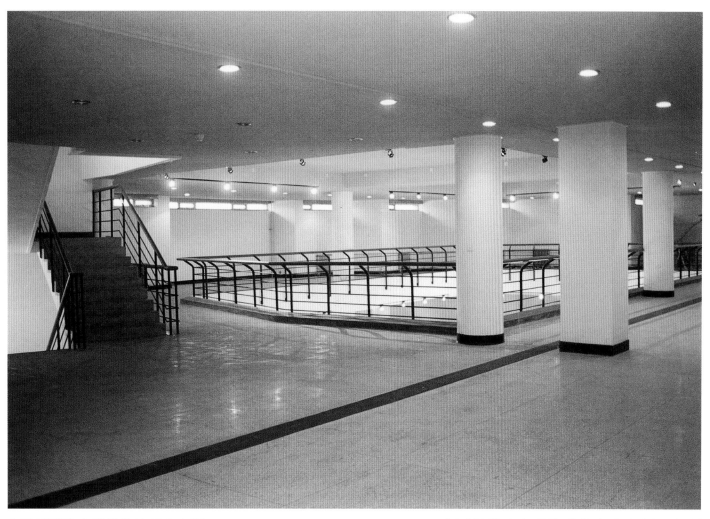

中國科學院古脊椎動物與古人類
研究所標本館

159 中國科學院古脊椎動物與古人類研究所
標本館迴廊

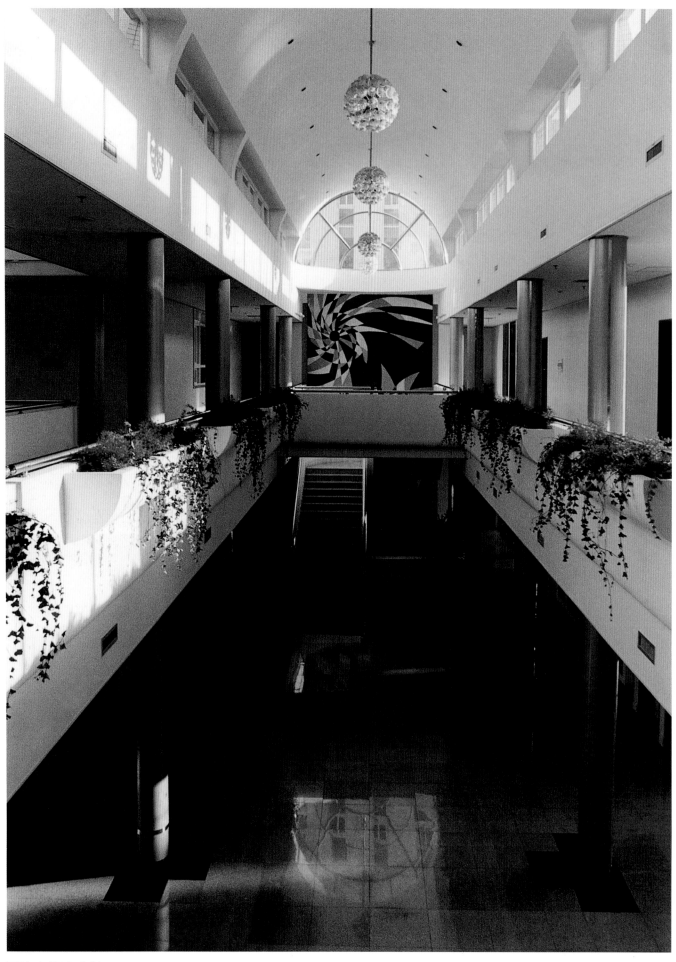

同濟大學逸夫樓

161　同濟大學逸夫樓東西向中庭

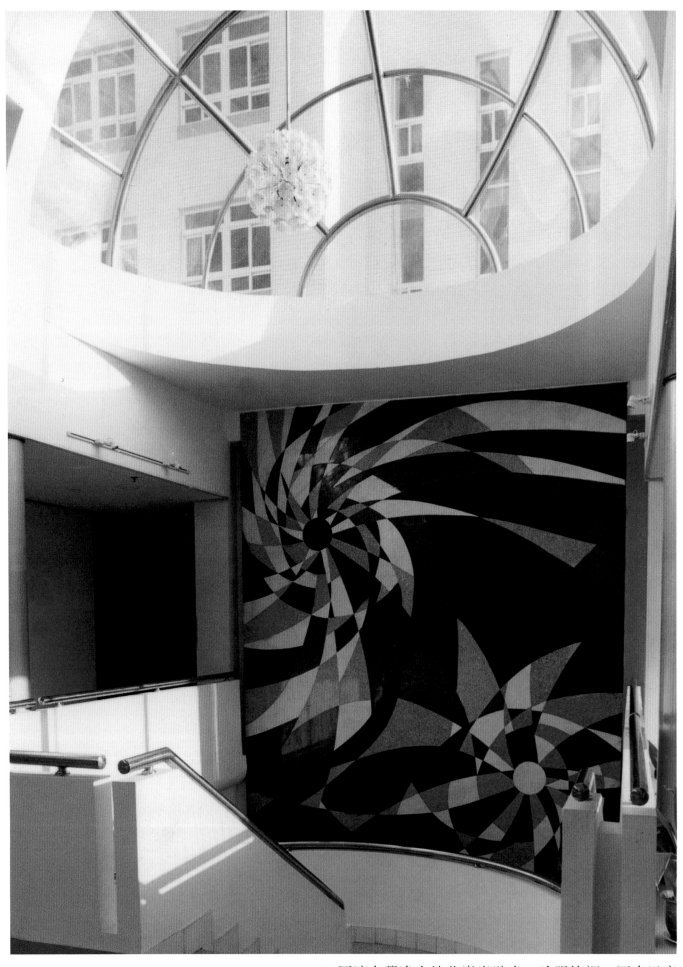

162 同濟大學逸夫樓花崗岩壁畫：陰陽協調、國泰民康

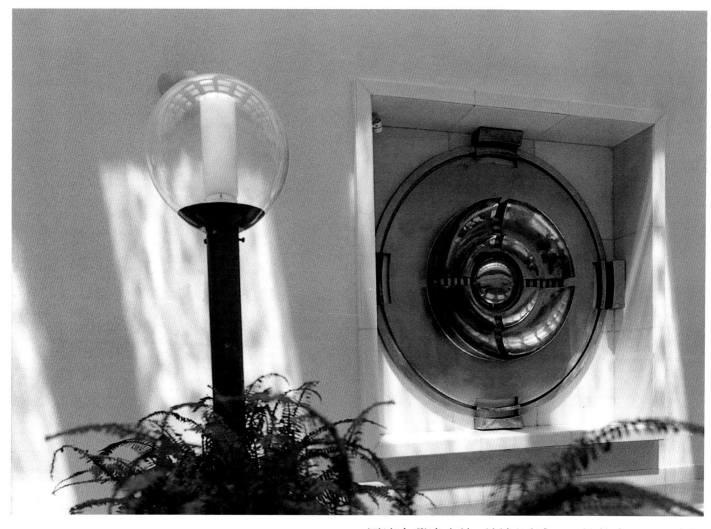

163 同濟大學逸夫樓不銹鋼浮雕：理性的力量——中觀

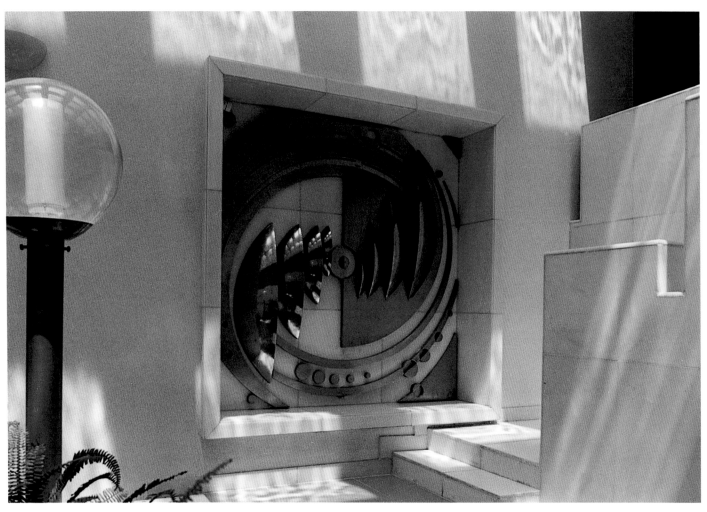

164 同濟大學逸夫樓不銹鋼浮雕: 理性的力量——宏觀

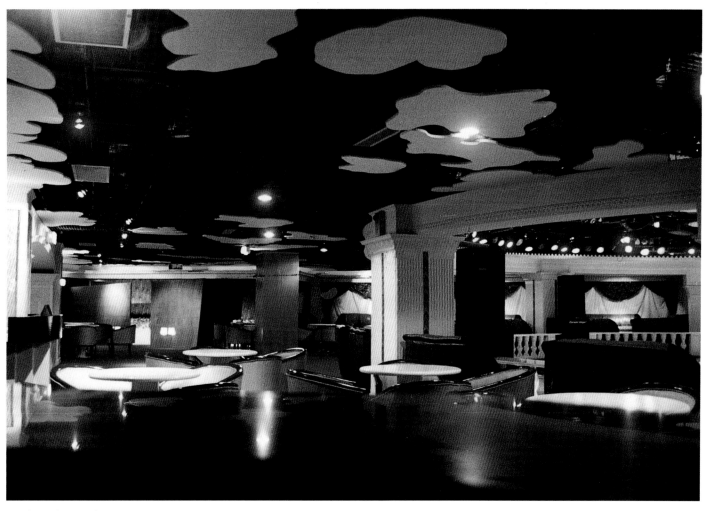

大連亞特蘭歌舞大世界

165 大連亞特蘭歌舞大世界舞廳內景

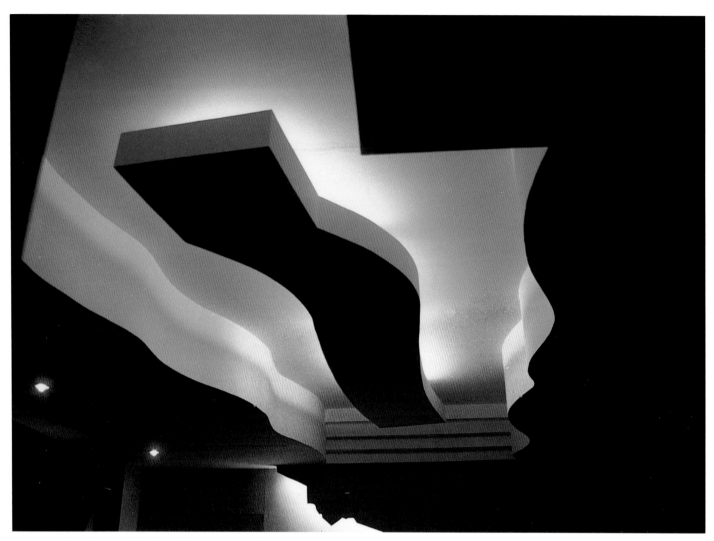

166 大連亞特蘭歌舞大世界天花板裝飾照明

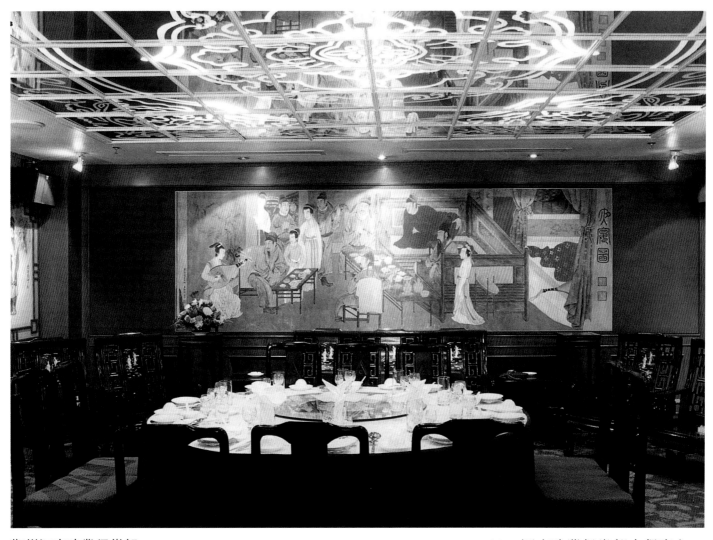

鄭州河南建業俱樂部

167　河南建業俱樂部小餐廳之一

168 河南建業俱樂部小餐廳之二

鄭州鴻賓酒店

169 鴻賓酒店大廳

淄博萬博大酒店

170 萬博大酒店大廳

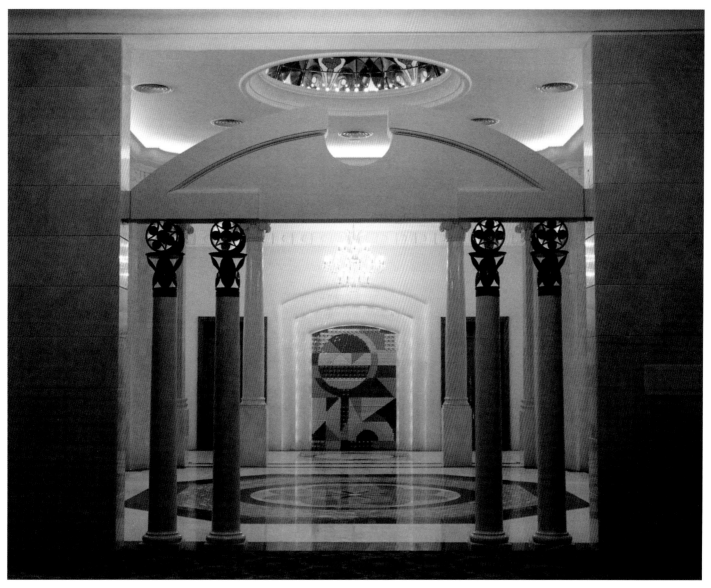

人民大會堂澳門廳 171 人民大會堂澳門廳過廳

172 人民大會堂澳門廳過廳細部

173 人民大會堂澳門廳大廳

174 人民大會堂澳門廳大廳細部

175 人民大會堂澳門廳柱頭

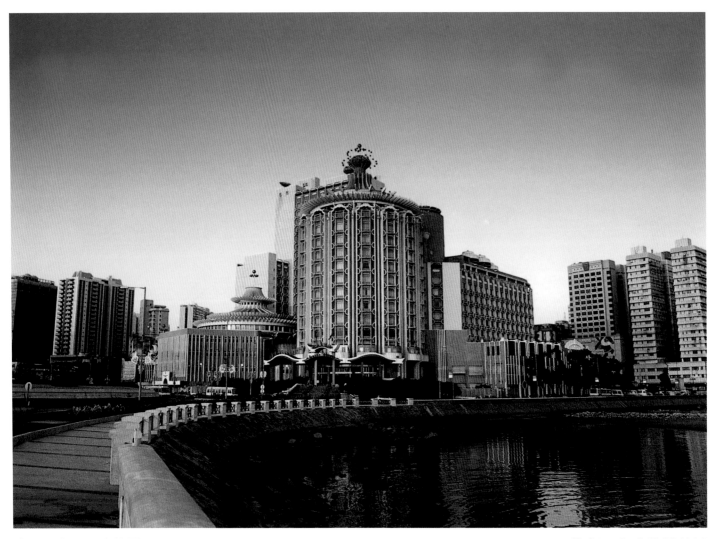

澳門葡京酒店建築羣

176 葡京酒店建築羣外景

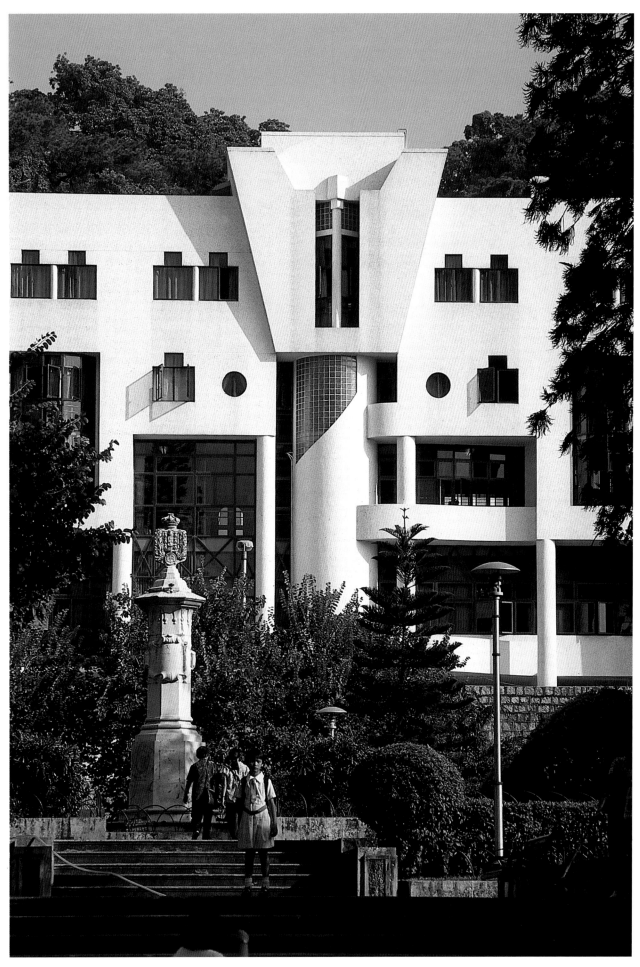

澳門永援陳瑞祺中學行政大樓

177　永援陳瑞祺中學行政大樓外景

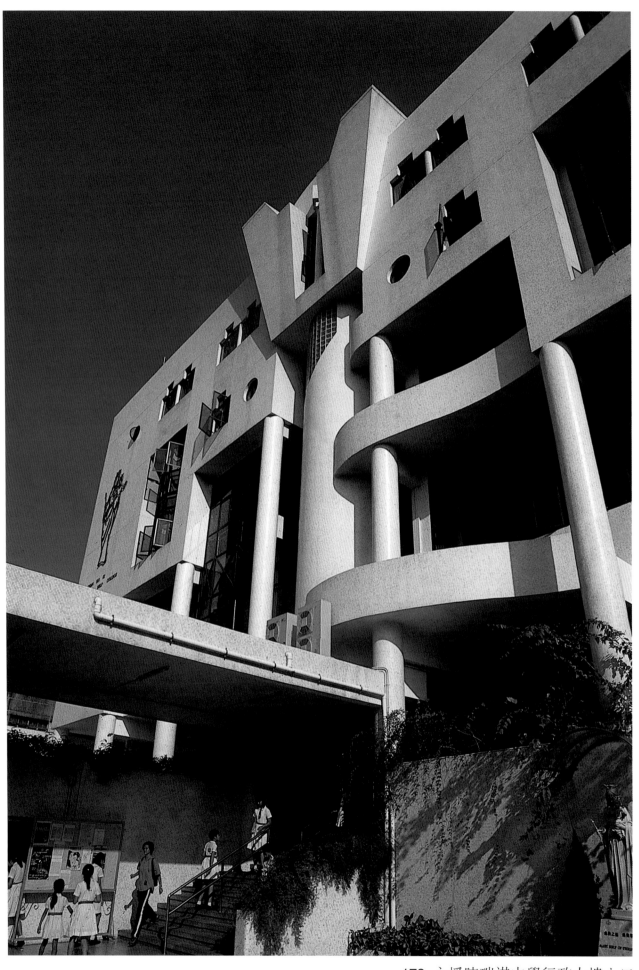

178 永援陳瑞祺中學行政大樓入口

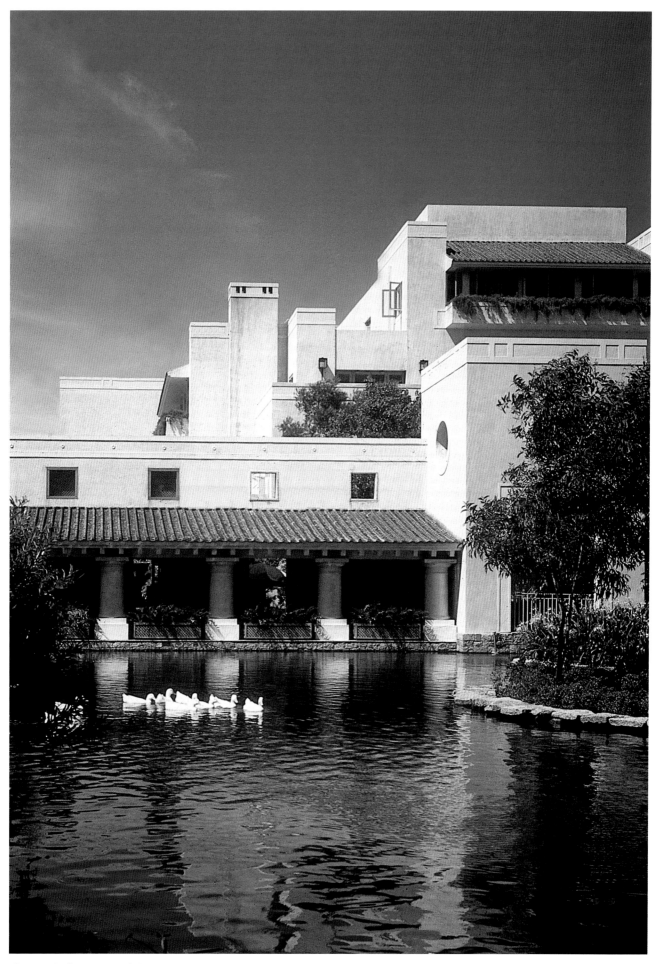

澳門凼仔凱悦酒店度假區

179 凼仔凱悦酒店度假區外景

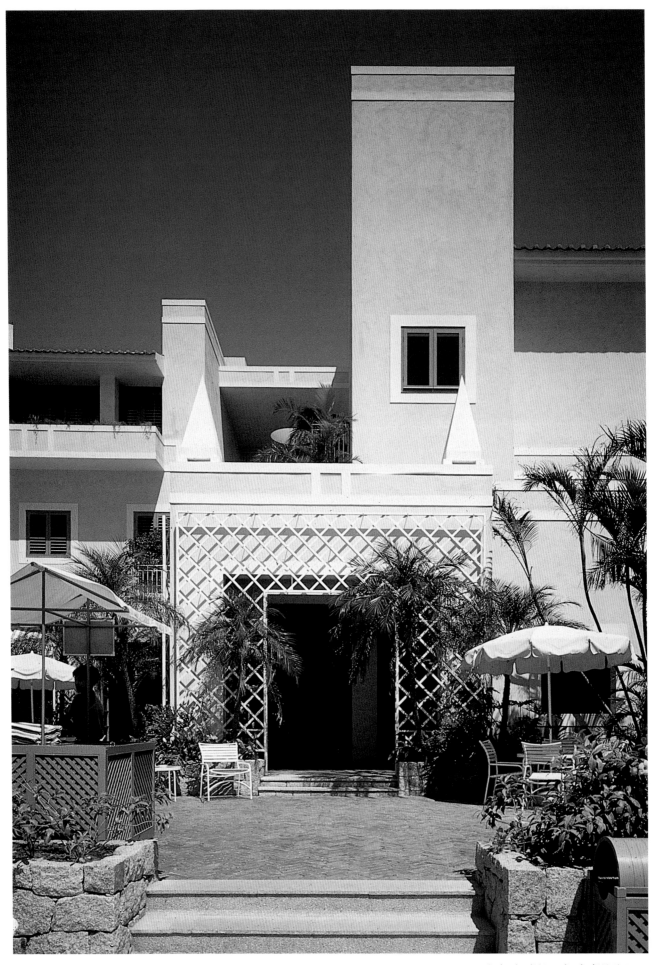

180 凼仔凱悦酒店度假區入口

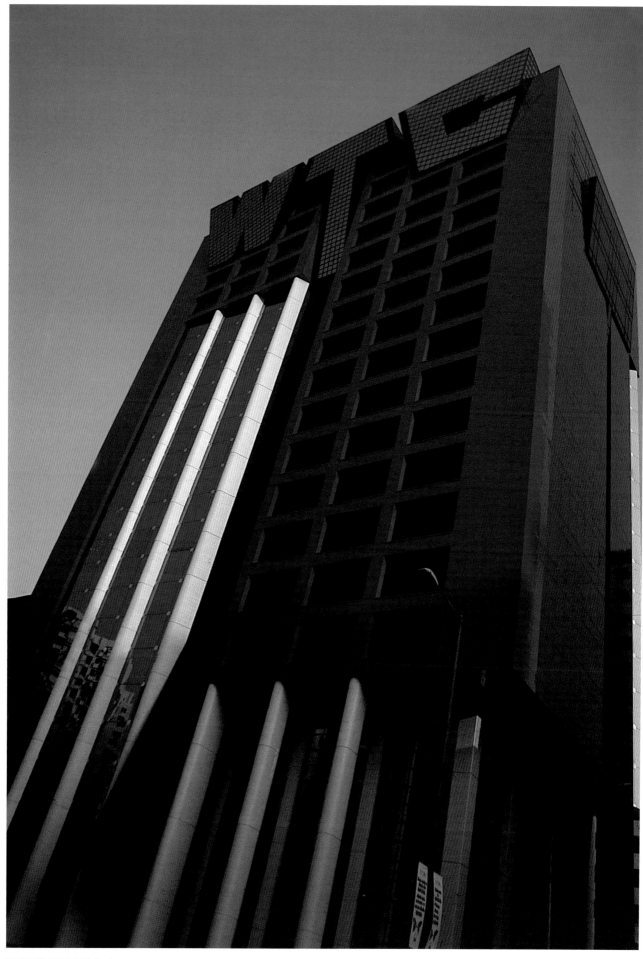

澳門世界貿易中心

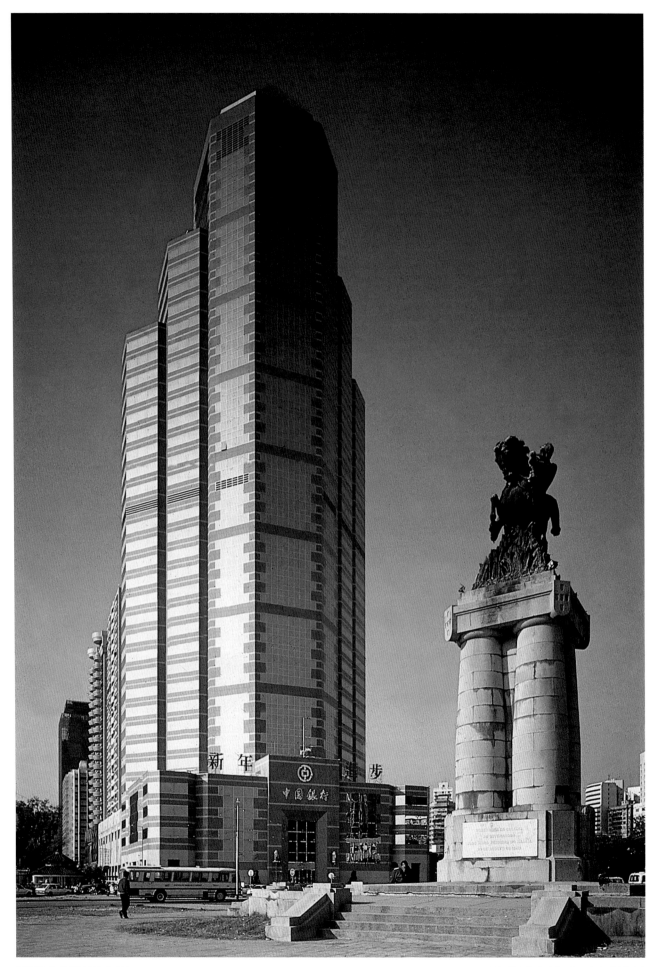

澳門中國銀行大廈

182 澳門中國銀行大廈外景

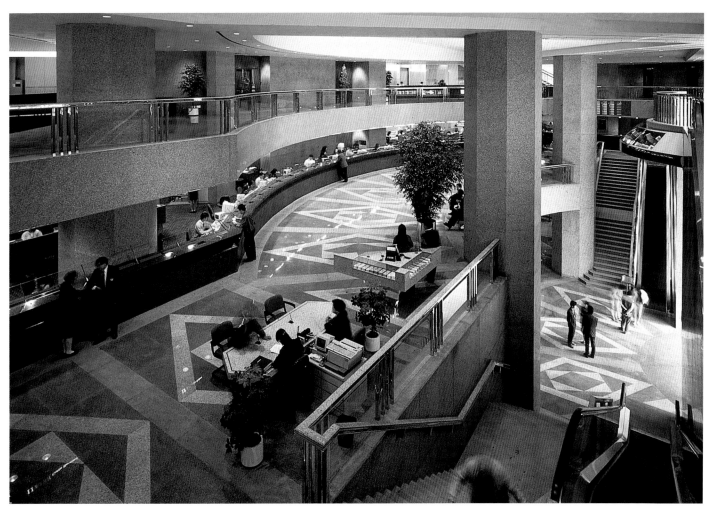

183 澳門中國銀行大廈內景

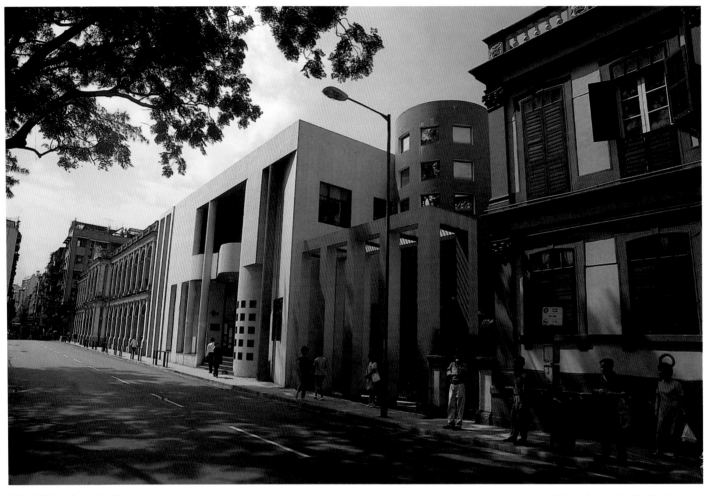

澳門塔石中心大樓

184　塔石中心大樓外景之一

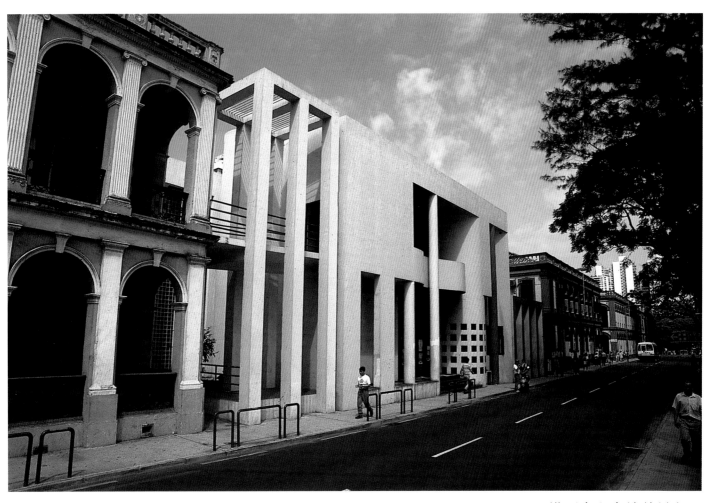

185 塔石中心大樓外景之二

澳門路環島威斯汀度假酒店及高爾夫球鄉
村俱樂部

186 路環島威斯汀度假酒店及高爾夫球鄉村
俱樂部外景之一

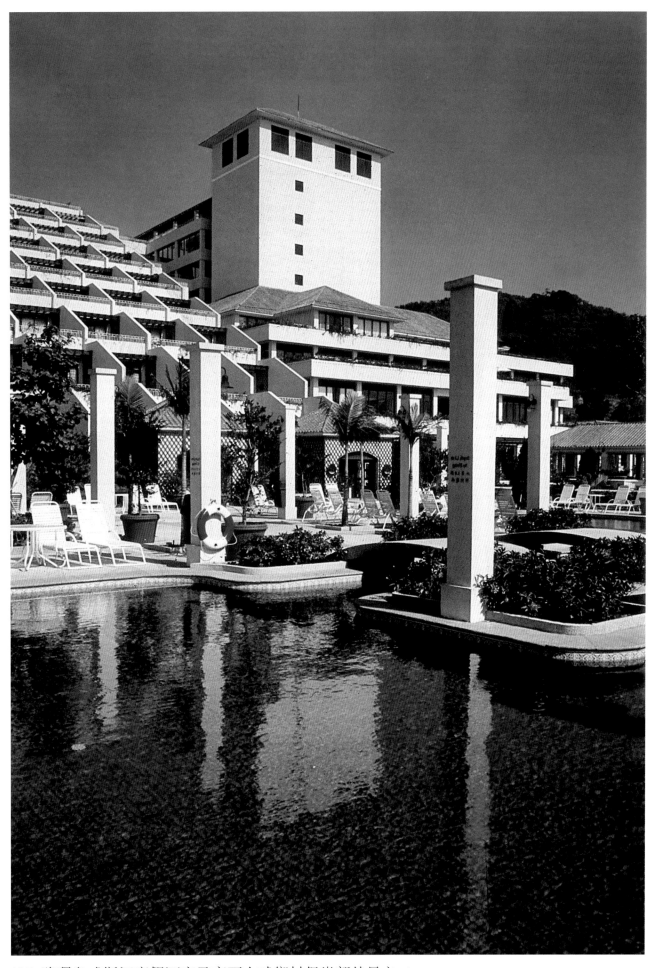

187 路環島威斯汀度假酒店及高爾夫球鄉村俱樂部外景之二

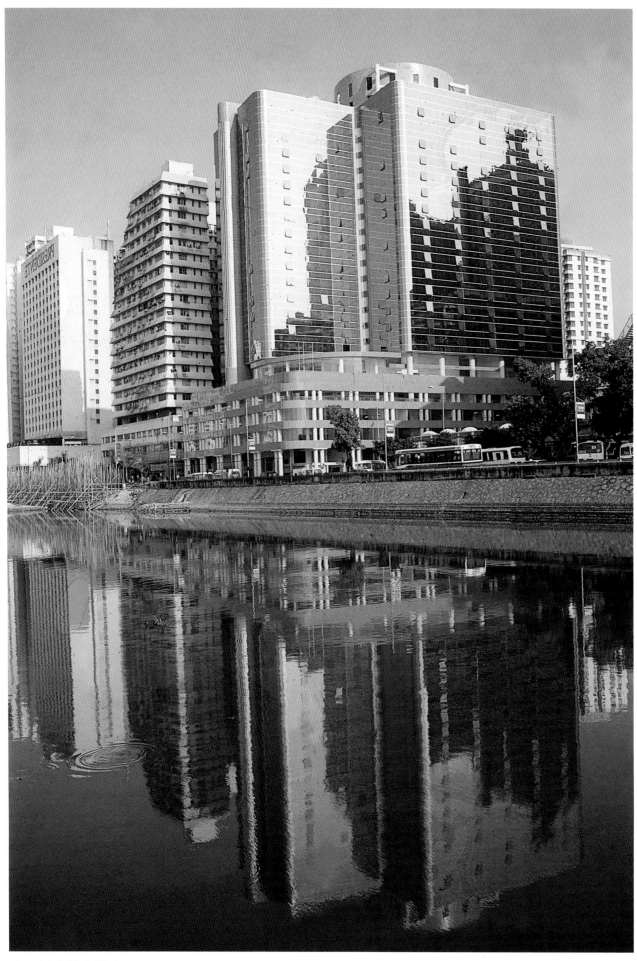

澳門新建業商業中心

189 新建業商業中心入口

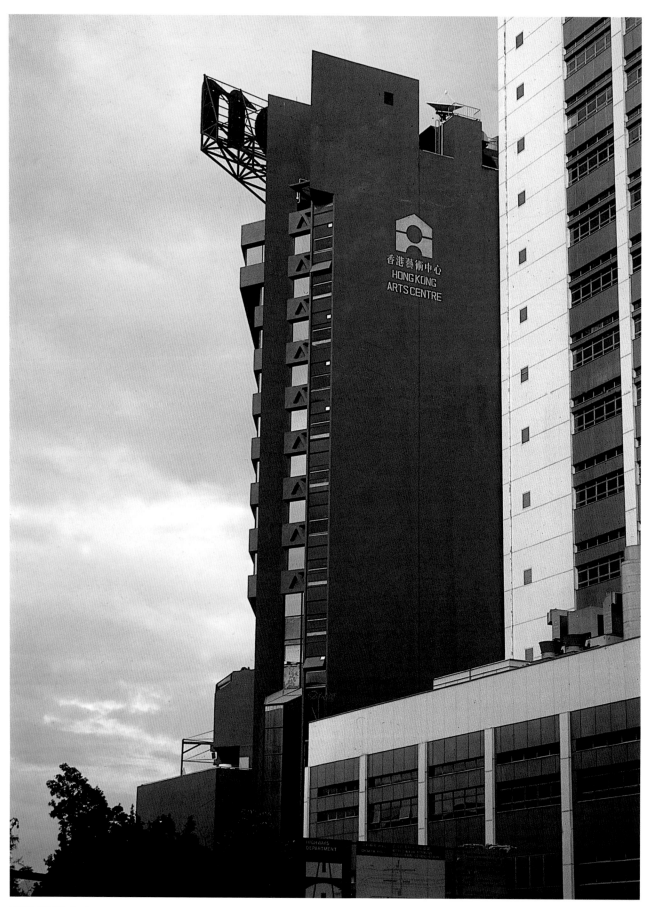

香港藝術中心

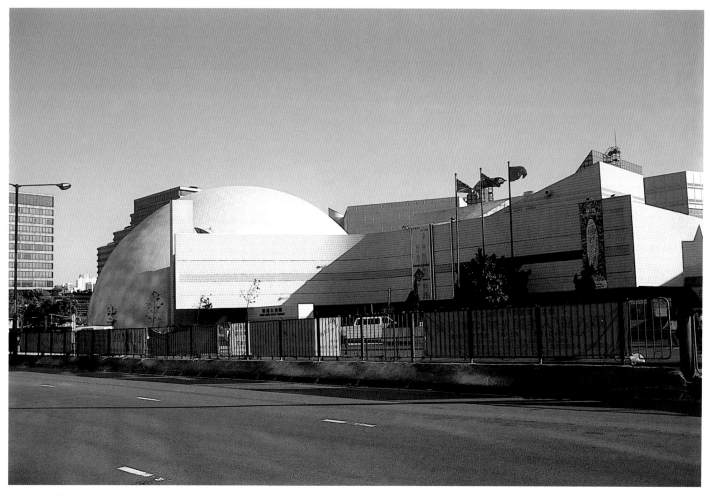

香港太空館

191 香港太空館外景

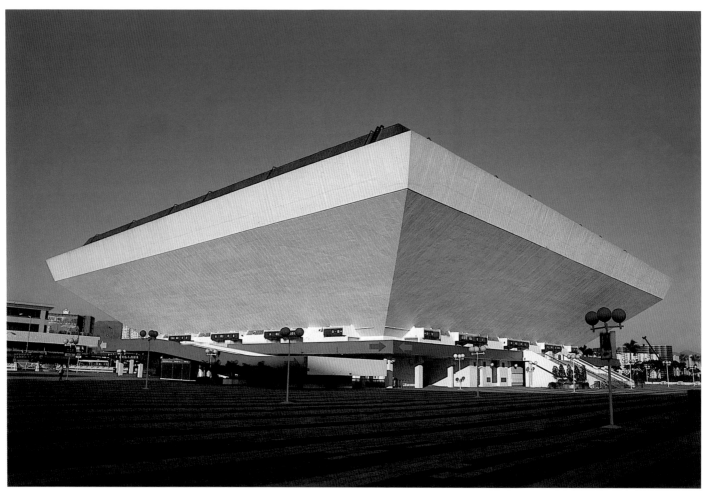

香港體育館

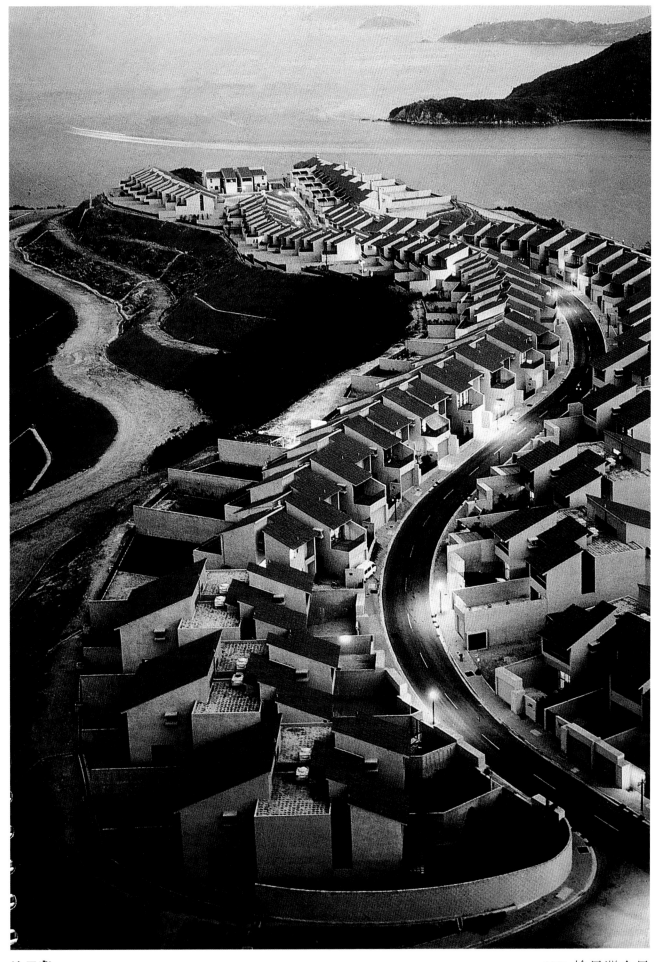

愉景灣

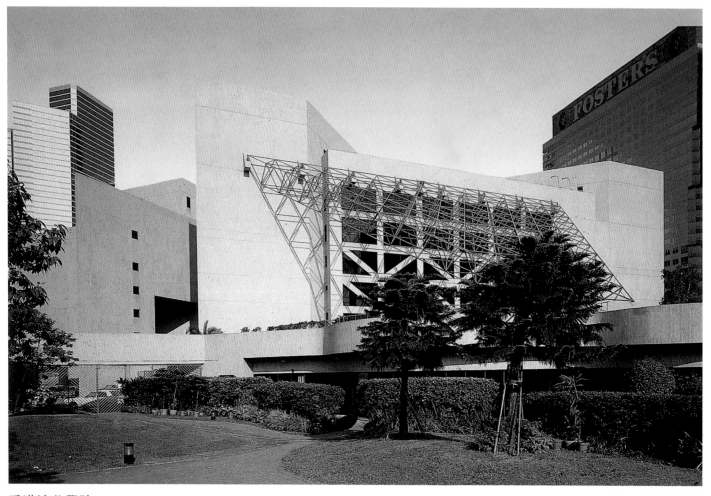

香港演藝學院

194 香港演藝學院外景

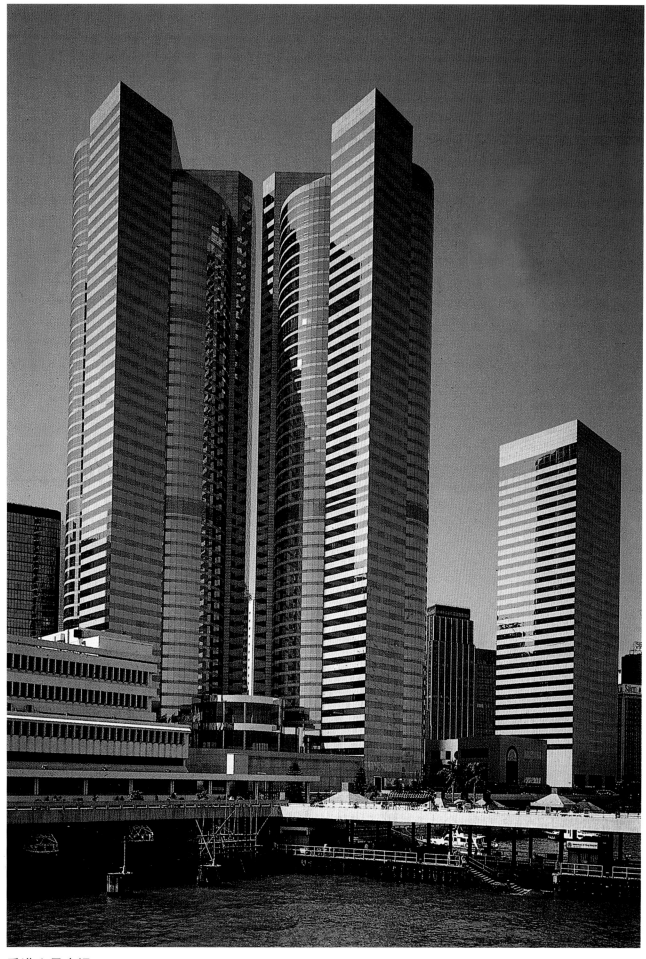

香港交易廣場

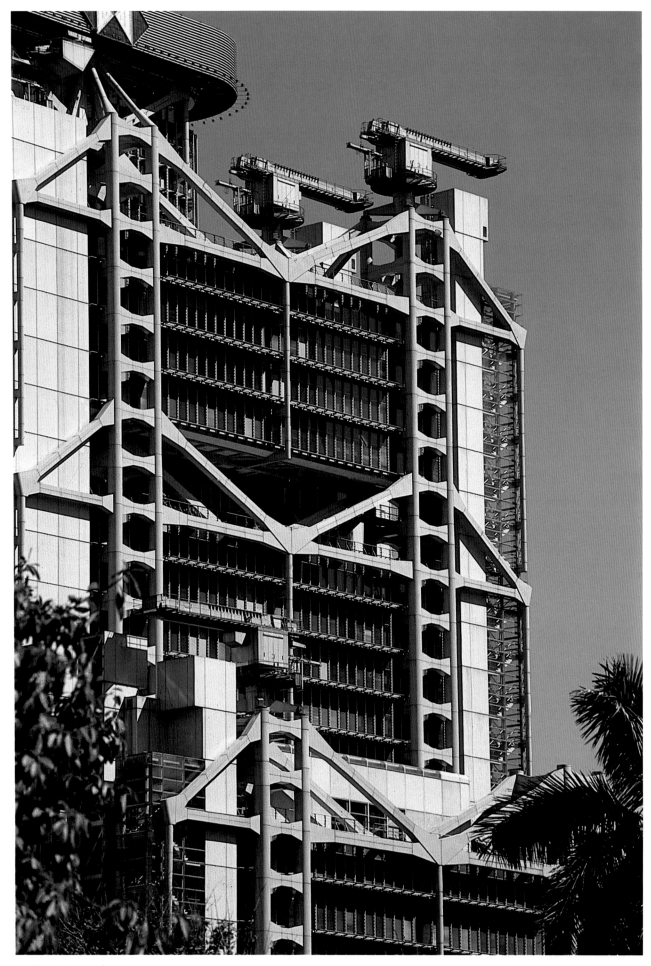

香港上海匯豐銀行

196 香港上海匯豐銀行外景

香港白沙澳青年旅館

197 白沙澳青年旅館外景

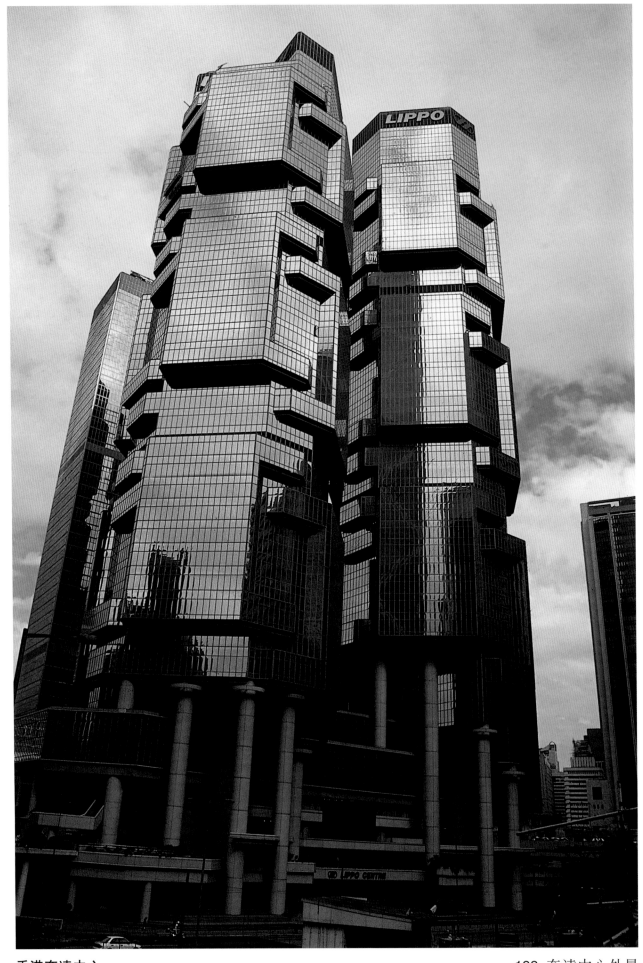

香港奔達中心

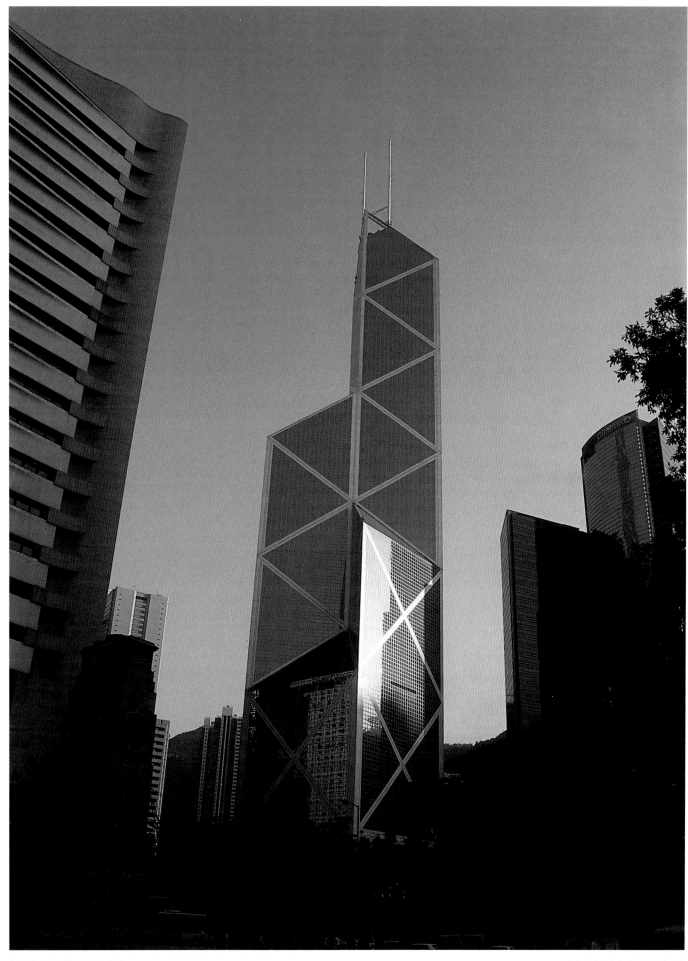

香港中國銀行大廈

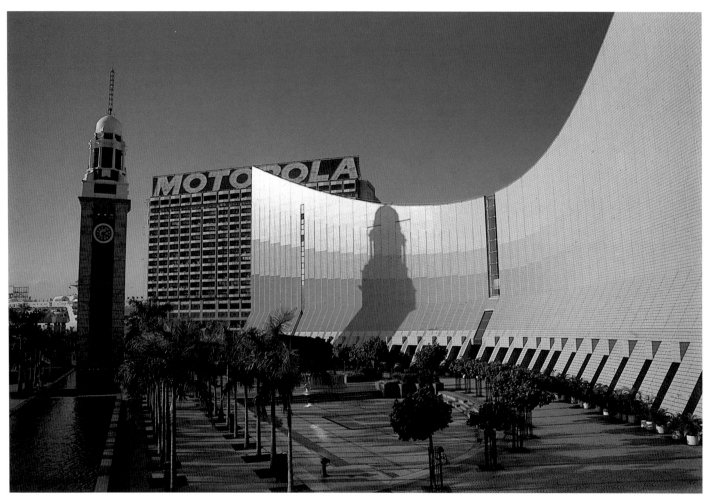

香港文化中心

200　香港文化中心外景

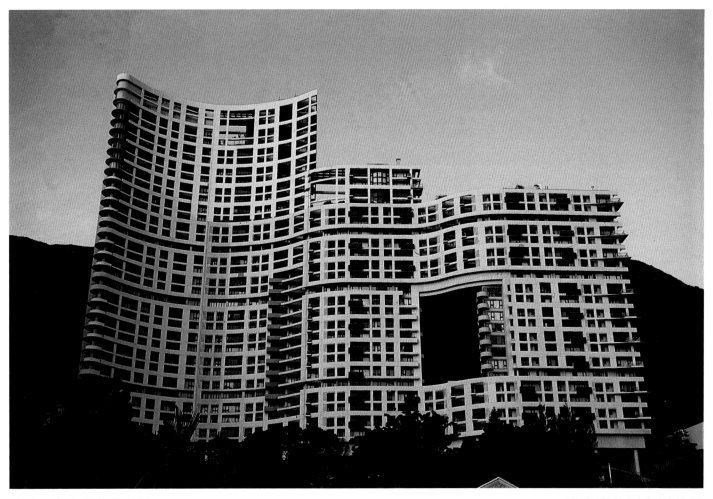

香港　淺水灣花園大廈

201　淺水灣花園大廈外景

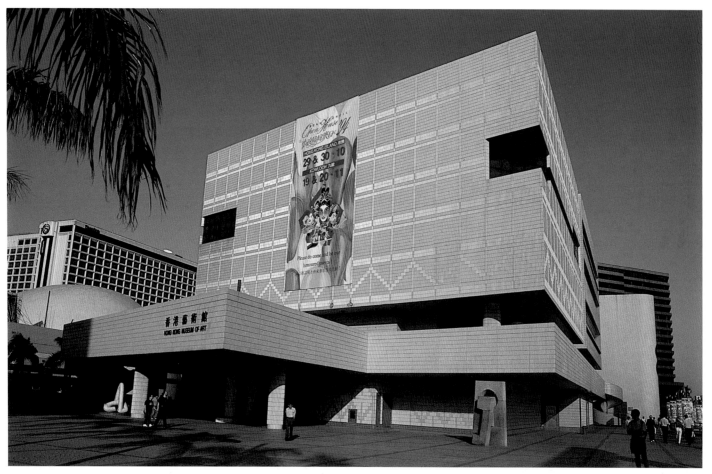

香港新藝術館

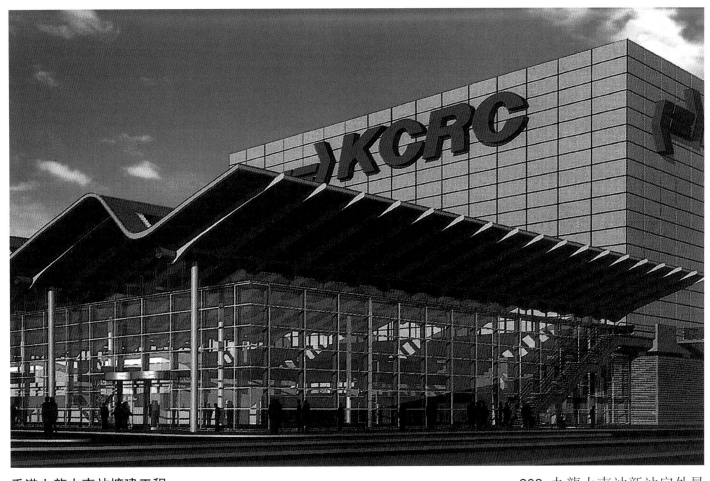

香港九龍火車站擴建工程

203 九龍火車站新站房外景

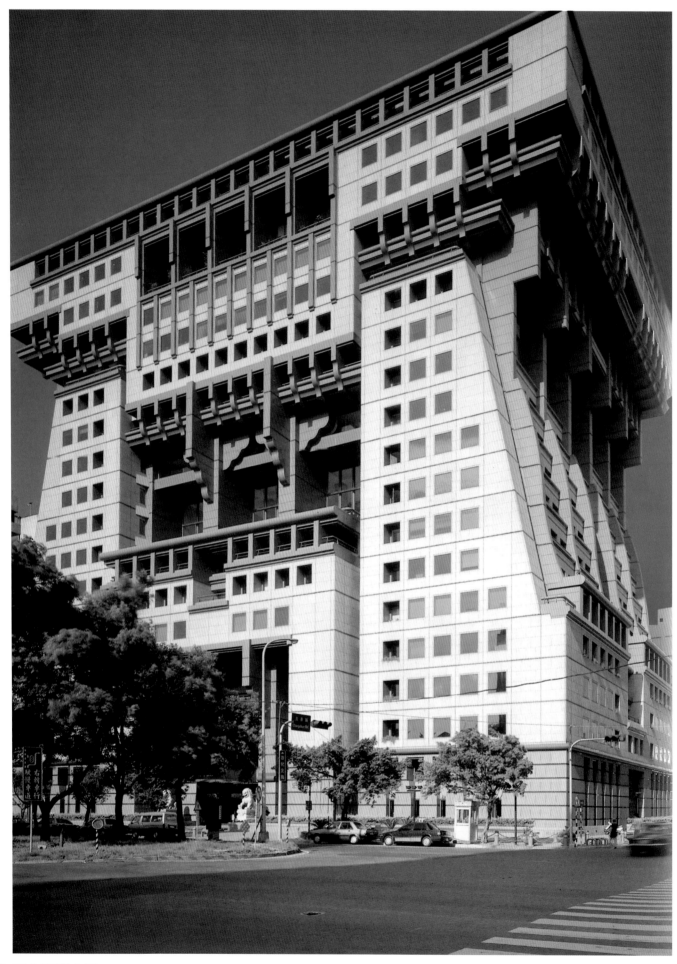

臺北宏閣大廈

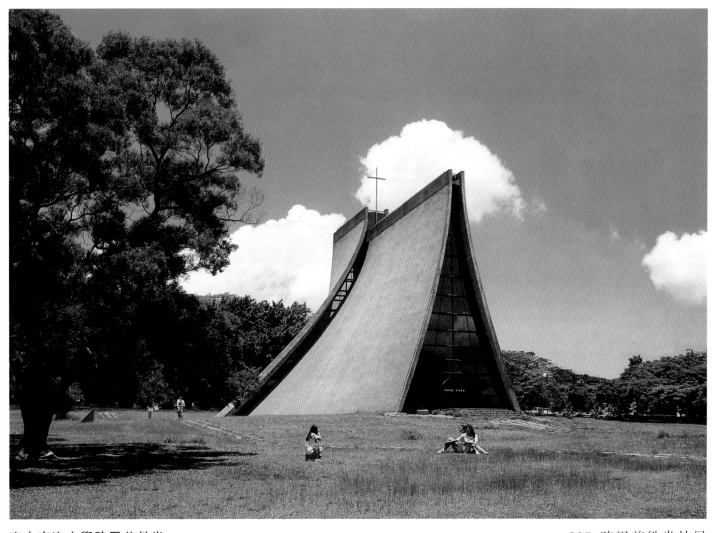

臺中東海大學路思義教堂

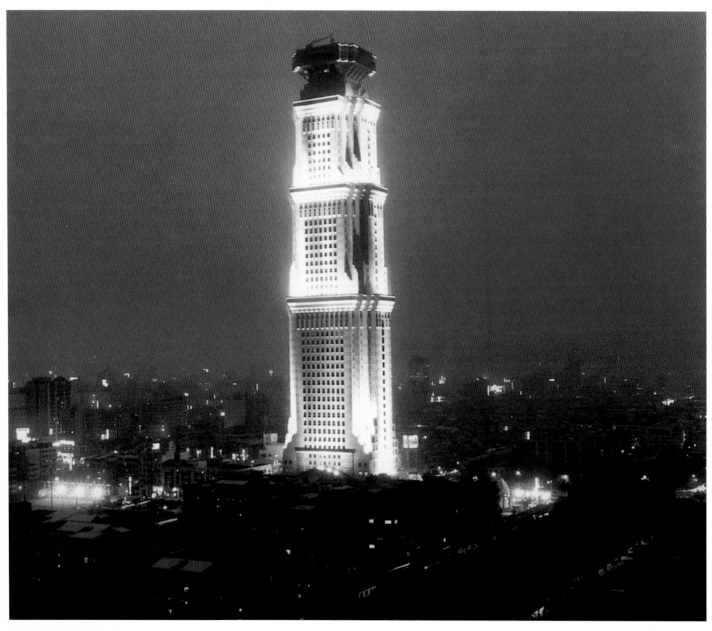

高雄長谷世貿中心

206 長谷世貿中心夜景

圖版說明

武漢屈原行吟閣

位於武漢市東湖風景區，1955年建成。中南建築設計院設計。圖片提供：楊雲祥。

1 屈原行吟閣全景　*1*頁

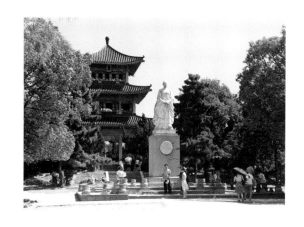

50年代探索"民族形式"建築的活動遍及全國，此乃地區性的探索實例。建築採用鋼筋混凝土做木結構，爲三重簷閣樓。閣前有屈原像，閣內陳列文物。登閣遠望，湖光山色盡收眼底。

上海魯迅紀念館

位於魯迅故居附近的虹口公園，1956建成。爲紀念魯迅先生逝世29周年，將魯迅墓由滬西萬國公墓移此。公園和紀念建築的規劃繼承了中國造園藝術中的優秀設計手法，採取自由活潑的佈局，儘量擴大原有的水面，並注意交通路綫和分區，以同時滿足各種羣衆活動的需要。設計：上海市民用建築設計院。

2 魯迅紀念館外景　*2*頁

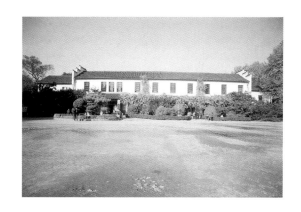

紀念館建築面積2659平方米。根據紀念館的性質，結合魯迅先生的性格，建築設計簡潔、樸實、明朗、雅致、灰瓦、粉墻、毛石勒脚、馬頭山墻，具有紹興地方民居的風格。

3 魯迅紀念館陳列室內景　*3*頁

與紀念館樸實的外觀相適應，室內設計十分儉樸，天花板幾無裝飾，突出了展品的陳列。

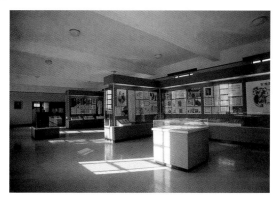

廈門集美陳嘉庚墓

位於廈門集美鎮，1956年建成，陳嘉庚先生生前參與設計。著名華僑領袖陳嘉庚一生興建了許多建築，他親自投資、選址並參與設計和建造了許多學校建築。

4 陳嘉庚墓外景　　*4頁*

陳嘉庚墓位於集美的海邊，景色優美視野開闊。建築和陵墓均採取地方的民間建築形式，使用地方的石材並有大量的建築細部和雕刻，反映了濃厚的儒家文化思想。

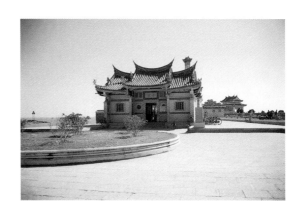

內蒙古伊克昭盟成吉斯汗陵

位於伊克昭盟伊金霍洗區原成陵舊址修建陵園，1956年建成。爲紀念蒙古民族英雄，自青海接回遺骨葬於陵園。陵園建築面積1820平方米，背山面河，四周一片草原，環境十分壯美。建築的平面照顧到展覽和舉行儀式的多種需要。設計、圖片提供：內蒙古建築設計院。

5 成吉斯汗陵外景　　*5頁*

中央的紀念堂爲八角形，上設重簷屋簷，飾以藍色琉璃瓦，頂部中央覆蓋蒙古式圓頂及寶頂，並鑲嵌以黃色琉璃磚紋樣，體現出強烈的民族風格，是探索內蒙民族形式典型實例之一。

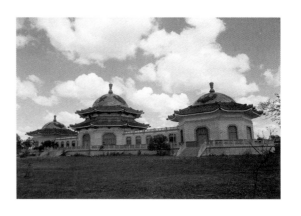

揚州鑒真紀念堂

1963～1973年間設計建成。位於鑒真的故鄉城北蜀崗中峰法淨寺（古代之大明寺），鑒真曾在此住持。清華大學建築系梁思成做方案，揚州市建築設計室等合作設計。

6 鑒真紀念堂外景　　*6頁*

紀念堂建築面積187平方米，木結構，以唐招提寺爲藍本，面闊爲5間（18米），進深3間，略帶唐風。建築採用揚州地方的做法，柱、梁、枋、斗栱均爲木本色，配以白堊墻壁，與法淨寺的其它殿堂相和諧。

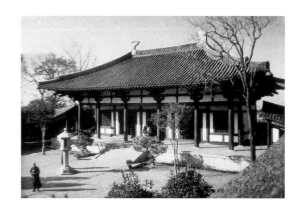

南京雨花臺烈士陵園紀念建築

1983～1988設計建成。東南大學建築研究所、南京市建築設計院聯合設計。圖片提供: 東南大學建築研究所。

7 紀念館區鳥瞰　*7頁*

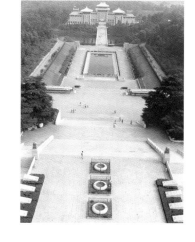

　　紀念館、碑所形成的建築羣，突出地運用了紀念性建築的設計手法，結合場地的自然地勢，以一條中軸綫將所有紀念因素融成一個整體，形成博大的氣勢，表現了紀念主題，成爲人們緬懷先烈的紀念聖地。

8 紀念館主體　*8頁*

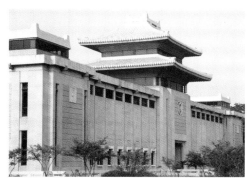

　　傳統建築的輪廓用現代材料建成，將細部加以提煉和簡化，運用單純的色調嚴謹的比例、宏偉的尺度造就了强烈的紀念性。

9 建築細部　*9頁*

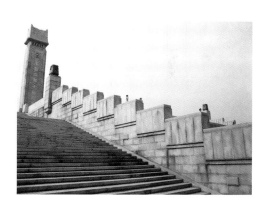

　　建築細部的處理取傳統建築構件的神韻，作變形處理，既新穎又具中國建築特色。

侵華日軍南京大屠殺遇難同胞紀念館

　　位於南京城西江東門，1985建成。佔地1.3萬平方米，建築面積3000平方米。設計以環境和造型爲基本出發點，利用空間的閉合和開放、室內外空間尺度的變化，成功地烘托和突出了本館特定的紀念意義。東南大學建築研究所、南京市建築設計院聯合設計。

10 侵華日軍南京大屠殺遇難同胞紀念館入口　*10頁*

　　迎面"遇難者300000"幾個大字點出沉重的主題，第一印象令人難忘。

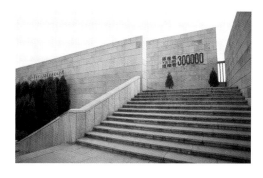

11 侵華日軍南京大屠殺遇難同胞紀念館外景之一 *11*頁

內庭院以大片的卵石和草地的交織，表達了生與死的主題，使人觸景生情，一種悲憤緬懷之情油然而生。

12 侵華日軍南京大屠殺遇難同胞紀念館外景之二 *12*頁

建築形象極爲簡單，並與大地緊密結合，創造出蕭穆、悲涼的氣氛。

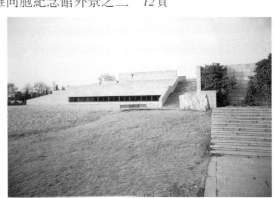

上海陶行知紀念館
位於滬太路餘慶橋上海工學團舊址，佔地面積 2.6 畝，建築面積 810 平方米。1986 年建成，上海市建築設計研究院設計。

13 陶行知紀念館外景 *13*頁

整組建築佈局吸收了我國江南園林小中見大的手法，空間隔而不斷，園中有院。建築設計則以江南民居爲藍本，造型精美、樸實明朗。

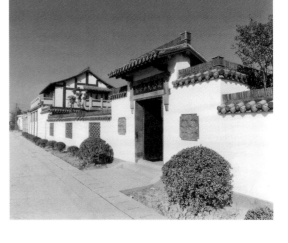

廣州嶺南畫派紀念館
位於廣州美術學院內，1992 建成。建築面積 4000 平方米。華南理工大學建築設計研究院設計。

14 嶺南畫派紀念館外景 *14*頁

設計運用一系列新藝術運動建築風格的語言，吸收嶺南建築傳統佈局的特點和現代展覽建築流動空間的處理手法，把現代陳列功能與嶺南文化揉合在一起，表達了嶺南畫派的內涵。

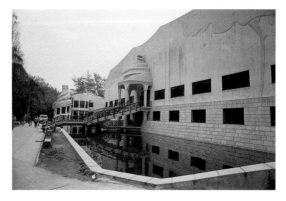

15 嶺南畫派紀念館門廳 *15頁*

用金屬製作植物形態的裝飾是歐洲新藝術運動裝飾風格的主要特徵，流暢的綫條使得大廳增添了生氣。

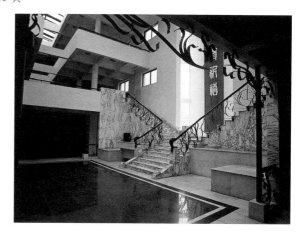

16 嶺南畫派紀念館迴廊 *16頁*

迴廊上的天窗和天花板的處理運用了現代建築的手法，使得空間充滿了現代氣息。

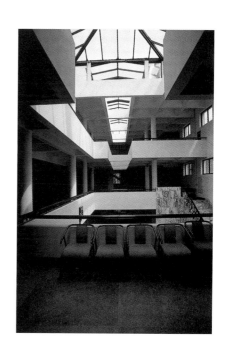

南京梅園新村周恩來紀念館

1988年建成，設計着重運用建築造型語言，再現當年國共南京談判時的特定歷史文脈，並尋求紀念館本身功能和藝術的完美結合。建築面積2200平方米。東南大學建築研究所、南京市建築設計院合作設計。圖片提供：東南大學建築研究所。

17 梅園新村周恩來紀念館外景 *17頁*

整個建築樸素大方，清純脫俗，寓意深刻，成爲緬懷往事的莊嚴場所。

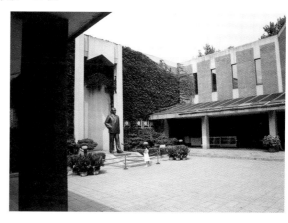

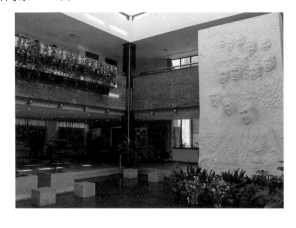

18 梅園新村周恩來紀念館內景　*18頁*

把室外的建築材料磚引入室內，裝修樸實無華，單色的浮雕清淡而鐫永。

淮安周恩來紀念館

1989～1991年設計建成。紀念館的規劃設計注重環境處理，將紀念館與其所在水面、半島和城市的整體關係進行了統一研究，創造出水天一色的效果，並運用象徵性的建築語言，對該館特定的內涵和意義進行了深層次探索。東南大學研究所設計。圖片提供：東南大學建築研究所。

19 淮安周恩來紀念館遠景　*19頁*

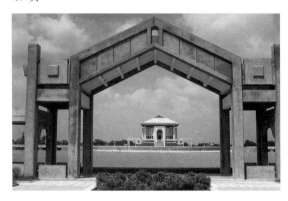

近景作爲景框加强了遠景的深遠意境。比例的完美使得近景和遠景協調爲一體。

20 淮安周恩來紀念館外景　*20頁*

把室外的建築材料磚引入室內，裝修樸實無華，單色

傾斜的基座和臺階，使建築穩固如大地生長，角部開敞，使視綫通達，令人感到坦蕩、開放。屋頂自主體建築上浮起，顯得輕快而舒展。單純的材質和肌理，可使人領受到建築的純潔。

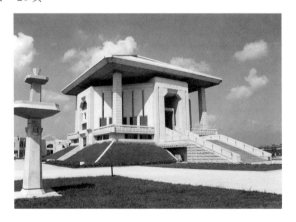

瀋陽"九一八"事變陳列館

1991年建成，"九一八事變"陳列館又叫"殘迹碑"，取一部臺曆的形象，展示1931年9月18日黑色星期五這個國恥日。當日深夜侵華日軍挑起事端，悍然出兵攻占我國東北。中國建築東北設計院設計。

21 "九一八"事變陳列館外景　*21頁*

建築爲臺曆的130倍，正面後傾，底面三分之一埋於地下，猶如一座城門的廢墟。墙上彈痕纍纍，刻畫了侵略者的凶殘以及給中華民族造成的歷史悲劇。這座碑館採用了雕塑手法，高度抽象出一個"殘"字，似警鐘長鳴，使人永世不忘"九一八"國恥日。

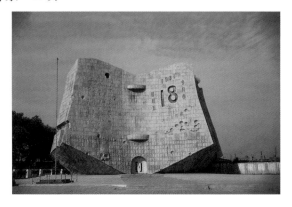

22 "九一八"事變陳列館内景　*22頁*

獨特的外部體型産生了比較豐富的内部空間，變化的光綫，創造了適當的參觀氣氛。

威海　甲午海戰館

位於威海市劉公島的南緣，當年北洋水師的指揮機關海軍公所的所在地，附近的海域正是甲午海戰的戰場。1994～1996年設計建成。建築面積6000平方米，主體陳列部分2層，局部4層，雕像距離地面約33米高。天津大學建築設計研究院設計。圖片提供：彭一剛。

23 甲午海戰館外景　*23頁*

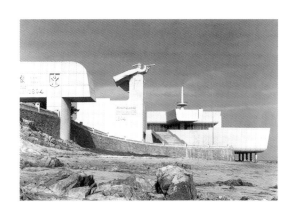

甲午海戰雖然由於清廷的腐敗而蒙受屈辱，但參戰官兵浴血奮戰、不畏犧牲，表現出高度愛國主義精神。爲緬懷先烈、銘記歷史教訓，在方案設計中，除滿足陳列的功能外，還用象徵主義的手法使建築形象猶如相互穿插、撞擊的船體，並使之懸浮於海灘上。每當風起雲湧，便驚濤駭浪，掀起陣陣狂瀾，從而形成一種驚天地、泣鬼神的悲壯氣氛。爲紀念以丁汝昌、鄧世昌等人爲代表的英雄人物，還在海戰館的入口即建築物最突出的部位設置一尊巨大雕像，昂然屹立於"船首"，手持望遠鏡怒目凝視海上敵情，隨風揚起的斗篷預示一場惡戰風暴即將來臨。

24 甲午海戰館入口　*24頁*

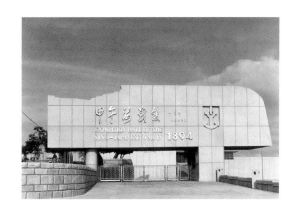

入口大門取船體造型，使其倒置，處理成殘破形式，上虛下實，沉重、壓抑，以渲染悲壯氣氛。

25 甲午海戰館内景　*25頁*

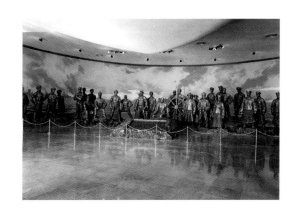

大廳裏利用聲、光和人物造型等多種媒體，再現戰爭場景。

上海滬西藥水弄清真寺

位於普陀區藥水弄住宅改建區，1988~1992年設計建成。用地面積1690平方米，建築面積1125平方米。華東建築設計院設計。圖片提供：華東建築設計研究院。

26 滬西藥水弄清真寺外景 *26頁*

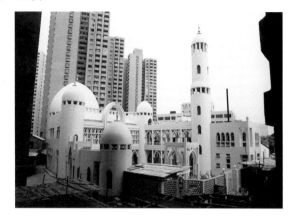

教堂位於住宅區內，用地比較緊張，周圍建築比較高大。在不利的地段條件下，作出了舒展的水平構圖，滿足宗教的寧靜氣氛和使用要求。建築形象繼承了伊斯蘭建築的特色，並在現代建築結構和構造的條件下將傳統的形式加以簡化，具有一定的時代特徵。

27 滬西藥水弄清真寺庭院 *27頁*

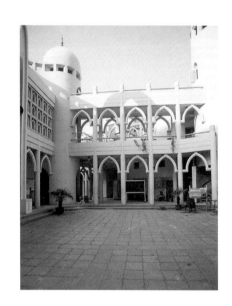

運用庭院圍合的方法，在周圍的空間中圍出了比較清靜的環境來，創造了宗教氣氛。

天津　基督教會新建禮拜堂

位於天津市中心區錦州道上，1995~1996年設計建成。基地面積2700平方米，總建築面積4100平方米。包括大、小禮拜堂三層建築，容納人數1470座。

28 天津基督教會新建禮拜堂外景 *28頁*

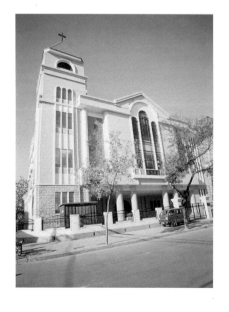

以體量較大的禮拜堂爲主體，面對主幹道，並在道路轉角處設置高聳的鐘樓。造型設計借鑒了古典宗教建築的特有風格，結合現代建築結構和材料，將兩者融爲一體。如設計了古樸典雅的羅漢墻須彌座、圓柱廊半圓拱券門窗等，而屋頂採用了新型的傘狀輕鋼屋架，部分玻璃磚墻等。外簷色彩基本爲冷色調，乳白色墻面，湖藍色屋頂，古銅色門窗，磨砂玻璃。

29 天津基督教會新建禮拜堂大堂內景 *29頁*

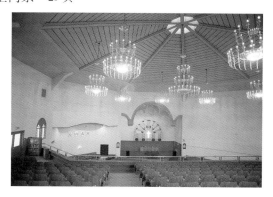

　　本教堂原型原維斯理教堂的大堂爲兩層樓座式。這在教堂建築中是十分少見的形式，也是教堂建築中國化的表征。新建教堂的室內設計保持了這一特色。內簷爲米色牆面，駝紅色頂棚，赭石色木牆裙、臺口和門窗套，並裝大型蠟燭式弔燈和壁燈，增添室內莊嚴神秘的宗教禮拜氣氛。

30 天津基督教會新建禮拜堂自聖壇看大堂全景 *30頁*

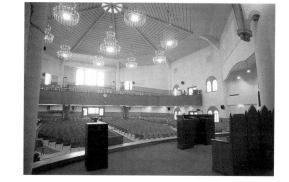

　　大堂中部的傘狀屋頂，同樣保持了原維斯理教堂的格局，樓座式大堂爲少見的禮拜堂形式。

觀演建築

重慶人民大會堂

　　1952～1955年設計建成。是50年代之初建築活動中的特例。當時的設計一般都延續現代建築的手法，重慶人民大會堂也是在衆多現代建築方案中選擇了這一具有強烈古典建築特徵的方案。張家德等設計。

31 重慶人民大會堂外景 *31頁*

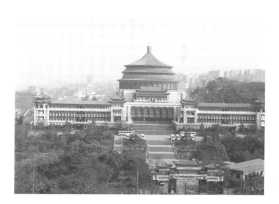

　　利用山坡地勢,給建築的宏偉壯觀打下了先天的基礎。建築運用了各種屋頂形式，按清代的法式加以處理，形象豐富、色彩輝煌，是重慶山城的標誌性建築。

32 重慶人民大會堂觀衆廳鳥瞰 *32頁*

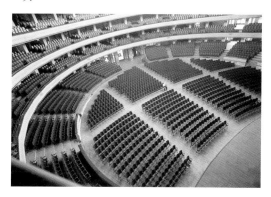

　　大會堂觀衆廳設四層樓座，從樓上鳥瞰氣勢非常。

33 重慶人民大會堂觀衆廳後廊　*33頁*

在首層觀衆大廳的後部, 設立專供行走或交流的後廊,
這一型制今已不多見。

34 重慶人民大會堂觀衆廳天花　*34頁*

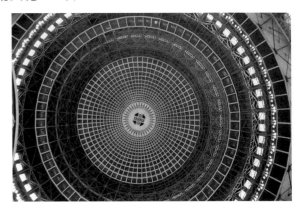

大廳的屋頂設側天窗, 有天然採光, 屋頂用普通材料
處理, 圖案有強烈的節奏和韻律, 並與室外的造型相呼應。

武漢洪山禮堂

1950年之初建成。是50年代初期典型的現代建築實
例。中南建築設計院設計。圖片提供: 楊雲祥。

35 洪山禮堂外景　*35頁*

建築立面爲整片的實墻, 入口僅用一片混凝土挑簷,
長方立柱毫無裝飾, 顯示了經濟建設的初期崇尚簡樸的思
想。

長沙湖南大學禮堂

50年代之初建成。湖南大學設計。

36 湖南大學禮堂及圖書館鳥瞰　*36頁*

建設時期, 正值提倡建築的民族形式, 全國各地都有
所響應。圖中近景爲學校圖書館, 遠景爲大禮堂。具有南
方特點的綠色琉璃瓦頂, 形成一個時期校園建設的特色。

37 湖南大學禮堂外景　37頁

建築的處理具有地方特色, 如屋頂的簷口起翹和裝飾, 山墙中部設圓窗處的屋頂升起, 都是法式中所不見的做法, 使建築格外活潑。

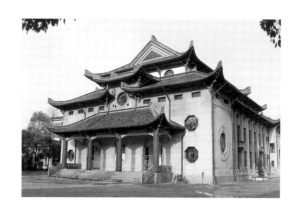

北京首都劇場

位於北京王府井大街, 1955 年建成。建築面積 1.15 萬平方米, 是我國第一座以演出話劇爲主的專業劇場, 同時可爲大型歌舞和放映電影使用。觀衆廳 1302 座 (其中樓座402), 舞臺深 20 米, 設有直徑 16 米的轉臺, 是我國一座有代表性的劇院。建設部建築設計院設計。

38 首都劇場外景　38頁

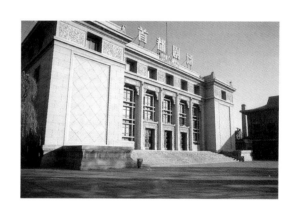

在建築形式和室内外裝飾上, 擯棄了不久之前生搬硬套古代傳統形式的做法, 而是利用有代表性的傳統符號, 如垂花門、影壁、雀替、額枋、藻井以及瀝粉彩畫等典範, 結合現代材料和施工技術, 進行再創造, 使劇院具有時代感, 不失傳統精神。

烏魯木齊新疆人民劇場

位於烏魯木齊市南門廣場, 1956 年建成, 建築面積9850 平方米, 觀衆廳座席 1200 個。對於少數民族地區的建築風格進行了成功的探索。新疆維吾爾族自治區設計研究院設計。

39 新疆人民劇場外景　39頁

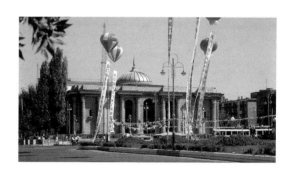

建築師把當地建築中某些具有印度風格的伊斯蘭建築造型手法, 應用於設計之中。正面的柱式來自維吾爾古宅中的木柱式。門廊和舞臺臺口採用了經過變形的尖拱, 各部分的裝飾採用伊斯蘭的特殊做法。

40 新疆人民劇場門廊　40頁

門廊柱式和尖拱, 既有氣勢又富於裝飾, 金色的柱頭、淺藍色的拱肩花飾以及兩側的男女樂者和舞者的雕塑, 創造了強烈的劇場建築藝術效果, 成爲觀衆欣賞藝術的序幕。

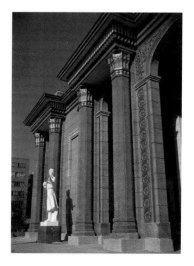

41 新疆人民劇場觀衆廳　*41頁*

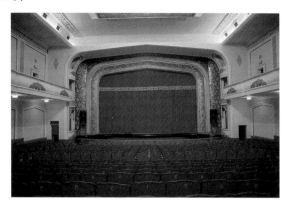

　　觀衆廳舞臺口的曲綫設計富有彈性且有層次，使景框具有立體感。樓座的挑臺欄板也作圖案裝飾，使大廳充滿了節日氣氛。

42 新疆人民劇場舞臺臺口細部　*42頁*

　　舞臺臺口的裝飾十分華麗，採用當地民族傳統的紋樣。色彩豐富輝煌，給人以強烈的藝術感受。

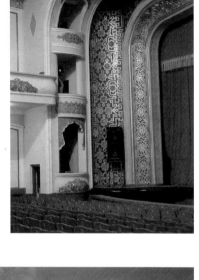

人民大會堂

　　位於天安門廣場西側，1958～1959年設計建成。總建築面積17.18萬平方米，南北長336米，東西寬174米（總寬206米），由萬人大會堂、宴會廳和全國人民代表大會常務委員會辦公樓三部分組成。大會堂的建築藝術處理充分考慮到與天安門廣場和城樓的關係，既協調一致，又富於創新。北京市建築設計院設計。

43 人民大會堂外景　*43頁*

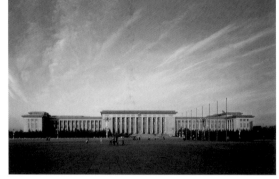

　　大會堂的平面對稱，體量高低結合，臺階、柱廊、屋簷採用中國傳統建築的基本格局。臺階分兩段，下部有2米高的臺度，上部有3米高的須彌座，以花壇、大臺階、車道連接；柱廊既非西方古典建築也非中國傳統建築法式，而是視具體條件而進行獨創的。

44 人民大會堂宴會廳　*44頁*

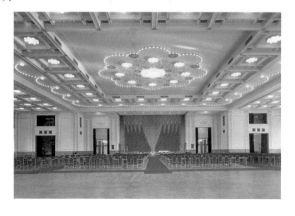

　　宴會廳東西寬102米，南北深76米，淨面積7000平方米，可容5000人宴會。頂棚模做中國傳統建築天花藻井的形式，但有所創新。瀝粉貼金新彩畫裝飾，使宴會廳顯得既莊嚴又秀麗。

重慶山城寬銀幕電影院

1958～1960 年設計建成。建築面積 3400 平方米、利用地形採取跌落手法，使各主要空間建立在不同標高的平臺上。觀衆廳1514座位。重慶建築大學設計院設計。圖片提供：吳德基。

45　山城寬銀幕電影院外景　*45頁*

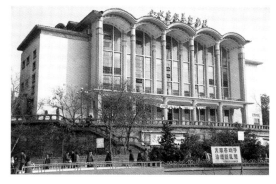

休息廳的五波薄殼屋頂顯露在立面上，形成全新的建築形象，體現了對於以建築技術爲基點的建築藝術的追求。

46　山城寬銀幕電影院内景　*46頁*

寬銀幕影院大廳的天花板和側墙，分別作了聲學處理，其塊體形成抽象的裝飾。

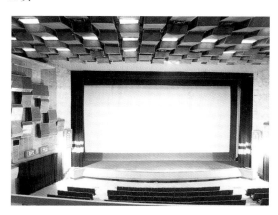

同濟大學學生飯廳

位於同濟大學校園院内，1960～1962 設計建成，建築面積 4880 平方米（大廳部分 3350 平方米），净跨度 40 米，鋼筋混凝土聯方網架，外跨 54 米，容 3300 人就餐，5000 人觀演。同濟大學建築設計研究院設計。

47　同濟大學學生飯廳外景　*47頁*

建築造型密切與結構相結合，對結構略加處理，賦予藝術效果。如落地拱結構帶來的張力感；室内拱頂天花和側墙天窗，均以結構杆件組成富有韻律的圖案而不加任何裝飾，取得了簡潔有力的現代感。是探索新結構、新技術和新造型的代表性作品。

48　同濟大學學生飯廳側面　*48頁*

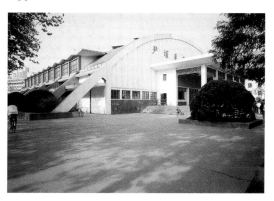

落地拱外露，不加任何虚飾，顯示出結構的力度和美感。支起的側面天窗，採用新型結構折板的形式，與整體的新型結構相互協調，取得了立足於結構技術的建築藝術效果。

49 同濟大學學生飯廳屋頂結構 *49頁*

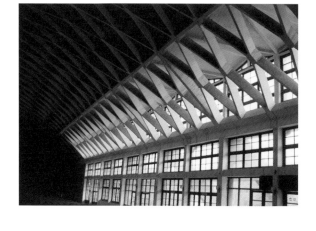

屋頂的鋼筋混凝土網架杆件露明而不加掩飾，形成自然的韻律，使禮堂的天花渾然一體，有新穎的裝飾效果。天窗的光綫，加強了這種效果。

青島一號俱樂部
位於美麗的海濱療養區"八大關"路一帶，1961年建成。原是專供國家領導人使用的綜合性會議場所，建築面積近萬平方米。是探索地方性現代建築的優秀實例。建設部建築設計院設計。

50 青島一號俱樂部遠景 *50頁*

"八大關"療養區有各種形式的低層小別墅掩映於茂密的綠化之中。在此建設如此龐大的建築是一項嚴重的挑戰。建築師把建築的大體量化小，把體量之間的距離拉開，使建築和周圍的建築環境一樣，也掩映於綠叢之中。

51 青島一號俱樂部小禮堂外景 *51頁*

屋頂採用與周圍同樣的紅瓦，在該區中十分協調。建築大量地採用地方材料石材，與特定環境密切地結合在一起，富有地方特色。

52 青島一號俱樂部展廳 *52頁*

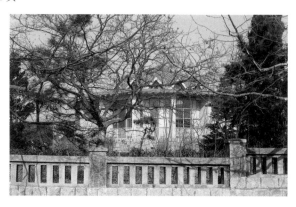

屋頂採用折板結構，上面覆蓋以紅瓦，牆面也運用石材，是探索現代性和地方性相結合的可貴努力。

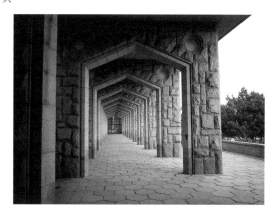

用地方石材砌築的廊道，肌理多變、透視動人，同時具有現代建築的簡煉。

廣州友誼劇院

位於人民北路，1964～1965設計建成，建築座東朝西，與中國出口商品交易會相鄰，可作戲劇、歌舞演出、電影、開會等多功能使用。總建築面積6370平方米，1609座。廣州市建築設計院設計。

54 友誼劇院外景 *54頁*

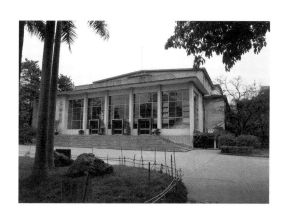

劇院平面緊湊，觀衆廳高度合理，既滿足觀衆對聲、光、視綫及空調的要求，又節省造價。並根據南方氣候特點組織庭院作中場休息活動場所。結構選型經濟合理，除觀衆廳、舞臺的大空間部分外，其餘採用小空間及簡易結構。在運用建築材料方面，做到精心設計、高級材料精用、一般材料當高級材料使用，從而收到了樸實、單純的良好藝術效果。

杭州劇院

位於武林廣場，1973～1978設計建成。是一座多功能劇場，以演出大型歌舞、音樂、戲劇爲主，兼作電影放映會場使用。浙江省建築設計院設計。圖片提供：唐葆亨。

55 杭州劇院外景 *55頁*

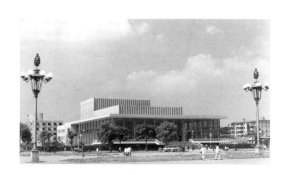

立面設計樸素、大方、明快，東、南、北三立面主要部分採用出挑3米、高1米的白色乾粘石厚簷口和整片藍色玻璃鋼窗，形成强烈的色彩和虛實對比。入口大臺階、大挑臺，使建築顯得輕盈活潑。

56 杭州劇院觀衆廳 *56頁*

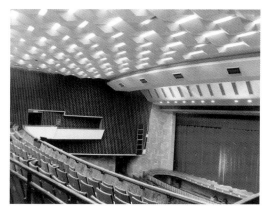

觀衆廳爲鐘形平面，寬31.5米、長36米。2000座（池座1280座，樓座720座）。觀衆視綫、音響效果、氣溫調節、進出交通等方面均解決得較好。裝修簡潔大方。

鄭州青少年宮影劇院

1981 年建成。建築面積 3284 平方米，1512 座位，使用功能以電影、報告爲主，兼顧歌舞和專業劇團演出。河南省建築設計院設計。圖片提供：河南省建築設計院。

57 鄭州青少年宮影劇院外景　*57頁*

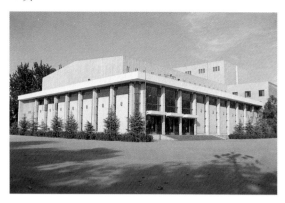

在滿足功能要求的前提下，建築造型儘量簡潔，並取得良好的效果，這是 80 年代初期建築設計的主要傾向。

新疆人民會堂

座落在烏魯木齊市友好路，1984～1985 年設計建成。建築面積爲 3 萬平方米，包括能容納 3160 座的觀衆大廳，500 席圓桌會議多功能廳，十三個地、州、市會議廳及餐廳等。設計及圖片提供：新疆維吾爾族自治區建築設計研究院。

58 新疆人民會堂正面外景　*58頁*

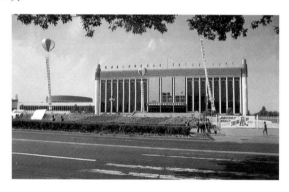

建築造型以方圓體量組合，高低錯落有致。主體的四角高聳塔樓以及窗間連續的尖拱構件，洋溢着濃鬱的地方特色。寬大的簷部鑲貼琉璃瓦片，整個造型體現了以維吾爾爲主體的各民族文化的交融，時代特色和地方特色有機結合。

59 新疆人民會堂北面外景　*59頁*

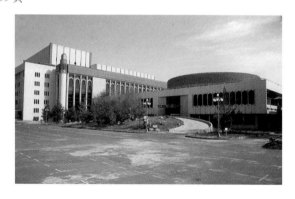

小會議廳爲 24 米見方的八角狀網架結構，屋頂圓形收頂。廳內設有 6 種語言的無綫同聲傳譯設備，並以大型活動墻板與貴賓室相間隔。

60 新疆人民會堂大廳　*60頁*

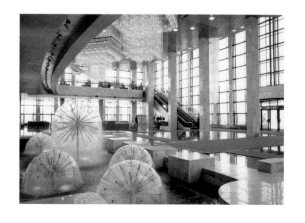

主體前廳深 30 米，寬 69 米，設有兩臺自動扶梯及直跑大樓梯，迎面一幅題爲"天山之春"的大型大理石壁畫，下方襯托以蒲公英彩燈噴水池。弔燈高達 10 米，爲鋁合金微孔吸音板條，中間鑲嵌着三盞 45° 斜置的巨型燈飾，形成一個高品位的共享空間。

61 新疆人民會堂觀衆廳　*61頁*

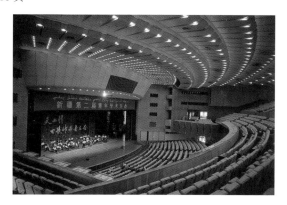

觀衆大廳跨度54米，深42米，弔頂爲25毫米厚鋼絲網預製板塊，無數反射狀板縫中設計了516盞筒燈，形成孔雀開屏式圖案。廳內設有8種語言的同聲傳譯系統和立體聲擴音設備。

北京中國兒童劇場
位於北京東城區東華門大街，1986年建成。建築面積7031平方米，800座位。清華大學建築設計研究院、清華大學建築學院設計。圖片提供：李道增。

62 中國兒童劇場外景　*62頁*

認真復原了第一代建築師沈理源1920年作品的外貌，結合要求合理擴建。建築造型帶有巴洛克風格，富於裝飾和童趣。

深圳大學演會中心
位於深圳大學校園內，1987～1988年設計建成。建築面積4500平方米，1650～2000個座位，56米×64米網架結構，供集會、演出、電影、展覽及遊樂等多種用途。深圳大學建築設計院設計。攝影：柴晟。

63 深圳大學演會中心外景　*63頁*

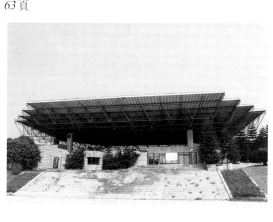

建築平面考慮地方氣候特點，順應自然地勢，滿足演出、影視功能需要，形成自由靈活半開敞的佈局。

64 深圳大學演會中心內景　*64頁*

結合綠化和建築小品，形成良好的室內環境，並把室內外環境統一起來。

呼和浩特內蒙古博物館

1957年建成。建築面積4722平方米，磚混結構。在建築的造型設計中，把馬的形象引入了建築立面，使人對建築發生特定的聯想。內蒙古建築工程局直屬設計公司設計。

65 內蒙古博物館外景 *65頁*

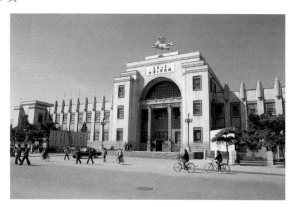

整體造型以實體為主，中部入口的巨大拱門與實體形成強烈的對比，頂部的奔馬加強了入口的重點，同時點出了民族的豪放和勇往直前的性格。

中國革命博物館和歷史博物館

位於天安門廣場東側，與人大會堂相對，1958～1959年設計建成。其展出面積2.3萬平方米，可容1萬人同時參觀。北京市建築設計研究院設計。

66 中國革命博物館和歷史博物館外景 *66頁*

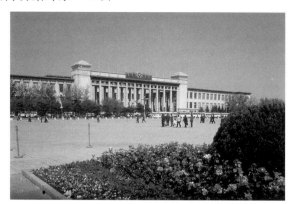

為適應展覽路綫的需要，採用了院落式佈局，革命和歷史兩館分別在兩個院落，中間的院子有空廊通向廣場，同時與南北兩個院子相連貫。博物館的西面是11開間的柱廊，是兩個博物館共用的大門，其造型取意中國古代的石頭牌坊，既宏偉壯觀，又挺拔通透。廊柱為海棠角的方柱，不僅富有民族形式，而且與人大會堂的圓柱實廊形成對比，一虛一實、一方一圓交相輝映。

北京中國美術館

位於五四大街東端北側，1960～1962設計建成。佔地面積3公頃，建築面積1.6萬平方米，其中展出面積7000平方米。建設部建築設計院設計。

67 中國美術館外景 *67頁*

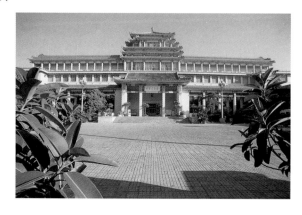

中部凸出的4層部分（美術家之家），採用中國古典式閣樓屋頂，其它部分均為平頂，以利於展覽館的頂部採光。在正門門廊及個別幾處休息用的廊榭，亦採用中國式屋頂加以點綴，從整體上烘托出民族建築的風貌和文化氣息。

桂林博物館

位於西山隱山風景區內，1986~1988設計建成。建築面積8500平方米。建築以兩層爲主，局部3層，前低後高順應山勢。在建築佈局中，通過兩個內庭來劃分和組織不同的功能分區。華南理工大學建築設計研究院設計。

68 桂林博物館外景　68頁

爲了減小建築的體量，結合分類展出的功能，採取了把體量化整爲零的手法，用單元式組合，在單元的結合部插入了虛的連接體，自內部可以觀賞外部，在外部可以進一步化解體量，使內外景色相互滲透。整個建築醒目簡樸、色彩清雅，與美麗的環境化爲一體。

陝西臨潼秦俑博物館

位於陝西省臨潼縣郊，1979~1997陸續設計建成。秦始皇陵及其随葬坑兵馬俑遺址是聯合國教科文組織確認的世界人類文化遺址保護單位。用地面積17.8萬平方米，總建築面積4.9萬平方米，是原地展示秦俑坑旱的大型遺址博物館。陝西省建築設計院設計。圖片提供：顧寶和。

69 秦俑博物館一號展廳內景　69頁

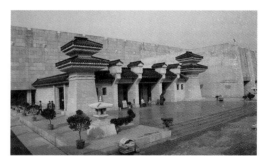

大跨度的拱形結構，覆蓋着秦俑坑旱，頂部和側面分別開天窗和側窗，既保持天然採光，也活躍了龐大的空間。

70 秦俑博物館二號展廳外景　70頁

單體建築設計着眼旱體格調的統一。二、三號坑設計在形象上選取表象秦漢時代文化內涵的特殊性刻劃，各俑坑展廳均採用低重心，具有下沉動勢的屋蓋結構，形成"覆斗式"錐臺。入口採用漢闕變形的實體實闕，簷部爲黑色琉璃瓦覆蓋的漢式屋簷。

71 秦俑博物館三號展廳外景　71頁

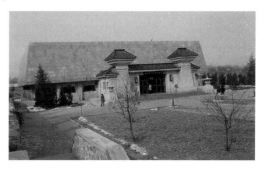

"覆斗式"錐臺毫無裝飾，形成雄渾的體量，使人聯想到古時的土臺。體量襯托出闕門，形成建築的重點，建築整體古樸、渾厚。

蘇州刺繡研究所接待館

位於蘇州著名古典園林環秀山莊旁邊，1982 年建成。
建築面積 1166 平方米。蘇州市建築設計院設計。圖片提
供：時匡。

72 蘇州刺繡研究所接待館外景　72頁

新建築甘當配角，運用傳統的外形現代的空間，達到
中而新的目標。

73 蘇州刺繡研究所接待館庭院　73頁

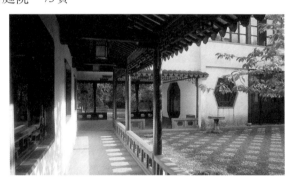

採用新老建築旱互為因借的手法，既保護了歷史文物
建築，又擴大了咫尺私家園林的景區範圍。

自貢恐龍博物館

位於我國恐龍化石埋藏豐富的自貢市大山鋪發掘現場，
1983～1986 設計建成。第一期佔地面積 38 畝，建築面積
5882 平方米。設計及圖片提供：中國建築西南設計院。

74 自貢恐龍博物館外景　74頁

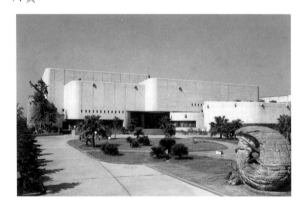

建築以化石的堆壘為構思基礎，以簡練完整的巨石形
體，順應地形，結合化石發掘現場，保留地址剖面，有機
組合為一體，既與環境協調，又能引起人們對遠古時代恐
龍埋置環境的聯想。

75 自貢恐龍博物館展廳　75頁

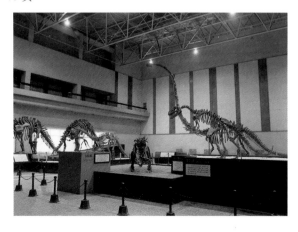

高大的展廳為高大的恐龍骨架提供了充分的展示空間。
高低不同的展臺，使得空間活躍起來。

瀋陽新樂遺址展廳

位於瀋陽市新樂小區，1984年設計建成。建築面積860平方米。以梯形錐臺和三角形錐體兩組集合形體組成一組建築羣，展現遠古“新樂人”遺址與“馬架”穴居文化。設計及圖片提供：中國建築東北設計院。

76 瀋陽新樂遺址展廳外景　　76頁

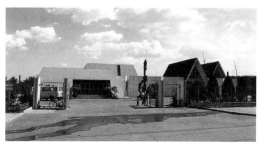

外部幾何體量的處理，不僅着重大型體塊的排列對比，同時輔以虛實對比，用大片玻璃窗面陪襯大塊實體。造型淳樸厚實，頗具古生代的底蘊。空廊外側鑲嵌七塊實體面，記述着從“新樂人”時代跨越至今演繹七千年的里程碑。展廳前面廣場的“權杖”雕塑，啓迪今人對古代母系社會原始人類創業的景仰。

77 瀋陽新樂遺址展廳內景　　77頁

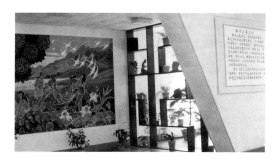

展廳運用了幾何形體的分解與變形，通過實廊與空廊的串連組成一組體形變異的外部體量和內部空間，具有粗獷、神秘、古野的氣氛。參觀者身臨其境，如同在遠古時代人類發展的曲折道路上漫步遐思。平面佈置緊湊，分區明確，路綫通暢。展廳的空間序列交錯，曲直相間，跌宕有致，室內外相互輝映，視覺效果頗佳。

西安陝西歷史博物館

1984～1991設計建成。建築面積4.58萬平方米，文物收藏設計容量30萬件。中國建築西北設計院設計。圖片提供：張錦秋。

78 陝西歷史博物館全景　　78頁

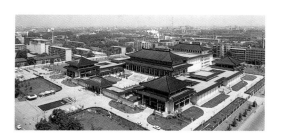

尊重環境和歷史文脈，以簡約的平面構圖概括表現傳統宮殿建築羣體的“宇宙模型”。以“軸綫對稱，主從有序，中央殿堂，四隅崇樓”的章法，取得了恢宏的氣勢。由於注重了諸多傳統因素與現代的結合，體現了古今融合的整體美。

79 陝西歷史博物館細部　　79頁

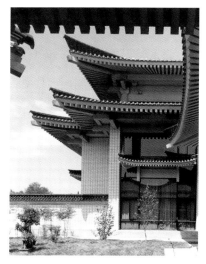

在現代結構的條件下，建築細部做了適當的簡化，有現代建築的氣息，也不失傳統精神。

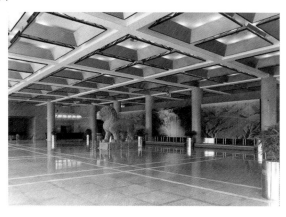

大廳設計嚴整，天花用井字櫺化成方形，每個方塊分4個覆斗，形成簡潔而富於民族風格的藻井天花。大廳沒有細碎的裝飾，表現出恢宏的氣勢。

廣州西漢南越王墓博物館

位於解放北路象崗山上，1986～1989設計建成。為保護被發掘出的南越王第二代王趙眜墓而興建，該館設計分兩期進行，第一期為古墓區，建築面積5272平方米，包括總體入口闕門，三層的古墓館；第二期為古墓以北的珍品館。設計遵循現代建築的原則，融合了古典主義、民族傳統和地方特點。是一座既與歷史文化內涵溝通，又體現現代建築特徵的古墓博物館。設計及圖片提供：華南理工大學建築設計研究院。

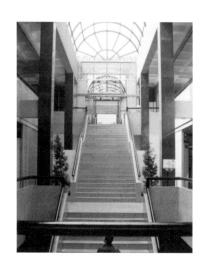

迎面有一條44級、上有玻璃光棚的筆直蹬道，正直對着陵墓，寓意古代帝王陵墓前面的神道。通過它，把三層的接待、講解和展廳空間連通起來，成為一個流通的展廳空間，滿足了現代展示功能的需要。

古墓館設計遵循"遺址與新構築物之間，外觀上有明顯的區分"的原則，其圍護結構採用覆斗形玻璃光棚罩，作為西漢帝王陵墓封土形式的象徵。古墓外設一迴廊，周圍以綠蔭襯托。

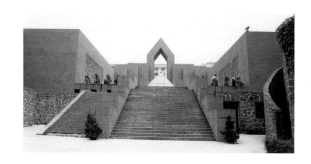

珍品館則建在墓室南北軸綫的北端，二層造型為闕門和矯健的闕坊，作為全館的高潮。珍品館的室內空間組織使觀眾有進入地下層參觀的感覺，從而聯想成墓室空間的延續。

大理州民族博物館

1987 年建成。建築面積 8400 平方米。建築的佈局結
合了館址的環境條件、靈活多變、分合有致、流綫清楚、管
理方便。雲南省建築設計院設計。攝影：于冰。

84 大理州民族博物館外景　*84 頁*

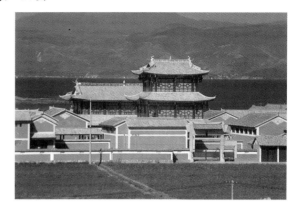

借鑒白族民居"三坊一照壁""四合五天井"的傳統建
築形式。按照使用功能，劃分爲接待、展覽、辦公以及庫
房等若干個區域。每個區域又圍繞天井構成一個或幾個庭
院。庭院直接用柱廊相連，可以通往建築羣的中心建築—
—古典樓閣建築珍寶館。

85 大理州民族博物館展廳内景之一　*85 頁*

建築採用了白族建築的傳統裝飾，具有濃鬱的地方特
色。室内裝修採用地方民族工藝材料，如蠟染、草編、木
雕等。

86 大理州民族博物館展廳内景之二　*86 頁*

利用展箱形成展廳的隔墻，既分隔了空間，又保持展
廳之間的通透關系。

中國科學院古脊椎動物與古人類研究所標本館

位於西直門外大街與三里河路相交的“丁”字路口東南角，1988年建成。建設部北京建築設計事務所。圖片提供：王天錫。

87 中國科學院古脊椎動物與古人類研究所標本館鳥瞰　*87*頁

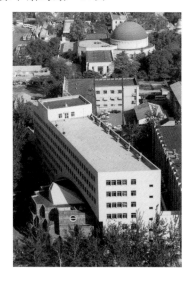

主體研究辦公樓的佈局向西北扭轉一個適當的角度，使得更能充分利用地段，解決了許多功能問題，並密切了建築物與城市道路網、城市環境的關係。

88 中國科學院古脊椎動物與古人類研究所標本館外景之一　*88*頁

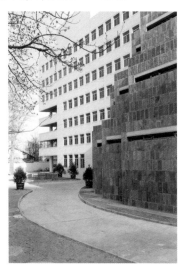

建築設計力求使其與科研建築的内涵相適應，在辦公樓北面外墻下部有一段近50米長的弧形玻璃幕墻，與陳列館相結合，大大加强了主體研究辦公樓跨越整個陳列部分的感覺，寓意以現代化的科技手段對自然和歷史進行研究探索。陳列館外墻飾以青石板飾面，其色澤層次與地質構造的層次相呼應，使建築物自然化。庭院綠化耗資甚微，却使建築處於園囿之中。

89 中國科學院古脊椎動物與古人類研究所標本館外景之二　*89*頁

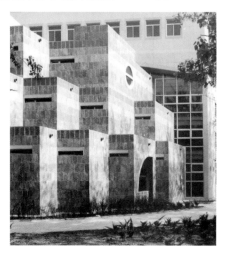

標本館的體塊層層重叠，寓意地質構造的錯落層次。不開大窗，與内部的使用要求相一致。

北京炎黃藝術館

位於亞運村東北角，1988～1991年設計建成。建築面積1.324萬平方米，有大小展廳9個。北京市建築設計研究院設計。

90 炎黃藝術館外景　　90頁

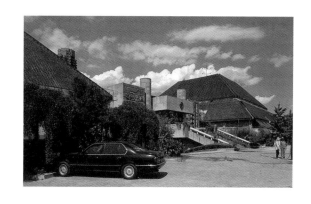

建築的外形為斗形，賦予民族建築的神韻，但不做古，也不復古。外部的斜面用青紫色琉璃瓦，底層採用"剁斧"和火燒等不同加工方法處理花崗岩，獲得不同的效果。

91 炎黃藝術館入口　　91頁

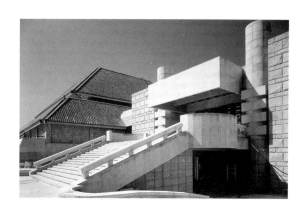

入口為青銅色大門，粗壯的石柱，古樸的欄杆和厚重的簷口，造就了穩定、凝重的建築個性，體現了高層次文化品位的紀念性。

92 炎黃藝術館內景天花　　92頁

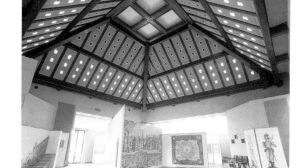

天花為覆斗式，配以質樸的木作，給建築以古拙的氣質。

杭州中國絲綢博物館

位於著名的杭州西湖風景區南側，傍依玉皇山與南屏山麓，1988～1991年設計建成，建築面積1.1萬平方米。浙江省建築設計院設計。圖片提供：方志達。

93 中國絲綢博物館外觀　　93頁

自入口廣場開始，經過序廳串聯各廳室，使博覽與旅遊密切結合，形成打破常規的自由式參觀流綫。各單體以圓形、扇形和弧形為母題，形象自由流暢，象徵絲綢柔軟光滑飄逸的特性。建築的體、面和色彩處理力求簡潔，並動用大片虛實對比，以取得現代風貌，又以斜向小簷和外露圓柱略示地方建築文脈，創造了既具有傳統神韻，又極富時代氣息的建築藝術形象。

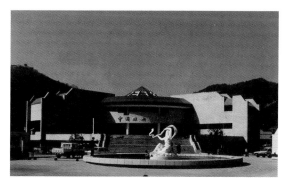

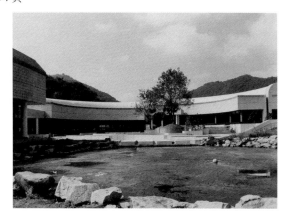

採用適當分散與相對集中相結合的佈局，利用自然地形，形成由八座不同大小的單體所構成的建築羣體和相應的院落，以各異的形態創造出不同的環境。

自貢中國彩燈博物館

位於自貢市彩燈公園西南隅斜坡地段，1988～1993年設計建成。建築面積6375平方米。建築完全順應地形，保留全部樹木，並在建成後加以調整。建築內部又適當採取室外環境的處理手法，使之達到園中建館，館中有園，園館融合的效果。東南大學建築系設計。圖片提供：吳明偉。

主體建築外設廊、亭閣等小建築，與外部環境互相呼應。考慮到燈會活動的民間性和羣眾性，燈館的造型應最大限度地符合廣大市民的審美要求。採用含義清楚的燈羣主題，立面燈形角窗的使用，既反映燈館特色，也符合經濟合理的原則。燈館形象繁簡適宜，具象中見抽象，滲透着現代建築意識，使民俗文化和時代精神有機結合。建築大量選用地方材料。

鄭州劉延濤藝術館

位於城東路、順河路交叉口，1996年設計建成。建築面積4700平方米。藝術館由展廳、展銷、畫室、辦公等部分組成。主體2層，局部3層。鄭州工業大學建築研所設計。圖片提供：顧馥寶。

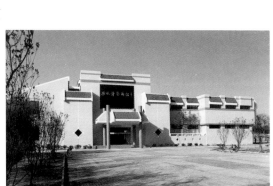

平面四合院迴廊佈局，具有庭院風格。建築造型簡樸、淡雅，吸取了民居建築的設計手法。

山東省博物館

位於風景區千佛山北麓，1991～1992年設計建成。建築面積2.1萬平方米，其中陳列面積1.2萬平方米。設計及圖片提供：山東省建築設計研究院。

總體規劃和建築佈局中，受孔子文化"禮"的啓發，突出中軸綫，以傳統的庭院空間設計手法，按照現代博物館陳列的要求，合理而有序地將各種不同性質的功能空間組織在中軸和分軸上。同時將牌坊式的形象融入建築立面，豐富了造型，並成爲博物館的標誌。

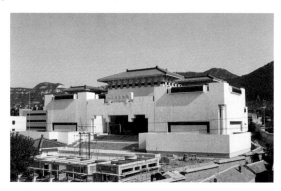

98 山東省博物館展廳　*98*頁

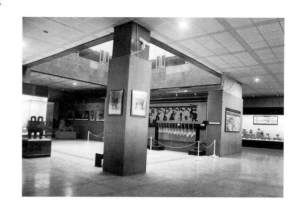

建築設計提供了豐富的室內空間，使得佈展有可能採用多種手法，充分利用上部採光和結構構件。

河姆渡遺址博物館

1994年建成。河姆渡爲7000年前中華文明的發祥地之一。博物館建築面積3010平方米，總體包括考古發掘現場、古意境再現以及遺址博物館三部分。羣體佈局採用聚零爲整、分散低層、錯落有致的手法，充分體現原始文化的無序和非理性成分，使建築與環境密切融合，力圖在視覺上再現已消失的原始聚落景象。浙江省建築設計院設計。圖片提供：唐班如。

99 河姆渡遺址博物館正面外景　*99*頁

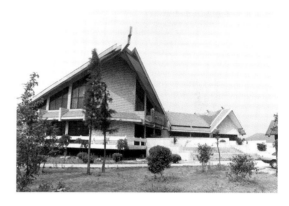

建築造型構思以出土欄杆式建築形式和卯榫結構構架爲母題，在適當的部位重復出現，以加強文脈的延續。

100 河姆渡遺址博物館外景　*100*頁

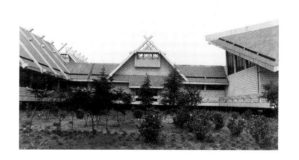

平面佈置採取模數化生長體系模式，具有明顯的幾何序列，合理的流程。三個展廳環繞一個中心庭院，創造了雅致的建築環境。

上海博物館

位於市中心人民廣場，1995年建成。建築面積3.8萬平方米，地上5層。內部有6個功能分區：陳列館(青銅器、陶瓷、書法、繪畫、篆刻、錢幣、玉器、家具等)、文物保管庫藏、學術區、研究區、行政管理區、對外服務區。上海建築設計研究院設計。

101 上海博物館外景　*101*頁

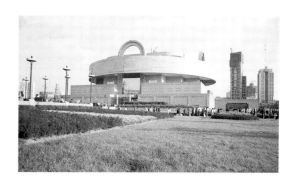

建築爲全方位造型，包括第五立面屋頂的景觀，以形成個性。建築立意"天圓地方"，並吸取中國傳統建築之"上浮下堅"的造型特點。東西南北四個拱門各具象徵意義，試圖創造永不磨滅的中國文化及其傳承。

102 上海博物館夜景　*102頁*

夜景燦爛輝煌,成了上海市中心人民廣場上的夜明珠。

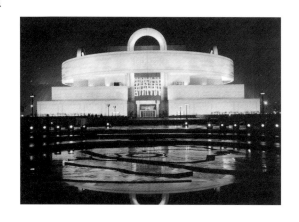

103 上海博物館內景　*103頁*

中庭內的剪式樓梯,重疊、交錯,形成廳內的重點部位。

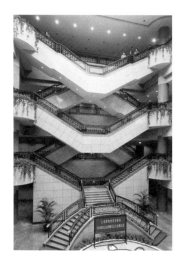

廣州文化公園水產館

位於廣州文化公園內,1951年設計建成。水產館是其中12棟展覽建築之一。展覽會完畢,於1952年將會址改爲文化公園至今。廣州市建設局設計。

104 廣州文化公園水產館外景　*104頁*

建築的外形十分輕巧,建築周圍有水圍合,入口經一小橋進入展廳,展廳的展綫按展出水產的要求設置,在技術條件比較簡單的情況下,達到了使用要求。

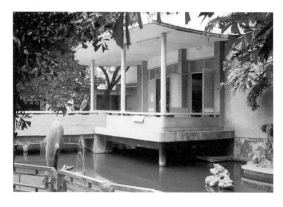

105 廣州文化公園水產館船形建築　*105頁*

主體建築旁邊有一隻船形建築,進一步點出與水產有關的主題,這是我國現代建築中少有的現象,設計思想十分活躍。

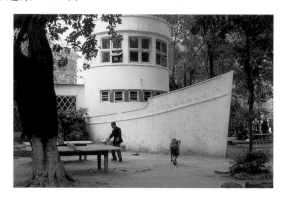

北京天文館

位於西直門外大街南側，1957年建成。建築面積3500平方米，是普及天文知識、放映人造星空的場所。北京市建築設計院設計。

106 北京天文館外景 *106頁*

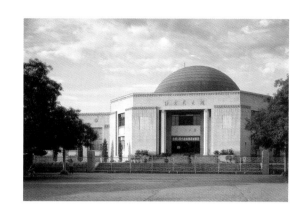

建築的造型從使用功能出發，天象廳最高，爲半圓形，分內外兩層，外頂爲直徑25米鋼筋混凝土薄殼結構，內頂爲直徑23米的半圓球頂，內設548個座位，形成建築的主要體量和重點。立面處理基本採用西洋古典建築的手法，牆面、簷頭運用中國傳統圖案雲紋等。

全國農業展覽館

位於北京東直門外三環北路，1958～1959年設計建成。總建築面積2.82萬平方米，是50年代北京十大建築之一。建設部建築設計院設計。

107 全國農業展覽館外景 *107頁*

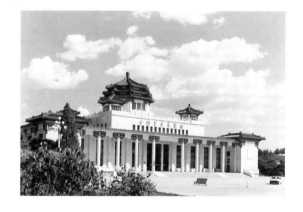

總體佈局以綜合館爲主體，形成一個較爲嚴謹的不對稱軸綫，把展覽建築的大體量和大空間，組織在中國傳統的宮殿和庭院建築的規劃格局中。在主要的部位設置重簷亭閣，飾以琉璃瓦屋頂、柱廊、欄杆，具有民族風格的新建築。

新疆國際博覽中心

位於烏魯木齊市友好北路，1964～1965年建成原館，1994～1995年新館陸續設計建成。該中心爲原自治區展覽館館址後院擴建1.3萬平方米新館。設計及圖片提供：新疆建築設計研究院。

108 新疆國際博覽中心原館鳥瞰 *108頁*

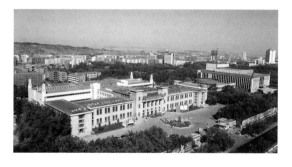

原自治區展覽館爲60年代所建，反映了當時的建築風格："山"字形平面；正面中段兩角高聳，以牆面敦實的"拱門"形成重點，配以簷部寬厚的兩翼爲主要特徵。

109 新疆國際博覽中心新館鳥瞰 *109頁*

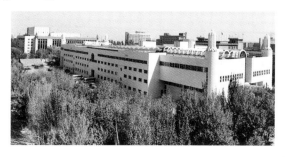

新館以高側窗採光、牆、窗相對集中。建築的四角有圓柱形的屋頂升起，頂部高聳空靈的拱架，猶如信息時代的"觸角"升向太空，既與相鄰的會堂和諧對話，而且賦予"中心"以時代特色和地方特徵。

110 新疆國際博覽中心展覽大廳內景 *110頁*

　　新館爲適應新的需要，設計了開間爲10米，跨度爲10米、15米、10米的二層展廳，中部爲35米×50米的無柱空間，充分滿足使用要求。展廳兩側寬敞的樓梯間，屋頂爲網架錐形天窗，成爲全館最明亮的共享空間。

廣州出口商品交易會新館

　　位於人民北路，1974年建成。交易會佔地10萬平方米，建築面積11萬平方米。其展館由新建東、西、南、北樓、服務樓和改建原工業展覽館組成。主入口設在南樓，其他各樓均設有獨立的出入口，各樓既獨立成館，也可互相連通，便於聯繫。廣州市建築設計院設計。

111 廣州出口商品交易會新館南立面 *111頁*

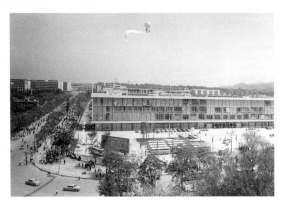

　　立面處理力求樸實大方，南樓南立面採用了大片的玻璃，配以部分鋁板垂直綫條。這在當時的情況下，其探新的精神難能可貴，體現了廣州建築比較開放的設計思想，在全國是少見的。裝修及用料均用國産材料。

112 廣州出口商品交易會新館西立面 *112頁*

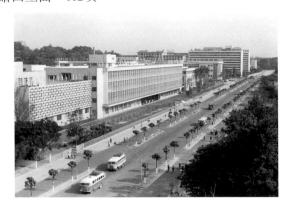

　　西立面採用大片的遮陽板，以及鋼筋混凝土花格，體現了濕熱帶地區建築的風貌。

北京中國國際展覽中心

　　位於三環東路靜安莊，1985年建成。佔地15公頃，規劃總建築面積7.5萬平方米，包括1號～7號展覽廳、電影廳、辦公宿舍及其它附屬建築。北京市建築設計研究院設計。

113 中國國際展覽中心外景 *113頁*

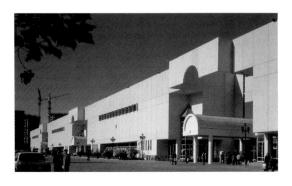

　　各展覽廳之間有3個連接體，成爲展館的主要入口。連接體由中央大廳、大樓梯和迴廊組成，可貫通4個展廳。展覽館利用集合體形的起伏、虛實和曲直的對比，帶拱頂的門廊、角窗帶圓弧的門楣，使整組建築具有强烈的時代風貌。

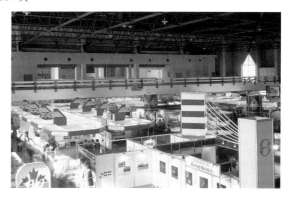

　　每個展館大廳由63米×63米(網架跨度58.5米×58.5米)的正方大空間展廳組成，以適應展覽建築空間靈活多變的功能要求。沿展廳周邊的網架支柱，在4.5米的標高處挑出展廊平臺，不僅擴大了展出面積，也豐富了室內空間。

北京建材館
　　位於和平里，1985～1993年設計建成。建築面積約2萬平方米，是我國大型專業展館之一。北京市建築設計研究院設計。

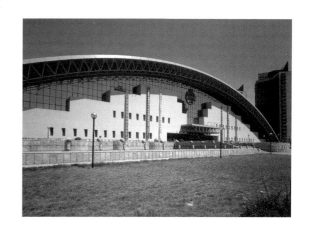

　　展館利用地段狹長的條件，將橫長的落地拱和竪高的主樓一字排開，構成一個雄偉的整體。弧形落地拱155米，頂高24米。展館的構思充分顯示出展覽的個性，下沉式廣場的設置，四角錐網殼、彩色複合鋼板屋面的採用，立面虛與實的對比，中央大廳及談判廳的室內設計，都給人以強烈的感染力。

　　室內設計充分利用現代材料，細節處理簡單明朗。

天津國際展覽中心
　　位於友誼路，1985～1989年設計建成。佔地面積約2.6萬平方米，建築面積約3萬平方米，其中展館和附屬設施7000平方米，另有300房間的酒店、公寓及附屬設施。圖片提供：嚴迅奇。

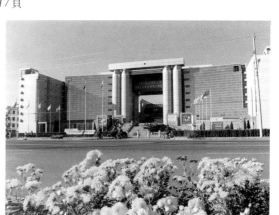

　　考慮到友誼路的市容和北鄰天津大禮堂的環境，展覽中心將服務大樓放在前面，以其比較高大的體量去回應禮堂的高度、比例和層次。建築的外形對稱，強調中軸綫，平面佈局上也喻意了以對稱的軸綫展開序列和層次的中國傳統。形象處理則富有時代感，如弧形的玻璃幕墻、斜面的玻璃天窗、圓筒形電梯井以及大跨度的“箱樑”等，形成中西合璧的建築風格。天津是沿海開放的14個城市之一，而展覽館則是開放引進外國技術的重要媒介，因此展覽館6層高的大門洞，既隱含中國傳統建築“門”“闕”的含意，又具有很恰當的“歡迎”“引進”的象徵意義。

寬敞的大廳，是外部"門""闕"意念的延伸，交通可上可下，充實了"開放"的念意。

北京中國工藝美術館

位於西長安街北側，1989年建成。總建築面積4.3萬平方米，是以工藝美術陳列、展覽、珍藏、銷售以及文化娛樂、辦公餐飲爲一體的多功能藝術中心。廣東省建築設計研究院設計。圖片提供：胡鎮中。

整個建築呈八角形，根據所處位置和建築藝術表現力的需要，加大了建築體量和高度，形成高低錯落互相呼應的佈局。簡化了的中國傳統屋頂形成重重叠叠的輪廓綫，是新時期探索民族形式的實例之一。

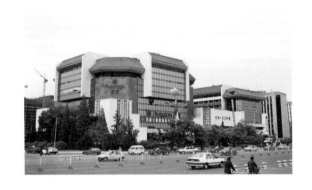

在井字樑的下面，弔有輕巧的金色金屬網架裝飾，使得天花板輕快雅致。

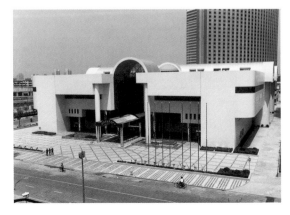

上海虹橋國際展覽中心

於虹橋經濟開發區22號地塊的中心位置，1991~1992年設計建成。建築面積1.82萬平方米。總體佈局着意於在密集的高層建築羣中創造出一個比較豐富多彩、相對開放的空間環境。設計及圖片提供：華東建築設計研究院。

建築形式力求做到與功能、結構和環境有機結合，簡潔的體形和結實的體量與周圍的高層建築形成對比。通過雕鑿處理和大塊面的虛實對比以及色彩的處理，體現出現代展覽建築的個性。

長春第一汽車製造廠

1957年建成，是蘇聯援建的機械工業項目中最大的工廠，廠區佔地面積150公頃，建築面積37萬平方米。全廠總圖佈置緊湊、功能分區明確。

122 長春第一汽車製造廠廠前 *122頁*

中央主幹道以廠區供熱鍋爐房的四根大烟囪作爲對景，幹道兩邊的車間用架空連廊相連，將貫穿全廠南北的幹道分成兩個相互聯繫的不同空間。全廠一律用清水紅磚牆，點綴了一些乳白色的簡練綫腳細部。在廠區入口兩旁的大車間生活間辦公室頂上增添了一對中西合璧的角亭（瞭望塔），形成了一個簡樸大方、很有個性、和諧開朗的工業廠區新貌。

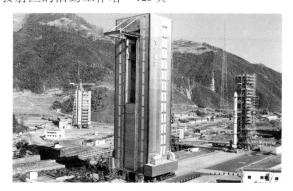

西昌衛星發射中心

位於距市區65公里的深山幽谷之中，1971年建成。總建築面積50萬平方米，是我國三大航天發射場之一。國防科工委工程設計總院設計。

123 西昌衛星發射中心轟立在發射區的活動工作塔 *123頁*

發射區第二工位96.6米高的活動工作塔，是座能行走的鋼結構高層工業建築，採用防銹鋁壓型板外牆、複合岩棉板內牆及氯丁乳膠岩棉樓面等新材料、新技術，較好地滿足了體輕、潔淨、隔聲等諸多特殊功能要求。塔體造型雄偉、挺拔，顯示出航天建築的特有氣質。

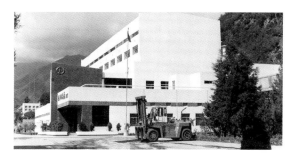

124 西昌衛星發射中心衛星裝配測試廠房入口 *124頁*

技術區的火箭裝配測試廠房和衛星裝置測試廠房，均爲國內一流的高大潔淨廠房。建築以乳白色爲主，在青山、綠樹的映襯之下，分外明快大方。

125 西昌衛星發射中心衛星裝配測試廠房內景 *125頁*

由於功能的要求，廠房內部空間有超常的尺度，十分宏偉、壯觀。

平頂山錦綸簾子布廠

1981～1987年設計建成。總體佈局按三個區帶劃分空間：即行政生活區帶、主體生產區帶和附屬生產區帶。設計及圖片提供：中國紡織工業設計院。

126 平頂山錦綸簾子布廠廠區入口　*126頁*

廠區入口有寬敞的廣場和綠化，建築形體簡潔，綫條粗獷，具有工業建築的性格。

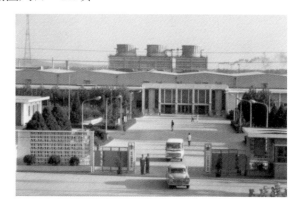

127 平頂山錦綸簾子布廠生產車間及廠區外景　*127頁*

主要的生產建築由成片的單層廠房、高層廠房和部分生產裝置組成，卓體空間層次豐富，整體性強。

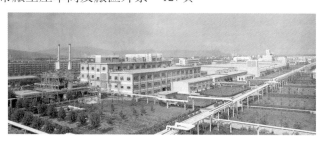

唐山機車車輛工廠

1985建成。建築佈局合理，工藝先進，是一座現代化修、造並舉的大型鐵路工業企業。攝影：吳宏道、王衛平。

128 唐山機車車輛工廠鳥瞰　*128頁*

總圖規劃既符合工藝流程，又創造了良好的工作環境，有適宜的廠前區，又有濃密的林蔭大道，鐵路與人流、貨流互不交叉。

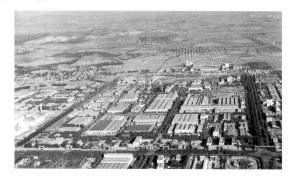

129 唐山機車車輛工廠廠房內景　*129頁*

廠房內部極爲寬敞明亮，以滿足客車內部作業的要求。

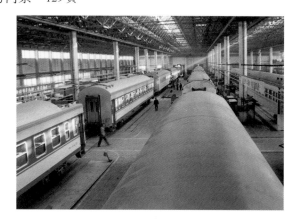

成都飛機公司 611 所科研小區

1986～1992 設計建成。中國航空工業規劃設計研究院
設計。圖片提供: 中國建築西南設計院。

130 611 所科研小區科研樓外景　*130* 頁

在首先保證科研要求的前提下，設計了大片綠化，注
意與環境的結合。突破一般工業建築的手法，有些廠房採
用了圓形和八角形等傳統的建築平面，外牆裝飾簡樸、典
雅。室外有整體的環境設計，使整個小區和諧統一。

上海永新彩色顯像管廠

1987～1990 年設計建成。建築面積 8.4 萬平方米。規
劃緊湊，但室外空間環境豐富而優美。中國電子工程設計
院設計。圖片提供: 黃星元。

131 永新彩色顯像管廠前綠地、辦公樓及總裝廠房　*131* 頁

總裝廠房的巨大體量與小體量的辦公樓有機組合，層
層疊合協調一致。

132 永新彩色顯像管廠雙柱水塔　*132* 頁

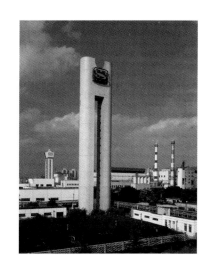

將 50 米高的構築物水塔作藝術加工，成爲挺拔而富於
現代感的雙柱式水塔，豐富了建築羣的輪廓綫，兼有廣告
功能，成爲工廠的標誌。

成都全興酒廠

1991 年建成。工程包括年産白酒 6000 噸的生產、管理
等一系列建設項目。設計及圖片提供: 中國建築西南設計
院。

133 全興酒廠廠房鳥瞰　*133* 頁

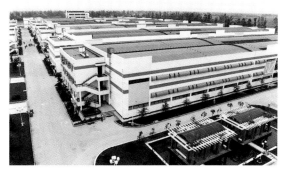

在總體佈局完整，生產管理合理的前提下，重視環境
的規劃設計。强化廠前區建築的對稱格局，以中軸貫穿全
廠組織建築、綠化、水景和小品。中區沿街建築和後區的
輔助性建築既相互獨立又彼此關聯，形成有機和諧的環境，
將國外花園式工廠的概念引入設計之中。

134 全興酒廠主樓 *134頁*

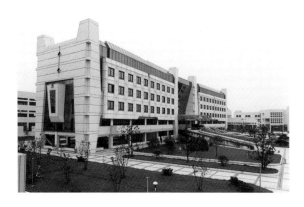

　　建築造型考慮從三星堆考古中追尋出蜀人和酒的關係，確立了"是樽非樽"的建築單體和羣體立意，使建築呈現出"樽"的隱喻。

135 全興酒廠庭院綠化 *135頁*

　　建築、小品和綠化密切結合，形成花園式的工廠。

上海閔行開發區通用廠房

　　1992建成。該廠房建築面積2.12萬平方米。設計及圖片提供：上海建築設計研究院。

136 閔行開發區通用廠房 *136頁*

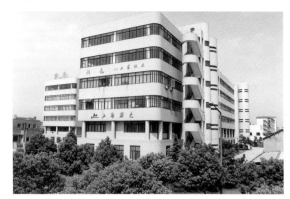

　　爲了適應技術經濟開發區建廠的需要，各地經常採用通用廠房。這種廠房規模適中，有較大的適應性，可以容許不同的工藝佈置，也可以經常根據産品調整工藝，一般適用於中小型的輕工業廠房。

大連中國華錄電子有限公司

　　位於大連市郊七賢嶺地區，1992～1993設計建成，年産錄像機機芯400萬套與錄像機配套，是國家重點大形項目之一。建築的單體設計延伸了總圖的構思，並引入了CI企業形象設計概念，使形象具有個性，如流暢的超尺度建築、模擬錄像機磁鼓的水塔等，力圖表現企業的文化性。中國電子工程設計院設計。圖片提供：黄星元。

137 中國華錄電子有限公司外景 *137頁*

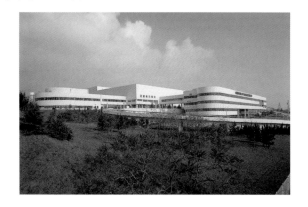

　　廠房座落在長滿草坪的丘陵上，總圖採用階梯式佈置，各臺地建築物之間用連廊和引橋聯繫成一個有機整體，使運輸和人流交通十分通暢，滿足了電子工業生産工藝聯繫緊密和高潔淨度的特點。

138 中國華錄電子有限公司辦公樓主廠房和圓形餐廳　*138*頁

利用地形將主廠房、辦公室、食堂及附屬建築有機組合在南北高差40米的丘陵地帶，創造了一個富有層次的建築空間環境。

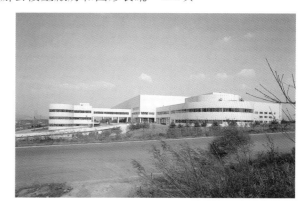

139 中國華錄電子有限公司廠前區　*139*頁

利用廠前區多變的建築要素，創造豐富的建築空間。

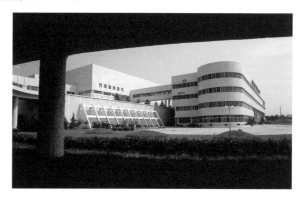

140 中國華錄電子有限公司第二臺地廠前區　*140*頁

對地形的合理利用，不僅是節約用地的經濟措施，也是創造豐富的建築空間和建築形象的藝術手法。

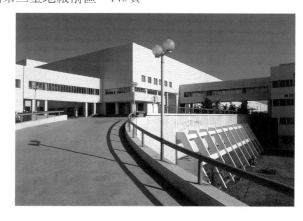

北京金屬結構廠
位於通縣梨園，1996年建成。建築面積7.7萬平方米。機械部設計研究院設計。圖片提供：費麟。

141 北京金屬結構廠廠區　*141*頁

建築的佈局嚴格按工藝要求，在嚴整中有變化。生活間和車間之間留有足夠的綠化空間，有利於通風採光和環境美化。體量高大的廠房，工藝要求光綫充足、通風良好，外墻設計帶形窗，上下窗間留出較大的實體，有利於室內管綫的整齊佈置。在探索工業建築藝術方面作了有益的探索。

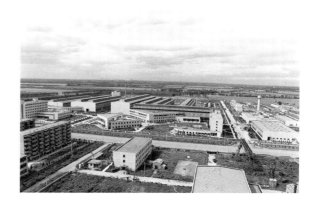

北京四機位機庫

位於北京首都機場附近，1996建成。總建築面積5萬餘平方米，净跨150米+150米，進深95.4米，可同時並排容納4架波音747-SP及4架窄體飛機。設計及圖片提供：中國航空工業規劃設計院。

142　北京四機位機庫外景　*142頁*

建築師採用積木式的設計方法，選用現代化的建築材料——夾膠安全玻璃、彩色壓型鋼板以及金屬門窗，將這座體量龐大的建築處理得十分輕盈。銀灰色的墙面與它的服務對象——飛機的顏色一致，從而給人以高科技工業化的强烈感受。

143　北京四機位機庫内景　*143頁*

大跨度的機庫内部，有適宜的空間和照明，以滿足停機的需要。

北京航空港配餐中心（BAIK）

於首都國際機場候機樓南側。機械部設計研究院設計。

144　北京航空港配餐中心（BAIK）外景　*144頁*

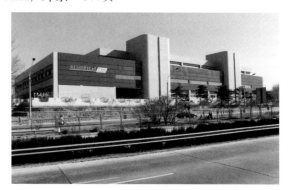

設計除了嚴格執行各項工藝要求外，並探索了航空工業建築的性格問題。建築造型簡潔明快，深藍色鋁合金墙板，都是創造航空工業建築的要素。

深圳機場貨運庫

機械部設計研究院設計。建築面積1.1萬平方米。

145　深圳機場貨運庫外景　*145頁*

建築的底部敞開，利於作業，同時使得建築比較輕快。上部的連續水平帶窗又使得建築格外舒展，是處理大型建築體量的簡練手法。

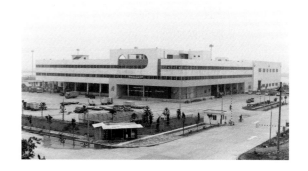

上海虹橋經濟技術開發區

1980年代中期，爲了適應對外開放的形勢，上海積極
開發閔行、虹橋兩個經濟技術開發區。

146 上海虹橋經濟技術開發區全景 *146*頁

虹橋開發區是外事外資經營旅遊金融貿易的中心，面
積65公頃，已有一批旅館、辦公樓、領事大樓、公寓、銀
行、保險公司、超級市場、購物中心等陸續落成，區內還
設有網球場、游泳池、劇場、花園等娛樂設施。遠望開發
區，高層建築林立，洋溢着一派欣欣向榮的宏偉景象。

北京經濟技術開發區

90年代初，在總結早期開發區建設經驗的基礎上，北
京計劃在亦莊分期分批地建設30平方公里的綜合開發區。
通過招商引資新建了許多無污染的工業建築，形成較好的
廠區環境，同時也帶動了商業區、住宅區、能源供應區的
建設。

147 北京經濟技術開發區入口標誌 *147*頁

三個西洋古典建築愛奧尼克柱式，呈三角佈置，柱頭
由三個半圓形拱券連接，形成一個獨特的門式標誌結構，
地面配以茂密的綠化，成爲開發區有多重含義的入口。建
築構思巧妙、意境深遠。

148 北京經濟技術開發區工業區和生活區之間的綠帶 *148*頁

開發區佈置一些技術性和藝術性都比較高的工業建築。
總體佈局功能分區明確，環境優美，是新型工業建築的示
範。

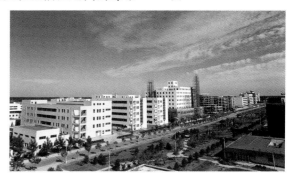

北京行政學院主樓

位於北京海淀區廠窪村，1993～1995年設計建成，北京市建築設計研究院設計。

149 北京行政學院主樓門廳　*149頁*

設計符合學校建築的性格，室內設計簡樸而有效率，不過多地追求"氣派"。大廳的室內運用灰色的調子，用不銹鋼扶手欄杆等加以點綴，氣氛典雅而樸素。

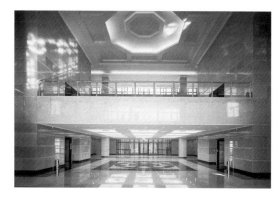

150 北京行政學院報告廳　*150頁*

天花板的處理作折綫佈置，上面均勻散佈燈具和通風孔。側牆略施裝飾，室內設計緊密結合建築的性格，不事張揚和浪費。

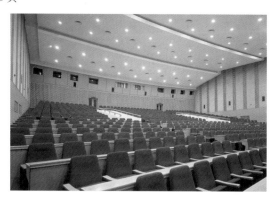

北京交通部大樓

位於建國門大街，北京站街口，北京市建築設計研究院設計。

151 交通部大樓門廳　*151頁*

門廳的設計具有很強的公共性，着眼於政府的辦公機構應使人感到親切，不應有"衙門"氣。該建築的室內設計，不追求豪華，從莊嚴中體現出親切，在大廳中設簡單的講臺，供小型集會和交際之用，體現了公共性。

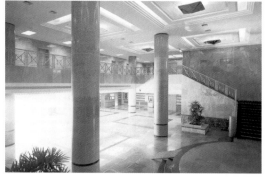

152 交通部大樓會議室　*152頁*

會議室採取比較凝重的色彩，具有莊重的氣氛。天花板的照明使得莊重的空間具有明朗格調。

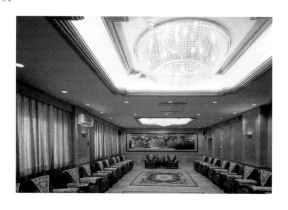

153 交通部大樓接待廳 *153*頁

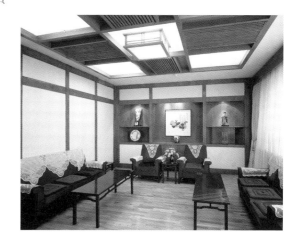

　　墙面用木框加以分隔、中間填以白色，簡樸而明快。
頂部方塊明暗相間，並在中間的方塊上設置木製燈具，氣
氛親切，具有民居風格。

北京某辦公樓
北京市建築設計研究院設計。

154 北京某辦公樓門廳 *154*頁

　　該辦公樓大廳設計有一個簡樸的灰色背景，奠定了它
的莊嚴、肅穆氣氛。直通樓上的單跑樓梯富有氣勢，正面
墙壁上飾以仿古代青銅器的裝飾，並含有與司法有關的符
號，一方面活躍了室內的氣氛，同時也點出了建築的主題。

155 北京某辦公樓會議室 *155*頁

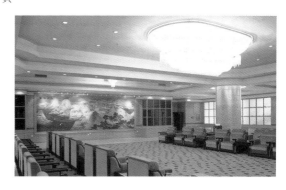

　　側墙上運用了方格窗裝飾，家具用深色的木製框架，
透出了民族風格。柱子上部設環形燈光，顯得輕巧而向上，
柱身有鏤刻紋樣，富有裝飾作用。

上海電影技術廠錄音樓
1985年建成二期工程。上海建築設計研究院設計。

156 上海電影技術廠錄音樓內景 *156*頁

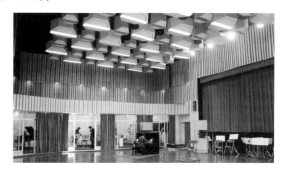

　　科技建築的室內裝飾一般緊緊依托建築的特定功能，
絕少無關的裝飾。錄音樓對於音質的要求十分嚴格，恰恰
這些要求與室內地面、墙壁、天花等要素的設計有至關重
要的關係。天花、墙面材料的使用、形狀和部位，均符合
科學要求，同時又不失色彩和造型的美觀。

清華大學建築學院

位於清華大學校園內，1992～1995年設計建成。建築面積1.53萬平方米。爲建築學院的教學、科研和辦公基地，是校園內有特色的建築之一。清華大學建築設計研究院設計。

157 清華大學建築學院大廳內景之一　*157頁*

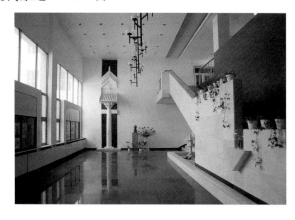

室內設計有效地延伸了建築空間的設計。入口門廳空間緊湊，南北兩側是展廳，展廳是高兩層的空間，室內室外、樓上樓下空間相互滲透。南北牆面的處理採用了電影"蒙太奇"的手法，將兩側牆面各開了一個通高的凹槽，凹槽中放置了能代表中西古典建築藝術的標誌: 白色漢白玉整根東西方古典柱式。一爲古希臘雅典衛城山門的"愛奧尼克"柱式，一爲中國宋代木結構柱式片斷。二者在黑色的壁龕襯托之下，起到了畫龍點睛的作用，點出了濃厚的學術文化氣息和高度的藝術品位。圖中所示爲宋代木結構柱式片斷。

158 清華大學建築學院大廳內景之二　*158頁*

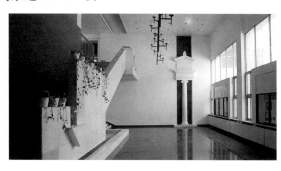

圖中所示爲雅典衛城山門的愛奧尼克柱式。

中國科學院古脊椎動物與古人類研究所標本館

1988年建成。建設部北京建築設計事務所設計。圖片提供: 王天錫。

159 中國科學院古脊椎動物與古人類研究所標本館迴廊　*159頁*

科研建築講究理性和效率。建築師緊緊抓住這一特點組織包括室內的整體設計。廳堂處理十分簡潔，交通迴廊欄杆上部向有人方向彎折，具有安全感。金屬欄杆綫條十分流暢，給人以高效率運行的提示，符合科技建築的性格。

同濟大學逸夫樓

1992～1993年設計建成。建築清新醒目格調高雅，室內外處理有突出的創造，充分顯示了設計的靈活性、多功能、高品位和激動人心的文教建築的格調。同濟大學建築設計研究院設計。圖片提供: 吳廬生。

160 同濟大學逸夫樓南北向中庭　*160頁*

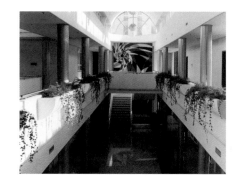

中庭兩側有迴廊，頂部有半圓拱頂，頂側有天窗，中庭光綫明朗，正面設花崗岩壁畫。在室內設計中，除了進一步延伸建築設計的空間組合意圖之外，還採用其它藝術媒體輔助手法，以深化建築創作。

161 同濟大學逸夫樓東西向中庭　*161*頁

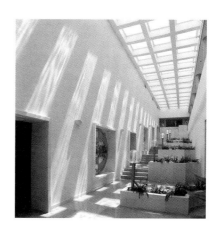

室內多變的造型，并没有採用高級材料，設計不落俗
套。

162 同濟大學逸夫樓花崗岩壁畫：陰陽協調、國泰民康　*162*頁

以黑白並置和圖、底置換的抽象藝術手法，表現主題。

163 同濟大學逸夫樓不銹鋼浮雕：理性的力量——中觀　*163*頁

以圓形爲母題，抽象地表現主題。

164 同濟大學逸夫樓不銹鋼浮雕：理性的力量——宏觀　*164*頁

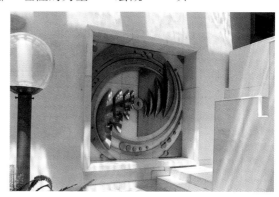

以圓弧的迴旋交錯以及弓形要素的漸變抽象地表現主
題。

大連亞特蘭歌舞大世界

1995 建成。大連輕工業學院環境藝術設計教研室設計。圖片提供：任文東。

165 大連亞特蘭歌舞大世界舞廳內景　*165頁*

舞廳的平面爲不規則形，且柱網的排列給設計帶來了相當的難度。設計以原有的實柱爲設計原點，以中心柱爲圓心，在實柱之間加飾假柱，以圓弧延展成正圓，從而在舞廳中心區域圍合出一個近130平方米的圓形舞池。圓池柱間的區域均勻排座位，且與柱廊作弧形圍合。休息區依牆而就，以牆面的壁柱間隔出單元區域，飾以帷幔，以體現窗的通透感。

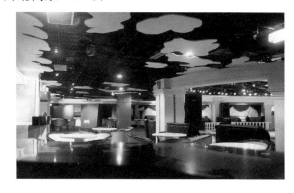

166 大連亞特蘭歌舞大世界天花板裝飾照明　*166頁*

自由的曲面，在彩色的燈光襯托下，創造出神秘的氣氛。

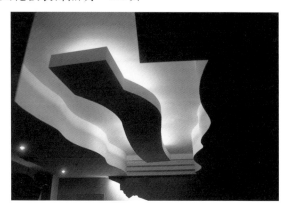

鄭州河南建業俱樂部

1992～1993 建成。裝飾使用了地方材料，用來創造出現代的空間環境。設計及圖片提供：馬建民設計工作室。

167 河南建業俱樂部小餐廳之一　*167頁*

大幅的“夜宴圖”壁畫以及有雕飾的紅木家具，在玻璃天花板的反映下，顯出古風的華美。

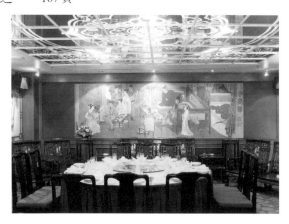

168 河南建業俱樂部小餐廳之二　*168頁*

用圓竹拼成壁板，用粗大的毛竹扎成天花，天花的中部和角部設置木製燈具，使得室內有粗獷的山野氣息。

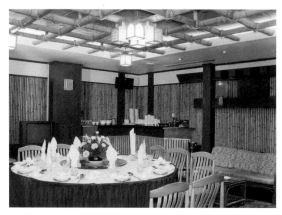

鄭州鴻賓酒店

1996年建成。設計及圖片提供：馬建民設計工作室。

169 鴻賓酒店大廳 *169頁*

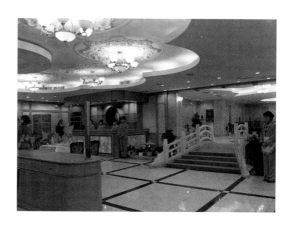

利用傳統的建築小品，如小橋、石亭和山石等，融入
室內設計之中，盡力在現代空間內體現文化氣氛；又在
"人文化"空間中體現現代精神。

淄博萬博大酒店

1995建成。山東建築工程學院建築系設計。圖片提
供：周長積。

170 萬博大酒店大廳 *170頁*

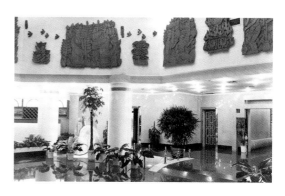

為使室內外空間相互滲透與聯繫，大堂採用中國傳統
的中軸綫佈局。圓柱的處理與室外入口相呼應。大堂飾以
大型木雕亞光漆壁畫，以歷代著名醫藥為主題，刻意表現
"生命的追求"。

人民大會堂澳門廳

171 人民大會堂澳門廳過廳 *171頁*

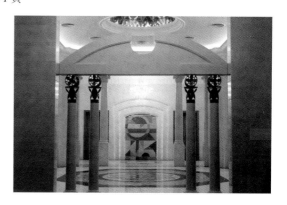

富於裝飾性的柱式，既分隔又圍合了空間，裝飾性的
照明，創造了明朗的氣氛。

172 人民大會堂澳門廳過廳細部 *172頁*

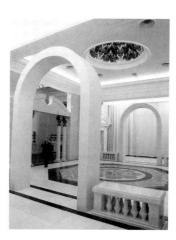

過廳的另一側以簡化了的拱券圍合，下部的圍欄，採
用了西洋古典建築的裝飾。

173 人民大會堂澳門廳大廳　*173頁*

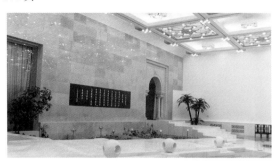

　　運用西洋古典建築的柱式和拱券等要素，營造了一個明朗而典雅的室內環境。

174 人民大會堂澳門廳大廳細部　*174頁*

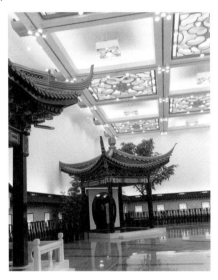

　　中國古典園林建築的亭子，點出了中西文化交匯的主題。

175 人民大會堂澳門廳柱頭　*175頁*

　　柱頭的造型富於裝飾性，深色的材質與柱身產生強烈對比。

澳門建築

澳門葡京酒店建築羣

1961~1993年設計建成。圖片提供：ERIE Cumine
(甘 ming)。

176 葡京酒店建築羣外景　*176頁*

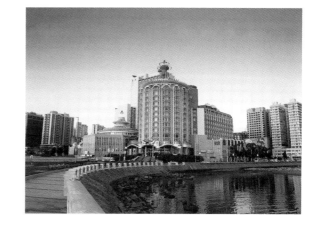

葡京酒店是澳門賭業的象徵。工程分五期建成，客房
數從最初的108間增至現在的1050間。設有娛樂場、酒樓、
咖啡室、餐室、購物廊、保齡球場、游泳池、迪斯科廳、兒
童遊樂場、商場、銀行分行、芬蘭浴室等。龐大的體量上
有多種裝飾，屋頂華麗多變，具有一定的商業標誌性。

澳門永援陳瑞祺中學行政大樓

位於澳門著名的旅遊點和文物保護區松山山邊，1983~
1986年設計建成。是一座天主教會學校，樓高七層。建築
師馬若龍設計並提供圖片。

177 永援陳瑞祺中學行政大樓外景　*177頁*

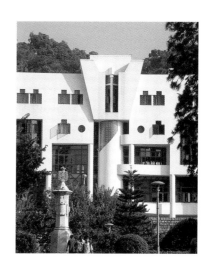

四周被茂盛的松林環抱，建築與環境有機結合。有意
減弱七層大廈的體量，利用高門大窗的設計，將七層的建
築在視覺上變成三層的感覺，遠看像一般低層建築，與相
臨的文物建築相稱。總體形象寓意聖母手中的權杖。

178 永援陳瑞祺中學行政大樓入口　*178頁*

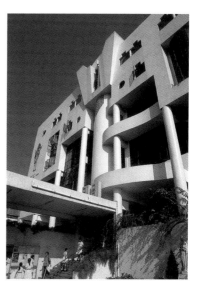

建築師將圓柱體與大樓外墻曲綫形的欄板結合在一起，
有波濤起伏之感。

澳門凼仔凱悅酒店度假區

1984～1986年設計建成。度假設施項目包括一個具4個網球場的花園；一個大型的綫條自由的室外泳池及泳池吧；園林式花園包括了兒童活動場所以及許多以水爲主題的配景設施；建築部分包括衣物間、暖水設施用房、健身房、兩個壁球室、一個半室內外餐廳及一個凉廊。巴馬丹拿建築師及工程師有限公司 Brian Courtenay 設計。圖片提供: 巴馬丹拿建築師及工程師有限公司。

179 凼仔凱悅酒店度假區外景　　*179*頁

外觀反映了融合歐洲建築特色的亞熱帶建築風格。平面佈局以保留原地段的樹和景觀作爲前提，以完成創造出利用具有傳統特色的低矮樓房以及茂盛的園林綠化環境的建築構思。

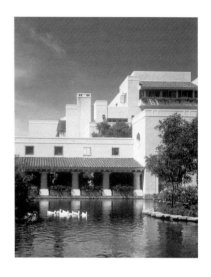

180 凼仔凱悅酒店度假區入口　　*180*頁

入口部位體量高低錯落、虛實相間，門口加以格柵裝飾，增添了園林情趣。

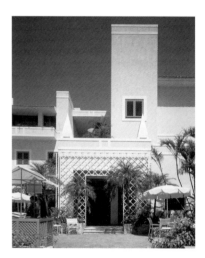

澳門世界貿易中心

1985～1995年設計建成。建築師韋先禮設計並提供圖片。

181 澳門世界貿易中心外景　　*181*頁

建築色彩的運用十分大膽，加上材料的對比效果，給人以强烈的印象。把文字組織到建築構圖之中，有一定的標誌效果。

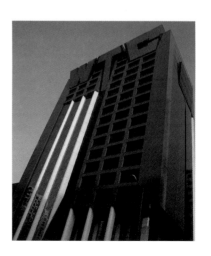

澳門中國銀行大廈

　　與葡京賭場毗鄰，1988～1992 年設計建成。大廈 40
層，高約 162 米，爲全澳門最高建築。巴馬丹拿建築師及
工程師有限公司建築師 Rrmo Riva 設計。圖片提供：巴馬
丹拿建築師及工程師有限公司。

<div align="center">182　澳門中國銀行大廈外景　<i>182</i> 頁</div>

　　設計中考慮了文化、歷史及風水。主體建築的角部
採用了西洋古典建築隅石的概念，頂部的結束部位也能引
起古典建築的聯想，但在總體上手法簡練、樸實。

<div align="center">183　澳門中國銀行大廈內景　<i>183</i> 頁</div>

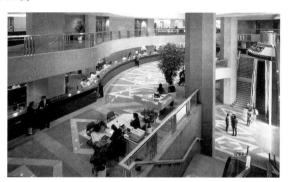

　　建築空間豐富流暢，既能有效地滿足使用要求，又給
人以視覺享受。

澳門塔石中心大樓

　　位於澳門荷蘭園正街，1989～1991 年設計建成。建築
物介於舊有的衛生中心和中央圖書館之間，而上述二者均
爲有近百年歷史的保護文物。馬若龍設計並提供圖片。

<div align="center">184　塔石中心大樓外景之一　<i>184</i> 頁</div>

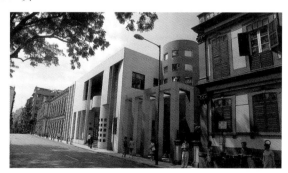

　　作者的困難課題在於，若倣照舊建築的模式，乃是一
種抄襲，也是一種不尊重文物的表現；如標新立異，又怕
與兩旁的文物不融合。建築師大膽地以四方形和圓形柱爲
結構，柱間的距離、高度以及外牆的顏色與並排的舊衛生
中心和圖書館相配合。

<div align="center">185　塔石中心大樓外景之二　<i>185</i> 頁</div>

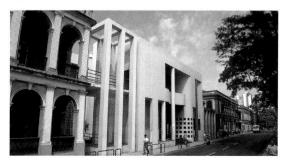

　　簡潔的方形框架，有西洋古典建築的精神，與鄰近的
古典建築產生對話。

澳門路環島威斯汀度假酒店及高爾夫球鄉村俱樂部

位於澳門著名旅遊勝地黑沙灘的西端，1989～1993年
設計建成。 面向廣闊的南海，爲五星級酒店。巴馬丹拿建
築師及工程師有限公司Brian Courtenay設計。圖片提供：
巴馬丹拿建築師及工程師有限公司。

186 路環島威斯汀度假酒店及高爾夫球鄉村俱樂部外景之一　*186*頁

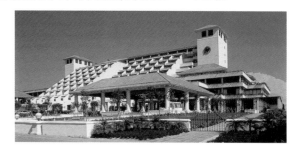

平臺式的酒店依山而建，層層後退，所有房間盡收陽
光，均俯視沙灘及海景，建築外觀充滿濃厚的懷舊色彩。

187 路環島威斯汀度假酒店及高爾夫球鄉村俱樂部外景之二　*187*頁

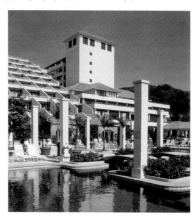

體量組合主次分明，且有豎向、橫向、斜向的多方位
變化，活潑而不亂。

澳門新建業商業中心

座落於澳門新口岸濱海繁華區，毗鄰葡京酒店，
1991～1996年設計建成。建築四面臨街，一邊面海，故視
野開闊景色宜人。總建築面積約5.4萬平方米，總高70.3
米。地下室設有停車庫。裙樓部分設有大型購物商場及餐
廳，塔樓部分屬高級辦公樓。設計及圖片提供：新構思設
計公司。

188 新建業商業中心遠景　*188*頁

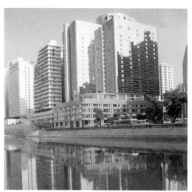

建築手法簡潔明快，頂層居中是個圓筒形體量，其內
容包括設備用房，建築四周加32組白色雙柱，圍合整個建
築，使之具有韻律感。根據澳門政府的要求，建築底層設
有騎樓，不僅方便行人及購物，對改善環境的空間流通、
人流交通亦大有裨益。

189 新建業商業中心入口　*89*頁

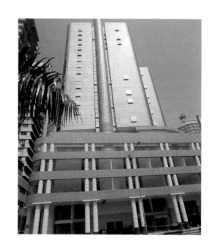

入口的橫向構圖與主體的豎向構圖形成方位的對比。
門前的柱子略帶綫條，點出了與西洋古典建築的關係。

香港建築

香港藝術中心
1977年建成。何弢建築設計事務所設計。

190 香港藝術中心外景　*190*頁

香港建築開始顯現獨立的思考力和耐人尋味的作品，當從香港藝術中心開始。這是一座擁有多種功能的建築，其中有一部分爲出租的寫字樓，租金用來彌補藝術中心的經費不足。在藝術中心的設計中，建築師並未更多展示出正統現代主義影響的痕迹，而是運用獨自的設計手法，大膽使用黑色和黃色等鮮明色彩，以及三角形的設計母題，呈現出一種東方的神秘色彩。　攝影：吳耀東。

香港太空館
1980年建成。香港建築署建築設計處設計。

191 香港太空館外景　*191*頁

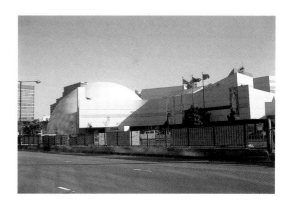

香港太空館即天文館，位於九龍尖沙嘴南側海濱，佔地0.8公頃。建築分東西兩部分，東側爲卵形殼體建築，建築面積2148平方米，内設直徑達23米的半球形銀幕、318個座位的天象廳，展覽廳和多間工作室，兩側爲長方形建築，内設太陽科學廳、演講廳和天文書店。攝影：吳耀東。

香港體育館
1983年建成。香港建築署建築設計處設計。

192 香港體育館外景　*192*頁

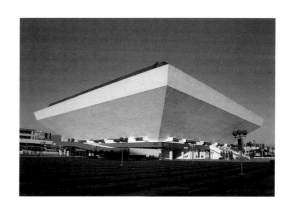

位於九龍火車站總站南部上方，與車站同時興建，由於車站鋪設密集的路軌，不容許設立過多的柱網，形成了對體育館設計的制約條件。最終建成的體育館在四角設立了4根8.2米×8.2米壁厚爲1.5米的方筒形支柱，筒柱之間各有3根1.5米×8.2米的輔柱，共同支撑着高懸挑出的看臺。屋蓋採用雙層空間網架，體育館看臺成30度角向外懸挑，形成獨特的倒金字塔造型。

香港愉景灣

1983～1992年設計建成。王董建築師事務所設計。

<center>193 愉景灣全景　<i>193頁</i></center>

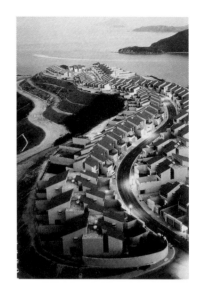

愉景灣位於香港大嶼山東北部，由1600個居住單位組成，擁有低層、高層住宅樓和花園式住宅，還配置了交通總站、警察局、消防站、居民俱樂部、購物中心、小學校、高爾夫俱樂部和海濱休閑等設施。

香港演藝學院

1985年建成。關善明建築師事務所設計並提供圖片。

<center>194 香港演藝學院外景　<i>194頁</i></center>

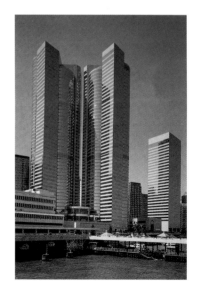

建築中除包含有教學用的各種設施外，還設置了多個供公衆使用的演藝場地。各部分圍繞充滿自然光綫的中庭展開，三角形成爲整個設計的母體，這是根據基地內原有政府地下管道的埋設確定的，三角形母體的靈活運用給建築帶來鮮明的形象。

香港交易廣場

1985～1988年設計建成。巴馬丹拿建築師事務所李華武（Remo Riva）設計。

<center>195 交易廣場外景　<i>195頁</i></center>

交易廣場是老牌的巴馬丹拿事務所在香港中環地區的又一大作。全部工程由三座商業大廈和一個花園平臺組成，平臺下是停車場、商場及地下公共交通車站。總建築面積爲25.8萬平方米，工程分兩期建設。大廈橫向帶形窗採用美國高效能加特種硅質密封劑的反光玻璃，德國産不銹鋼窗框，窗間牆採用西班牙玫瑰花崗石鋪砌。攝影：吳耀東、李華武。

香港上海匯豐銀行

1986 建成。福斯特（Norman Foster）設計。

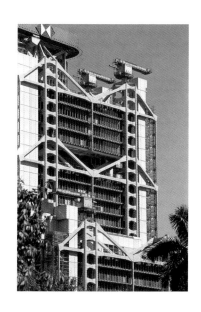

196 香港上海匯豐銀行外景　*196*頁

香港上海匯豐銀行的出現，使香港建築開始躋身世界
之林，和它30年代的前身一樣，走在時代的前端。福斯特
高技派的作品是鼓舞人、充滿希望、面向未來的。建築地
下4層地面48層高，以3層高開敞的城市公共空間作為建
築入口大堂是沒有先例的。呈八字型佈置的兩臺20米長
的自動扶梯直達3層。在穿過懸垂在大地和中庭間的巨型
透明天幕時，更讓人有“天上人間”之感，充滿着豐富的
情感和詩意。建築底層架空闢為城市公共空間的處理，各
種高技感的精緻細部，貫通室內外的巨大中庭，都反映出
建築師對現代材料、技術和巨大空間處理的良好把握。匯
豐銀行大廈以其撼人心魄的力量成為當今香港具有標誌性
的最傑出建築的代表。攝影：吳耀東。

香港白沙澳青年旅館

1986年建成。許李嚴建築工程師事務所設計並提供圖
片。

197 白沙澳青年旅館外景　*197*頁

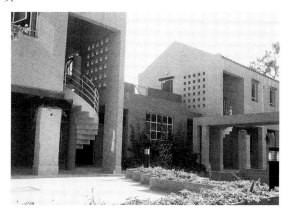

為使年輕人有更多接觸自然的機會，香港青年旅社協
會籌建了這所白沙澳青年旅館，為到鄉村進行短期旅行的
青年提供食宿。旅館由一座單層坡屋頂的鄉村學校擴建而
成，原有建築改建成了公共餐廳，並擴建了兩棟宿舍樓、管
理用房和接待區。設計充分尊重原有的鄉土氣息，同時注
入新的建築語彙，這種鄉土主義傾向的作品在香港建築界
是令人感到溫馨的。

香港奔達中心

1988年建成。魯道夫（Paul Rudalph）＋王歐陽建築
師事務所設計。

198 奔達中心外景　*198*頁

位於香港金鐘二段，由兩棟42層和46層高的獨立的
商業大廈組成，總建築面積1.1萬平方米。兩棟建築物均垂
直分為三段，幾何形玻璃、雕塑般的外觀頗為獨特。兩棟
塔樓相連的核心部分是大堂，建築底層由錯落並富有節奏
感的圓柱托起，與開放的走廊、廣場結合在一起。攝影：
吳耀東。

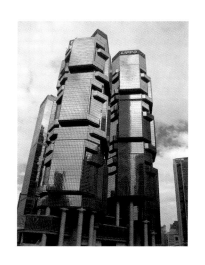

香港中國銀行大廈

1989 年建成。貝聿銘建築師事務所設計。

199 中國銀行大廈外景　*199* 頁

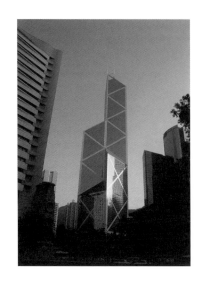

中國銀行大廈位於香港中環花園道與金鐘道交界處，佔地面積 6700 平方米。大廈底層呈正方形，邊長 52 米，共 70 層，連同頂部 52 米高的天綫在內，總高達 367.4 米。貝聿銘在此又一次發揮出他的設計天才，在僅是匯豐銀行造價 1/5 的前提下，他着力刻畫建築的嶄新造型，通過三角形母題的巧妙變換使建築主體節節升高，造型簡潔明快，又極富標誌性，形成了城市輪廓綫的一個制高點。設計者在此，依然反映出他立足於正統現代主義思想，並不斷賦予其新內涵進行建築創作的姿態。攝影：吳耀東。

香港文化中心

1989 年建成。香港建築署建築設計處設計。

200 香港文化中心外景　*200* 頁

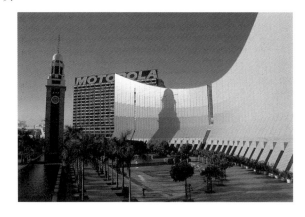

位於九龍尖沙嘴梳士巴利道南端，原九龍火車站總站舊址。臨維多利亞灣而建，是九龍半島最重要的標誌性建築之一。內設可以用於演出和會議的 2085 座位的音樂廳、可容納 800 名觀衆的大劇院和 300～500 座位的劇場，並附設有排演練習通訊裝置等。建築造型別致，與其旁的太空館、新藝術館以及僅存的原九龍鐵路火車總站鐘樓一起，共同形成了獨具特色的文化藝術中心。攝影：吳耀東。

香港淺水灣花園大廈

1989 年建成。關吳黃事務所設計。

201 淺水灣花園大廈外景　*201* 頁

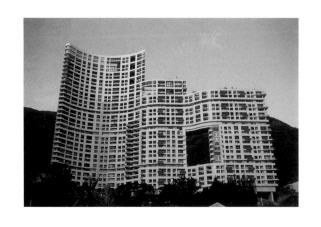

位於香港著名的海濱風景區淺水灣，原淺水灣酒店 (1920 年) 舊址。底部爲多層商場，試圖使原有酒店的古風重現眼前。高層的住宅樓採用波浪形曲綫的造型設計，裝修以不同深淺變化的藍色調。頂部呈臺階狀，與綿延的山形相映。造型中八層高的巨大方形空洞成爲視覺的中心，透過空洞可以望見天空和山綠。該建築的設計構思不免讓人想到大海和羣山的啓示，而其優美的造型也爲淺水灣的海濱風景注入了新的活力，使得住宅建築在城市中形成了頗具吸引力的景觀。攝影：吳耀東。

香港新藝術館
1991年建成。香港建築署建築設計處設計。

202 香港新藝術館外景 *202頁*

新藝術館是尖沙嘴香港綜合文化設施建設的一個組成部分，地上5層，地下1層，建築面積1.753萬平方米。其中包括6個藝術展廳及與文藝演出、藝術研究活動相關的多種設施。展廳大小由800平方米到1400平方米，室內净高也有3米到4.5米，以滿足不同展覽的需要。建築由三塊體量組合而成，較少開窗的外觀反映了其内部的功能要求，外牆瓷磚的精心排列試圖體現出藝術館的建築性格。攝影：吳耀東

香港九龍火車站擴建工程
1997年建成。

203 九龍火車站新站房外景 *203頁*

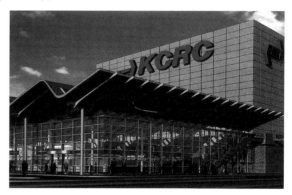

現有火車站建於1976年，是聯繫香港和内地的樞紐。改擴建工程的主要目的在於重新組織内部交通和工作程序，以改善現有中央大廳内旅客過境和出入海關的混亂和擁擠現象。擴建部分位於老站的東部，面積爲1.6萬平方米，使原有中央大廳的面積增加了一倍以上。這一輕質的裙樓直接依附在現有建築的結構和地基上，其波浪形的屋頂可以採光，加上大片的玻璃幕墙，使得自然光綫可以照到車站的每一層，既節省了能源又改善了環境。

臺灣建築

臺北宏閣大廈
位於臺北市敦化路，1989年建，高19層，建築面積6萬平方米，是臺北市高標準辦公建築之一。李祖原建築師事務所設計並提供照片。

204 宏閣大廈外景 *204頁*

宏閣大廈是李祖原建築師的代表作，他的事務所就設在大廈六層。大廈内外採用了很多大尺度的變形的中國傳統建築構件和細部；立面對稱並有厚重的屋簷，造型莊重而有力度，具有强烈的紀念性．它反映了設計者想把中國傳統文化、包括佛教禪宗文化溶入建築之中的執着追求。

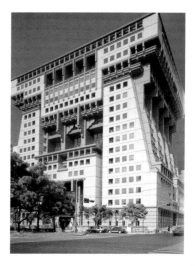

臺中東海大學路思義教堂

位於東海大學校園軸綫南端的大草坪上，1963年建。貝聿銘 (I.M.Pei) 與陳其寬合作設計。

205 路思義教堂外景　　*205*頁

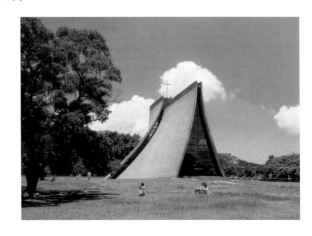

建築師刻意表現了教堂造型的優雅。雙曲薄殼結構不但飽含了極其嫵媚柔和的曲綫美，而且兼具墻、柱、樑、屋頂四種功能。建築外表金黃的色彩，在藍天、白雲、榕樹、草坪的襯托下，使建築顯得格外高貴和輝煌。攝影：林宗貴。

高雄長谷世貿中心

位於高雄市民族路，1989年建，建築面積8.3萬平方米，共50層，高222米，是臺灣地區高度居第三位的超高層辦公樓。李祖原建築師事務所設計，鋼結構由美籍結構工程師林同棪協助策劃。

206 長谷世貿中心夜景　　*206*頁

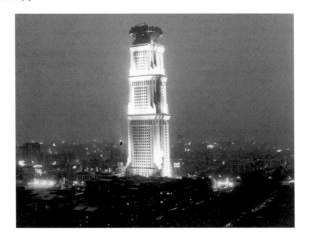

大廈爲長谷集團投資建設。婷婷玉立的造型，爲高雄市東區提供了一個非常美麗的天際綫。三層腰簷蘊涵了中國古代塔樓的意象。由頂部餐廳形成的碩大屋頂，是李祖原追求"民族風格"的特有手法。攝影：吳美。

參加編寫工作人員：劉叢紅　賈東東

主要攝影人員：姜書明　張廣源　孟子哲
　　　　　　　　路　紅　陳伯熔　毛家偉

中國美術分類全集

中國現代美術全集

建築藝術　　5

中國現代美術全集編輯委員會編

本卷主編　　鄒德儂
責任編輯　　曲士蘊　王伯揚
版面設計　　蔡宏生　趙　力　王　可
責任校對　　翟美芝
責任印製　　趙子寬　朱　筠
出 版 者　　中國建築工業出版社
(北京西郊百萬莊 100037)
發 行 者　　中國建築工業出版社
　　　　　　新 華 書 店 總 店 　聯合發行
製 版 者　　北京廣廈京港圖文有限公司
印 裝 者　　利豐雅高印刷（深圳）有限公司
1998 年 5 月第一版第一次印刷
ISBN 7-112-03351-9/TU・2592（8495）
國內版定價：350 圓

圖書在版編目（CIP）數據

　　中國現代美術全集：建築藝術　5／《中國現代
美術全集》編輯委員會編；鄒德儂　主編．—北京：
中國建築工業出版社,1998
　　ISBN　7-112-03351-9

　　Ⅰ．中…Ⅱ．①中…②鄒…Ⅲ．①藝術－作品綜合集－
中國－現代②建築藝術－作品集－中國－現代Ⅳ.J121

　　中國版本圖書館 CIP 數據核字（97）第 25416 號